U0040013

# FOR2

FOR pleasure    FOR life

FOR₂ 27
與莎士比亞同行 著述、演繹、生活
*Collaborating with Shakespeare*

編著者：梁文菁
責任編輯：冼懿穎
封面、版型設計：三人制創
美術編輯：Beatniks
校對：呂佳眞

法律顧問：全理法律事務所董安丹律師
出版者：英屬蓋曼群島商網路與書股份有限公司台灣分公司
發行：大塊文化出版股份有限公司
台北市 10550 南京東路四段 25 號 11 樓
www.locuspublishing.com
TEL：(02)8712-3898　　FAX：(02)8712-3897
讀者服務專線：0800-006689
郵撥帳號：18955675　　戶名：大塊文化出版股份有限公司

總經銷：大和書報圖書股份有限公司
地址：新北市 24890 新莊區五工五路 2 號
TEL：(02)8990-2588　　FAX：(02)2290-1658
製版：瑞豐實業股份有限公司

初版一刷：2016 年 4 月
定價：新台幣 300 元
ISBN：978-986-6841-72-9

國家圖書館出版品預行編目 (CIP) 資料

與莎士比亞同行：著述、演繹、生活 / 梁文菁編著 . -- 初版 . --
台北市：網路與書出版：大塊文化發行 , 2016.04
280 面；17*23 公分 . -- (For2 ; 27)
ISBN 978-986-6841-72-9 ( 平裝 )

1. 莎士比亞 (Shakespeare, William, 1564-1616) 2. 藝術 3. 文集

907                                                105003172

# 與

# 莎士比亞

## 同行

著述、演繹、生活　　梁文菁 編著

Collaborating with Shakespeare

耿一偉　　王海玲
陳　芳　　王嘉明
彭鏡禧　　吳興國
靳萍萍　　呂柏伸
雷碧琦　　李惠美
謝盈萱　　李魁賢
鴻　鴻　　姚坤君
魏海敏　　施冬麟
　　　　　胡耀恆

# 生活

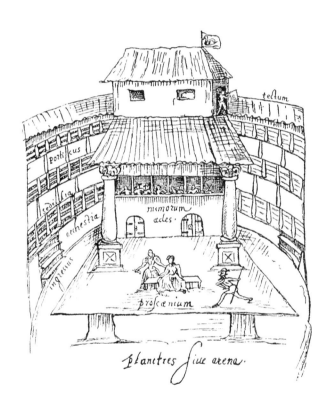

tectum

porticus

sedilia

orchestra

mimorum
aedes.

ingressus

proscenium

planities sive arena.

Collaborating with
Shakespeare

代序——

# 與莎士比亞同工

彭鏡禧

台灣大學名譽教授・輔仁大學講座教授

英國詩人劇作家莎士比亞（William Shakespeare, 1564-1616）的作品文字高妙，內容精彩多元，早已廣傳世界各地。一九〇二年，梁啟超的《飲冰室詩話》裡面出現了「莎士比亞」，他的中文名字從此固定下來。一九〇三年出版的《瀟外奇譚》一書，沒有著錄譯者的名字，比名氣較大的林紓與魏易的《英國詩人吟邊燕語》早了一年。兩者都翻譯自英國查爾斯・蘭姆（Charles Lamb, 1775-1834）和瑪麗・蘭姆（Mary Lamb, 1764-1847）姐弟的《莎劇故事集》（Tales from Shakespeare）。此後莎士比亞化身華人，作品在中文世界屢經翻譯、改編，從未間斷。

跨海而來的莎士比亞當然也帶著他的文化，也就是跨文化：把某一特定時空產生的文化形式和表現移植到另一時空。莎士比亞到中土固然是一種文化輸出，但當他經過改編「再現」於中土時，卻又不完全是莎士比亞，而是在地的新品種。這種現象在中國劇場中，以戲曲改編特別明顯。

　概括而言，莎士比亞跨文化改編的動機與目的有三種類型：一是「服膺經典，貼近原著」；二是「行銷策略，『消費』莎士比亞」；三是「基於『後殖民』意識，故意抵制『他者』文化而工具化原著」。無論屬於哪一種，改編的過程就是對文本「從字裡到行間」的深刻體會。陳芳教授和我合作過四齣「莎戲曲」——三部改編自莎劇（《約／束》、《量．度》、《天問》），一部改編自根據「佚莎劇」創作的現代美國話劇（《背叛》）。改編之前，我必先翻譯原劇本，因為翻譯是最仔細、最認真的閱讀；透過翻譯可以更深刻了解原作，以便改編時擷取、保存其精義。改編時則同時考量中國、在地文化，發揮傳統戲曲的優點。

　不過，改編自莎劇的戲曲已經不是純粹的傳統戲曲。一旦注入新的元素、新的思維、新的內容，傳統戲曲勢必產生新變。以《威尼斯商人》為例，莎士比亞原劇裡有強烈的宗教與種族衝突，即猶太教徒與基督教徒的衝突。但在台灣沒有宗教衝突，卻有族群衝突，是以我們的改編就著重凸顯了族群之間的問題。演出時，夏洛（Shylock）耍弄特別製作的一個大算盤，以突出他作為商人身分的斤斤計較。飾演夏洛的是素有「台灣豫劇皇后」美譽的王海玲，在《約／束》裡她不僅要扮演男人，還是個心思複雜的異族商人，必須以老生打底，兼跨淨、丑行當，才能具備飽滿的表演能量去詮釋角色。這些都是跨文化戲曲

在種種程式化約束中的創新。

　　著名的文化、文學研究者葛林布萊（Stephen Greenblatt）曾進行一個文化流動實驗，名為「卡丹紐計畫」（"The Cardenio Project: An Experiment in Cultural Mobility"），目的是要觀察某一個文化裡的故事，流動到另一個迥異的文化裡，會變成什麼樣式。他把自己和查爾斯‧密（Charles Mee）合寫的《卡丹紐》（Cardenio）交給不同國家的劇作家改編演出，至今已經有十二種製作（參見 http://www.fas.harvard.edu/~cardenio/index.html 及 http://stephengreenblatt.com/resources/cardenio/cardenio-project）。每一種改編都「重新想像」（re-imagine）了這齣戲，也都凸顯了改編者在地的文化特質。

　　陳芳教授和我應邀參與這項計畫，根據葛林布萊和查爾斯‧密的劇本，改編為戲曲版。我們認為《卡丹紐》的主題是背叛，便以此主題創作了《背叛》，譜寫雙生雙旦的故事。《卡丹紐》的故事，從塞萬提斯（Cervantes）的小說而莎士比亞而葛林布萊與查爾斯‧密，衍異至我們的《背叛》，率皆如此。

　　劇情從假拒婚到真拒婚，從違抗師命到笑泯恩仇⋯⋯表面上，他們似乎背叛了「倫理本位的社會」、「孝的文化」；但從另一個角度看，他們也都很「忠實」⋯忠於自己的本心，以良知來愛國愛家。這齣戲給了我們一個很大的啟發：每一次的改編，都是一種背叛。而葛林布萊與查爾斯‧密，從另一個角度看，他們也都很「忠實」，以良知來愛國愛家。這齣戲給了我們一個很大的啟發：每一次的改編，都是一種背叛。

　　常常有人希望看到「原汁原味」的莎士比亞，但事實上哪裡會有呢？就連在莎士比亞的《背叛》（Lewis Theobald）而葛林布萊與查爾斯‧密，在《背叛》中，我們自然加入了一些中國傳統元素。這也是對原作的背叛，卻是對自家傳統的忠實。

與莎士比亞同行

10

時代大概都沒有。演出既不可能複製文本，每一場演出也不可能完全相同。「原汁原味的莎士比亞」乃是一種迷思。所有莎劇演出（包括改編版）都含有莎士比亞的原汁，然而味道各自不同。我們談論真相，要問是誰的真相？是透過誰的眼睛觀察？從文本撰寫到舞台演出，跨文化戲劇製作過程中的每個環節，都會發生與原作的悖離。不僅譯者、編者、導演、演員，即使是莎士比亞的觀眾或讀者，人人都會攙入自己的觀點，從而參與故事的詮釋，並因此成為莎士比亞的夥伴與同工。本集中各訪談記錄便是明證。

正是透過歷代異地的夥伴、同工，莎士比亞才得以永垂不朽。

改寫於莎士比亞逝世四百周年前夕

# 從案頭、舞台到生命中的莎士比亞

梁文菁

國立清華大學外國語文學系助理教授

二〇一五年，我幫剛成立不久的台灣莎士比亞學會，擔任九月三十日在台灣文學館開幕的「世界一舞台：莎士比亞在台灣」的主要學術策展。展覽在二〇一六年初，即因展品需要回到大力襄助的莎士比亞故居信託（Shakespeare's Birthplace Trust）而落幕。然而，為展覽而做的訪談——不論是台文館 YouTube 頻道可見的簡短影音檔，或是在此集結出冊的訪談集——都持續在二〇一六年這個重要的莎士比亞年，呈現台灣的藝術家、作家、學者與莎士比亞合作的剪影。

這一系列名為「與莎士比亞同工」的訪談，籌劃緣由有二：其一，如同彭鏡禧老師於

〈代序〉中所言，與莎士比亞工作者，不論身分是什麼，都是經由與莎士比亞一起創作、一起「同工」，才有獨特的產出；但「同工」的過程如何，若非當事人自己談起，僅能從相關訪談中得知。「世界一舞台」既然以「莎士比亞在台灣」為副標，加上莎士比亞聞名的劇作，非僅僅為紙上文學，需要借助舞台搬演才能展現其全貌，何不為特展規劃訪談專區，讓導演、演員、藝術家、作家、學者現身說法，說明與莎士比亞合作的歷程？莎士比亞或許是世人推崇至極的大文豪，他的創作卻根植於十六世紀末、十七世紀初的大眾娛樂形式，若是透過當代創作者現身說法，應該可以拉近「莎翁」與當代讀者的距離。

當時，為了準備「世界一舞台」特展，我讀起了許多平常被自己視為「閒書」的相關著作，多半是與莎劇演員相關的書，包括：蘇珊娜・卡森（Susannah Carson）《莎士比亞與我》（Shakespeare and Me）、瑪莉・馬哈（Mary Z. Maher）《演員論莎士比亞》（Actors Talk about Shakespeare）、尼克・阿斯伯瑞（Nick Asbury）《退場，被獵追逐》（Exit Pursued by a Badger）、馬克・萊帕契（Mark Leipacher）《捕捉光影》（Catching the Light）、朱利安・柯瑞（Julian Curry）《劇場上的莎士比亞》（Shakespeare on Stage），以及其他種種。其中，我最私心喜愛的，莫過於後兩本訪談集，處處展現與莎士比亞工作的一手經驗：《捕捉光影》是近年來以導演〇〇七電影聞名的山姆・曼德斯（Sam Mendes），與英國重量級莎劇演員賽門・羅素・畢爾（Simon Russell Beale）的對談，談論兩人合作過的舞台製作，包括多檔莎士比亞的戲劇；《劇場上的莎士比亞》則為同是演員的作者，與多位莎劇演員（如凱文・史貝西〔Kevin Spacey〕、茱蒂・丹契〔Judi

Dench）、裘德・洛（Jude Law）〕的深度訪談。這兩本訪談集提到的觀點，也使我下定決心，開始了「與莎士比亞同工」的製作與準備。

訪談集被當成「閒書」對待，不是因為不好看，而是對於一位以當代劇場為主要研究專長的學者，訪談集與學術研究之間的關係從來就複雜。當代劇場學者視訪談為重要文獻種類，只要文章引述演員、導演的現身說法，彷彿立即為研究的一手性加分。然而，雖然是重要研究方法之一，訪談似乎只能成為文獻的一部分，以「幾年幾月於何處進行」存在於註腳或條列於引用資料裡，為研究幫襯。集結訪談出冊，更是一件耗時耗力，又無法計入「點數」的工作，因此，深度訪談在益見輕薄短小的媒體中，似乎更成異數。種種原因，該不該將訪談集結出冊，一直在我心中盤桓不定。

我們自二〇一五年六月十七日開始進行第一段訪談，每一段都極其精彩，若無法以訪談集的方式完整收錄，著實可惜，於是在莎士比亞辭世四百周年之際，呈現此本訪談集，作為向莎士比亞及其同工者們的致意。必須說明的是，在此呈現的十七位受訪者，雖已經是代表性極高的與莎士比亞及其同工「同工」者，但仍有許多藝術家、學者，因為種種因素，無法在短短工作期間內受訪，然而基於訪談內容篇幅上之考量，並未收錄於本書裡，但訪談影像可於台文館黎的段落，殊為可惜。此系列訪談原本一共有十八個，包括與詩人陳YouTube 頻道看到；該篇訪談主要談論詩作翻譯及創作，主題上亦與本書略有不同。

雖然我對莎士比亞及其同期劇作家一直很有興趣，在北藝大劇場導演藝術碩士的畢業作品還是約翰・韋伯斯特（John Webster）的《白魔》（The White Devil），後來也寫了

些與莎士比亞相關的學術文章，但嚴格說起來，我自己的專長在於當代劇場搬演，對於現今的莎士比亞搬演，我傾向於在當代劇場脈絡之下，將新創作以及經典新詮並置觀察，以期貼近二十一世紀劇場。本書的副標「著述、演繹、生活」，便是希望從受訪者不同的生命經驗中，展現莎士比亞從案頭到舞台、再至生命中的影響力。

本書的出版，首先需要感謝每一位受訪者抽空接受訪談，宜東文化的團隊組成的工作小組拍攝記錄與剪輯（尤其是東東、欣巧與大衛）、台灣文學館陳益源館長及翁誌聰館長的支持，還有台文館及齊東詩社的夥伴在行政、場地等各方面的支援。大塊文化願意冒著訪談集可能不好賣的風險，出版此書，我自己除了感謝，仍然只有感謝；編輯冼懿穎小姐常常提出很好的建議，在此特別致謝。清華大學「專任教師撰寫教科書補助案」，幫忙資助吳旭崧、林立雄兩位研究生，稿件的處理才能較為迅速準確；雖然本書成為教科書與否，端賴授課者判斷，然而訪談集的出版，的確希望能夠嘉惠對文學、戲劇、翻譯、創作有興趣的年輕學子、研究者，更希望能夠讓背景不同、對莎士比亞陌生的讀者，從不同面向了解莎士比亞、喜愛莎士比亞、借鏡莎士比亞。

# Writings*
## 著述

---

李魁賢 | 彭鏡禧 | 陳　芳 | 胡耀恆 | 雷碧琦

Mr. WILLIAM
SHAKESPEARES
COMEDIES,
HISTORIES, &
TRAGEDIES.
Published according to the True Originall Copies.

LONDON
Printed by Isaac Iaggard, and Ed. Blount. 1623.

莎士比亞劇作合集《第一對開本》（*First Folio*），初版發行於一六二三年。

# 莎士比亞好像天生就是用台語寫劇本

李魁賢

詩人、翻譯家。一九三七年出生於日治時期的台北，成長與求學期間，經歷過日文、漢文與北京話的轉換，後來更學習英語及德語，擁有多語能力，也影響其創作與翻譯。一九五三年在《野風》刊載的〈櫻花〉，為李魁賢於淡水初中畢業之前所作，也是其第一首發表詩作。之後創作多本詩集，屢獲台灣文壇及文化獎項肯定。曾獲吳濁流新詩獎、吳三連獎、賴和文學獎、行政院文化獎等，也曾擔任台灣筆會會長、國家文化藝術基金會董事長；並三度獲印度國際詩人協會提名諾貝爾文學獎候選人，享譽台灣及國際詩壇。一九六九年出版翻譯德語詩人里爾克（Rainer Maria Rilke）詩集《杜英諾悲歌》，並逐年翻譯里爾克其他詩作及書信集。曾以台語翻譯莎士比亞《暴風雨》，並先後以華語、台語發表〈二二八安魂曲〉。

訪談時間／二○一五年七月八日　　校閱整理／吳旭崧

◎ 先謝謝李魁賢老師接受我們的訪問。

▼ 不要客氣。

◎ 我們最想問的還是您翻譯台語版《暴風雨》的過程。

▼ 我會去翻譯《暴風雨》只是偶然，也可以說是意外，因為那年，應該是一九九九年吧？

◎ 出版是一九九九年。

▼ 是一九九九年的新曆過年前。我和東華大學英美語文學系主任吳潛誠算是好朋友，常有聯絡，東華大學英美語文學系每年都會固定演出莎劇，以前是用英語或是華語。那年聽說是林衡哲醫師回來，他對吳潛誠說，你應該試試看用台語來演出，吳潛誠覺得說：「欸，這不錯呀！用台語演應該是個創舉。」所以他交代學生分成兩組，一組演英語，一組演台語。吳潛誠教授打電話給我，看我能不能來幫忙台語劇本。

我以為他們已經有劇本了，只是要我幫忙把台語弄得順一點，我就跟他說：「好啊，沒問題，我幫你看。」一九九九年過後，他又打電話給我，說：「我們開始吧！」我說：「開始什麼？」他說：「我們開始弄台語劇本吧！」我說：「你不是有劇本要給我看？」，他說：「沒有，要從頭來。」那時他拿了楊牧的中譯本讓我做參考，楊牧的中譯本那時候還沒有出版，中文譯本非常典雅，適合閱讀，不適合口語演出。

◎ 我手上有這個版本，是我上課的教材之一。

▼那個版本真的很典雅，很接近文言文，舞台劇要演出的話，整個劇本就要改編，不然

觀眾可能會聽不懂。舞台上演出一定要很白話，對白一定是普通的生活語言，一聽就懂

才行，我就開始著手翻譯。年輕時我就是讀梁實秋的翻譯本，先拿梁實秋譯本來看，參

考楊牧的版本。翻譯之後發現事情大了，除了楊牧的譯本太典雅無法演出，更糟糕的是，

梁實秋譯本大有問題，碰到原文最困難的地方就略而不譯，你有發現嗎？

◎ 的確有些地方是這樣。

▼還有更麻煩的是他翻譯成散文，不是翻譯成詩。莎士比亞劇本本來就是詩劇，有詩味，

甚至很多用語都是詩的象徵用語，梁實秋版本不是呀，所以根本不忠實。幸虧我找到英

國安得魯斯（John F. Andrews）編註的人人文庫版，註解很詳細，左邊這一頁是原文，

右邊這頁整個都是註解，莎士比亞中世紀的英文有很多我看不懂，都靠這個。

我譯《暴風雨》的基本立場是一定要白話，才適合學生。但是因為這是古典文學，要

求典雅，不能用粗俗白話來翻譯。台語正好用來翻譯莎士比亞，因為台語普通話聽得懂，

而用台語文又很文雅。我翻譯用了三個月上午時間，下午留作本業事務。譯

完後，吳潛誠教授邀我去花蓮讀給學生聽，辦了一次演講會。海報很好玩，上面寫「莎

士比亞講台語」，其實是我用台語去講莎士比亞，我念兩小時不夠用，所以我利用住宿

學校晚上，請一位學生來錄音，用了三、四個鐘頭念完劇本，讓他們在編劇、演出時做

參考。演出兩場，一場在花蓮，另一場在台大實驗劇場。中央研究院歐美所學者也來看，

看完之後他們很稱讚，從來沒有人這樣用台語演出。

# 《暴風雨》劇本從預言變成寓言

翻譯完才發現《暴風雨》劇本對台灣算是個預言，情境對台灣的現實有象徵意味，幾乎可以說暗喻台灣的社會現象。輔大博士班楊淇竹寫了一篇論文〈茫茫渺渺，恰如親像眠夢——論李魁賢台譯《暴風雨》中的島嶼空間〉，用後殖民論述這個劇本對台灣的意義。

可惜在演出的時候，編劇的學生可能不太了解這點，把場景改變成二戰時期日本霸佔中國的歷史事況，而避開中國國民黨被共產黨鬥垮，流放到台灣的政治現實，無形中把預言變成寓言。

我之前用台語翻譯過里爾克，自己也寫過台語的詩，對現在台語用漢字和羅馬字合寫，很不習慣，其實台語裡面很多話可以找到漢字寫。台語本來就是漢字的系統，清朝時讀書人用文言文對話，從日治時代到中國國民黨政府戒嚴時禁止學校台語教育，造成斷層。

小時候我阿公教我讀《詩經》，「關關雎鳩，在河之洲。窈窕淑女，君子好逑。」都用台語念，現在的年輕人不會。要寫台語的時候找不到字，權宜用羅馬字拼音，或把漢字當作表音字用，像是「鬥燒報」，這樣寫不就變成「搶著燒報紙」？相報就是互相報告，「相報」卻變成「燒報」。「當選」台語同樣可用，卻硬要寫成「凍蒜」，變成「冷凍蒜頭」，把台語搞搞亂掉，讀不懂台語的人，反而誤認台語之無品。用台語翻莎士比亞正好用。

我舉兩個例，莎士比亞戲劇裡使用 twelve winters，台語也說「十二冬」；我們以前一先錢講一籛銀，《暴風雨》莎劇用 a piece of silver，正好就是一籛銀。台語在古早時代有一些話可能和外國相通，為什麼「十二冬」和「一籛銀」會和英文這麼合？不可能說英

文有一個封閉性語言系統，台語有另一個封閉性語言系統，兩邊剛剛好「一箍銀」、「十二冬」這麼契合；語言互有流通，透過什麼流通方式，我不清楚。我發現遇到這樣的案例翻譯就很順手，有時甚至覺得好像莎士比亞真的天生就是用台語在寫劇本演出，真的很精彩。

◎ 現在有學者認為，因為伊莉莎白時代也是歐洲的大航海時代，他們對世界的興趣其實也展現在劇本裡面。所以，很多人會覺得《暴風雨》裡面島嶼的意象，也跟哥倫布發現新大陸、英國人到美洲建立殖民地有關。

▼ 都有關係。對，其實那時候歐洲已經有殖民出現了，所以他會有那種殖民統治意識。

他們把被殖民的原住民看得不三不四，以為他們只有聲音沒有語言，其實是殖民者不懂，這和台灣的現實也很相似，包括普洛斯皮羅（Prospero）對卡力班（Caliban）的態度。

古典文學舞台演出一定要好語言，台語事實上很口語，但寫出正確文字卻非常典雅，比如說「雙手夾胳」，就是兩手夾在胸前，華語寫作兩手交叉，相較之下台語更為文言、優雅。所以，用台語翻譯莎劇是非常適當，比現代中文更加適合。當然，有些地方在翻譯時有些改變，包括劇本裡面動物、植物，是台灣沒有的，我就翻譯成一般人比較認識的。

比如說臭籽仔花、鹽酸仔草、樣仔，原文不是這樣，我用註解說明，以免被以為是誤譯。

有些語言不能逐字照著翻譯，要顧及生活性。這是一種詩翻譯，詩本身就有自由詮釋的空間，有些英語在中文沒有對應語言，台語就有，這樣翻譯起來非常舒服。

詩一加註會破壞掉氣氛，但我還是不得不要有點加註。詩語本來就要本身俱足，若靠註解說明，那詩就未飽足。翻譯沒辦法，翻譯有時候要靠註解，因為文化和語系不同，我們讀詩靠註解讀，氣氛一定會破壞掉；尤其讀詩要一氣呵成地讀下來才爽快，註解進

與莎士比亞同行

22

## 看到美景時不要想寫詩

來的話一定會中斷思考，感受一定會中斷。翻譯《暴風雨》時，我的感受比較深，因為篇幅長，裡面有故事，特別會處理到一般抒情詩不會碰到的東西。

### ◎ 翻譯之後的心得？

▼ 我用台語翻譯《暴風雨》後，給我一個很大的訓練是：第一，用台語能翻譯國外的經典文學作品，這沒問題、做得到。很多人還是不太了解台語，沒把握，甚至用羅馬字拼音，我用純漢語絕對可以翻譯經典作品，《暴風雨》的譯文就是證明。第二，翻譯《暴風雨》的經驗之後，我覺得有可能寫更長的詩。我得吳三連獎的時候，董事會常務董事黃昭淵教授問我說，用台語有辦法寫出像莎士比亞的戲劇嗎？我說有可能，因為做得到，但是有兩個條件：一個要有舞台演出，因為莎士比亞的《暴風雨》也是舞台要演出，所以才有我的翻譯；戲劇一定要有舞台，跟普通的詩、文學作品單純紙本發表不一樣。

再來，劇本要有故事和寓意。台灣有很多歷史可寫，像林爽文事件、戴潮春事件，這些台灣歷史，都值得深入理解。後來我嘗試寫《二二八安魂曲》，雖然才寫兩百二十八行而已，不像莎士比亞寫了一千四百多行，但我那是譜曲用的歌詞，算是敘事抒情詩，不是詩劇。《二二八安魂曲》分成六章，當然遠不如莎劇的劇情繁複，我是用抒情詩的方式來寫。分別描寫受難者、受難者家屬、受難者的女兒、受難者的兒子、遺腹子，才安排受難者的鬼魂現聲說話，鬼魂現聲在莎士比亞的戲劇裡面很多嘛。

◎ 對，很一些。

▼ 這可能是無意識，或者是下意識受到影響，所以二二八受難者的鬼魂，我就在第五章現聲，來說出安魂的理念。如果沒有莎士比亞《暴風雨》的翻譯，可能我還無法處理這個題材也不一定，但是到現在為止，我寫詩寫最長的就是《二二八安魂曲》。翻譯《暴風雨》對我的影響來說，主要是信心，認真用台語文去處理經典作品，有辦法翻譯，有辦法經營大題材。

◎ 那麼，翻譯莎士比亞和翻譯里爾克有什麼不一樣的地方？

▼ 莎士比亞和里爾克的作品是不同的詩體，里爾克以抒情詩為主，莎士比亞完全是戲劇，所以不一樣。但是詩語言在處理方式上有相通之處，詩的表達方式常常拐彎抹角、旁敲側擊，會應用到象徵、隱喻的意象。

就詩的翻譯來說，要掌握原來的意思要如何轉化成另外一種語言，經驗都可以累積；不論從事哪種翻譯，對自己的創作都可累積經驗，得到好處。

◎ 那創作的累積經驗是什麼？

▼ 有很多經驗受到從小學習的影響，除了教育所學以外，會累積生活和工作經驗。創作經驗也是一樣，翻譯使用的一些語言，比如意象、象徵的應用，會成為骨肉相連，使用時，會自動出現。依我的經驗，這不只是從閱讀或翻譯得來，其實在成長過程中不停觀察世界萬物，也會在創作時累積。昆德拉（Milan Kundera）有一篇文章，說他有一位詩人朋

同的感受，那才是好詩，才會永久存在，所謂老少咸宜！】

友看到美景就一直想要寫一首詩，等到美景過了詩寫不出來。

我曾經寫過一篇文章批評說，這根本錯了嘛，看到美景不要想寫詩，要欣賞美景，留在心裡，充分體會那美景。等那美景變成經驗，在寫詩的時候，與其他經驗相衝擊，美感經驗自然呈現。不是看到什麼就馬上寫詩，詩不是這樣處理的，所以昆德拉不懂詩。

◎ 所以他寫小說。

▼ 所以很多人誤會，有些人寫詩，注重美文，或講求文字奇巧，其實不是這樣。詩的文字其實是很一般性，但是如何組成具有象徵語意，呈現多義性，文字很普通，特點在象徵隱喻。有些人受到陌生化美學的影響，認為詩不是生活一般使用的文字、是奇奇怪怪陌生的文字才是詩，這完全錯誤。詩意的陌生化，不等於文字的陌化生；詩的多義性，使不同生活經驗的人，讀到詩有不同的感受。同樣一首情詩，年輕人有年輕人的感受，中年人、老年人也有不同的感受，那才是好詩，才會永久存在，所謂老少咸宜！一首詩若年輕人才有感動，中年老年沒有感動，那詩只會短命。

里爾克有一本書，原本是寫給卡普崎[1]的信，里爾克過世後，卡普崎整理出十封信，印成《給年輕詩人的十封信》（Letters to a Young Poet），這本書很薄但很有名，裡頭談到很多文學本質的東西。里爾克在信上說，你不要問任何人你的詩寫得好不好，詩寫得好不好要自己去體會，靠自己的經驗，自己反思這詩有沒有寫好。所以詩創作就是要自己去反省、吸收、看很多東西；不但是看書，要看自然界，吸收變成自己的經驗，一直累積，這就是詩人的成長過程。

[ 同樣一首情詩，年輕人有年輕人的感受，中年人、老年人也有不

◎《暴風雨》裡的角色，有像那些僕人講話就比較粗俗，還有……

▼還有喝醉酒的、說酒話的，還有政治人物在那邊鬥爭。

◎對，那您怎麼處理語言的不同和轉換？

▼要去體會，因為戲劇裡面角色的個性更明朗化，戲劇演出時不只語言，包括動作都要符合性格，所以一定要去體會角色的性格、位置和立場。比如說安東尼奧（Antonio）跟兄弟的鬥爭，還有國王對臣子的關係。我翻譯時用到「父皇」、「王爺」等用語，我們看台灣的戲劇、歌仔戲，已經聽過啟奏萬歲、啟奏皇上，所以舞台上若這樣說，聽起來較親切，感受會比較深刻。所以下對上、上對下的口氣和身分都要拿捏，我會注意到這種地方。包括卡力班被人侮辱、被欺負，他畏縮縮不敢大聲，也體會到他的身分；那些仙女、妖精、精靈，說話分寸，也都不一樣。

## 翻譯時嚴格遵守莎劇格式

◎可以請您為我們讀一段嗎？

▼我來念劇裡的「煞場」（散場），這是普洛斯皮羅念的，我有講究押韻：

今矣我的法術已經全部解除，
所有氣力是我家己的本事，

上蓋憍；今矣，講實在噢，
我一定會被你關在此，抑無
就送轉去若玻麗斯，原因
我的領土已經復原，也已經
原諒騙子，請勿復強制我
在此這個荒廢的海島滯，
求你等高抬貴手相助，
用你等的和風給我的帆充滿，
解救我的束縛給我出路：
若無，要娛樂大家的這盤
計畫穩會失敗。我今矣
無神兵可召，法力退矣；
我的尾路給人失望傷心，
除非有人好意替我求情，
打動大慈大悲的心肝窟仔，
就一切的過錯失誤放煞。
諸位萬一犯錯也央望會當赦免，
請諸位放情給我自由樂天。

◎ 您念的時候我就可以聽懂，但看的時候就……

▼因為我寫的台語你還沒習慣，所以你一時要讀也讀不出那個韻律韻腳。我翻的時候，當然沒有完全按照莎士比亞原來的韻步，我會使用比較自由的押韻，英文朗誦時抑揚頓挫（intonation），和古早的台語漢詩平仄一樣。我在翻譯的時候，都邊翻邊讀，以求韻律感。就翻譯來講，我是完全嚴格遵守莎士比亞原劇的格式，比如說行我會相應對照，但不是每一行都完全對應到那一個字結束；有時候沒辦法就會越行。有時候會跨過行，沒有辦法，但是差不多過兩行就要收回來，所以我說的對照是讀台語可對照英文。我對自己要求很嚴格，既然用台語去翻譯就不能翻譯得不三不四，令人以為台語無法表達古典文學的典雅水準。

◎ 但是您剛剛沒念，我真的不知道要怎麼念才好。

▼因為第一你不常說台語，第二你也不太常讀、教台語文，所以當然不習慣。我稍微佔便宜是，小時候曾和我父親念《三字經》，母親教我《千家詩》，也跟阿公讀過《詩經》。日本敗戰後，學校教過漢文，大概有一年多，我念國民學校三年級時，才開始學注音符號。我從水源國小、淡水國中到台北工專，同窗都說台語，所以使用比較方便習慣。不過，我相信這樣寫法，不會台語的人用華語去讀，至少懂百分之八十。

我統計過，台語跟華語，同樣用漢字書寫，兩邊的文學理路比較起來，大概只有百分之十五的差異。不一定是文字不一樣，有的是順序不同，比如說颱風，台語說風颱，這都算在內，所以真正不同的字非常少，其實只是不會讀而已。

《暴風雨》還有個很有趣的地方，最後面的發展和台灣很像。我翻譯過很多很奇怪的

東西，翻到後來覺得好像都在寫台灣。以前我翻卡夫卡（Franz Kafka）的《審判》（Der Prozess），是白色恐怖時代，我翻到半夜背脊都發冷；因為主角暴露在人家的暗中監視之下，自己不知道自己被別人監視著，深入其境，我開始驚怕。所以，莎士比亞之所以厲害，他的戲劇可以預言幾百年後的台灣，而在不同的時空重新出現。

◎ 以後如果有劇團想要演台語版的莎士比亞，可以再找李魁賢老師您嗎？

▼ 可以呀，但是不可以太久，我不能活那麼久。不過我喜歡挑戰，我自己喜歡被挑戰，自己挑戰自己。其實很多事情剛開始覺得自己沒資格去做，但是就做做看，要自己挑戰，不然也不敢翻譯《暴風雨》。莎士比亞就像神一樣高高在上，哪敢去碰他，硬拚也要闖，看起來自己認為還可以勉強通過。

◎ 之前與彭鏡禧老師聊過，他提到他知道翻譯版本會被演出時，會比較開心。

▼ 當然，戲劇翻譯完，用紙本閱讀也可以，但是總不如演出那麼生動，一定要演出才會生動。非常好啊！彭老師才是真正內行的專家。

◎ 希望之後可以看到《暴風雨》這個版本的專業演出。

編註

1 卡普峙（Franz Xaver Kappus, 1883-1966），奧地利軍官、記者、編輯，也是作家，創作詩、小說、劇本。在即將加入德軍，猶豫於自己的前途發展時，寫信給里爾克尋求寫作建議。

## 訪談後記

得知此次訪談主要將以台語進行時，心中十分忐忑：雖然理解台語不致有問題，但說得不甚流暢。訪談地點則在「李魁賢書房」，是李魁賢老師工作數載之處，可能也是因為在受訪者熟悉的環境進行訪談，詩人十分健談，雖然我偶爾找不到適切說法，或有難以轉換的思維，受訪時未減興致。不但深入討論了李老師翻譯《暴風雨》的心得與過程，對於台語文創作、詩的翻譯與寫作等相關話題，李老師旁徵博引，過程也讓訪問團隊對於台語文有了不同的體會。

我們請李老師朗誦兩段普洛斯皮羅的台詞，這段訪談稿所引用的「煞場」，後來也剪入台灣文學館「世界一舞台」展覽時，所製作的簡短影片裡。若是對於莎士比亞以台語誦讀的音韻有興趣者，可在該段影片裡找到李老師自己的示範。

## 莎翁怎麼說

普洛斯皮羅：

　　　　　　　噢，妳才是

救著我的玉女，每遍我若

鬱悴到擋未住，將鹹澀澀的目水

向海傾得摒，妳的笑容就恰如

由天頂加我注射的勇氣，

鼓舞著我堅定的志氣，面對

苦難的挑戰。

——《暴風雨》，第一幕第二景，李魁賢譯

主角普洛斯皮羅，於幕啟時以魔法製造暴風雨，將一艘船帶到島上。
他的女兒彌蘭妲（Miranda）與父親一起目睹此幕，對於父親作為感
到不解，普洛斯皮羅因此對她講述兩人過去的身分與生活。彌蘭妲聽
完之後，對於父親受的苦感到不捨，普洛斯皮羅復以此段回應。

# 莎劇到底
# 有多大的本事
# 可以流動

彭鏡禧

美國密西根大學比較文學博士，現為輔仁大學跨文化
研究所講座教授，台灣大學外文系、戲劇系名譽教
授，在台大文學院院長任內，發起台大莎士比亞論
壇之活動。曾任中華民國比較文學學會理事長、中華
戲劇學會理事長、中華民國筆會會長，專長為莎士比
亞研究、文學翻譯、英詩，長期奉獻心力於莎士比亞
教學與研究，並致力於莎士比亞翻譯及改編演出。曾
獲得梁實秋文學獎詩翻譯及散文翻譯第一名、中國文
藝協會翻譯獎、香港翻譯學會榮譽會士榮銜。編著譯
出版四十餘種，包括莎劇翻譯如《李爾王》、《哈姆
雷》、《量‧度》、《約／束》；以及莎士比亞研究，
如《發現莎士比亞：台灣莎學論述選集》、《細說莎
士比亞：論文集》、《與獨白對話：莎士比亞戲劇獨
白研究》等。

訪談時間／二〇一五年七月一日　　校閱整理／吳旭崧

◎ 您怎麼走上莎劇教學與研究這條路？

▼ 我去美國念書時是念比較文學，專攻領域是戲劇。主要著重於西方研究戲劇的方法怎樣運用在傳統戲曲，特別是元雜劇。那時候上英文系開的戲劇課，有戲劇系的學生來上，每個禮拜讀一個劇本，老師把文本拿出來請戲劇系的學生讀一讀。他們背對著我們、面對著牆大約五秒鐘，一轉身就像演出一樣，非常精彩。那時給我的震撼是，戲劇不只是文學，它當然是文學，可是基本上是演出，而且可以有非常好的效果。這是我以前在台灣受到的訓練裡面沒有的。

所以等我回到台灣以後，在外文系教莎士比亞，我盡量讓學生分組去演出一些片段、或者是背誦台詞。我後來發現這種方法對於學英文非常有幫助。

因為我跟莎士比亞的淵源，再加上因為戲劇系胡耀恆老師退休，我後來到了戲劇系，跟著戲劇系其他的同事學習得更多，更了解劇場是怎麼樣分工合作。我在這裡又有一個發現：戲劇系要演戲之前要選角，通常會讓學生、應徵者讀一段台詞，他們常常就選莎士比亞的獨白。

這也讓我後來跟教表演的姚坤君老師合作，開一個課教怎麼表演獨白。我的責任就是把獨白選出來、翻譯、說明前後的場景、文意的脈絡及意涵，然後姚老師負責訓練他們把獨白展現出來，我們大概做了兩年，也有些成績。因為這些經驗，後來就出版了《與獨白對話：莎士比亞戲劇獨白研究》。可以說，我能有現在這點成績，就是因為受到了一些啟發，包括在美國的啟發，以及在台大外文系和戲劇系得到的協助。

◎ 在台灣的學術環境，翻譯是不太計入績效的，可是彭老師您投入許多時間翻譯，可不可以跟我們聊聊您的翻譯？

▼ 這個說來話長。我自己是客家人，所以我們在家裡講客家話，到外面跟小朋友玩的時候，有閩南人、有講國語的外省人，所以我是在多語的環境下長大。我媽媽不識字，她要跟她住在南庄的舅舅聯絡時，就是由我來代筆。那時候我是小學生，她會跟我講，然後我寫下來，再用客家話翻譯給她聽，說是不是這個意思諸如此類的。所以我的翻譯生涯開始得很早。

◎ 非常早。

▼ 當初並不知道，可是現在回想起來，這種訓練使我對語言和文字產生興趣。大概在建中初一、初二時，我就讀過莎士比亞（那時候不知道是誰）語錄之類的，我記得比較清楚的是《凱撒大帝》裡面安東尼（Antony）的演講，非常精彩，布魯托斯（Brutus）的演講也是一樣，語言上給我的感動很深。

到了高中，因為文化大學的王生善教授，他們每兩年會推出一齣莎士比亞的戲，我就去看戲。進了大學有莎士比亞的課，我旁聽了一學期的課，是一個神父講的，我聽不懂他講什麼，只知道他讀起來抑揚頓挫非常慷慨激昂。他選的劇本我倒記得是《理查二世》，但我那時候根本不懂英國的君王歷史。真正選課是在美國密西根大學。

我回台灣以後又去過耶魯大學、維吉尼亞大學、牛津大學和芝加哥大學，各有一年的時間客座或研究。在那邊碰到了很多莎學學者，看了很多莎士比亞的戲，讓我知道，翻

譯的時候要怎麼樣才能傳達到同樣的效果，最重要的就是在語言上的控制。

那時候台灣可以看到的翻譯作品裡面，達不到這種效果，當時有的譯本，包括梁實秋的全譯本、朱生豪跟虞爾昌教授合作的全譯本。他們當然功不可沒，我也非常尊敬他們，他們最偉大的貢獻是把莎士比亞用中文完整地介紹給讀者，可是他們的戲文不是不能讀，就是不能演，或者是既不能讀也不能演。

我問過王生善教授演出時用的是哪個版本，他說我廣告打出來都說根據梁實秋，因為梁實秋在台灣，可是主要是參考朱生豪版本，因為比較順口。不過兩位的譯本已經距離現在超過半個世紀，所以語言上都有問題，不合適。那時候我已經做過大概七八種翻譯，散文、文學批評、小說我都翻譯過；還有英國、西班牙、德國的現代戲劇的翻譯，是有一些經驗，可是老實說，我從來沒有動翻莎士比亞的腦筋。

## 翻譯莎士比亞的緣起

會動他的腦筋是因為我教莎士比亞。現在研究的壓力，你必須要有研究成果，我自己因為要寫莎士比亞的論文，引用莎士比亞作品的中文時，我發現沒有一個譯本可以用，因為我要談的那個問題他們若不是翻錯了，就是翻譯起來跟我的想法不一樣，所以我要用的時候就必須自己翻譯。

舉一個例子，《亨利四世》第一部裡很有名的場景，王子要放逐福斯塔（Falstaff），福斯塔講了一大堆話以後，說你不要放逐我，但王子只回兩句話，他說：「我要。我會。」

（"I do. I will."）對照非常鮮明：福斯塔侃侃而談說他自己有多好，然後回話的王子只說：「我要。我會。」這是用戲中戲的方式呈現出來，非常冷酷無情。「我要」是說他演這個戲，王子演國王說我下令要放逐你，「我會」是說我將來做國王的時候，我是會放逐你的。所以，王子等於在預告福斯塔……不管我現在跟你有多麼好，將來你是沒有希望的，除非你改變。特別是後來看了BBC的演出，王子講這句台詞時，他的臉簡直冷酷得可怕。這兩句話，我找了大概四五家翻譯，有翻成王子說：「我一定要放逐你」，「我一定要……」等等，而且把「放逐」這個詞講出來。可是我覺得這裡面王子最厲害的，就是我跟你們演戲，演我要放逐你，但我不講「放逐」，只是用「我要。我會」，兩組字一組講現在、一組講未來。如果他說「我一定要趕你走」就太囉唆了，而且放逐這兩個字是不可言、不可說。這裡面的戲劇性，一定要把這兩個字的用法表現出來，可是翻譯本沒有，我必須要自己翻，這使我開始做莎劇的翻譯。可是這些都只是片段的翻譯，要討論哪一段我就翻譯哪一段。

後來，我有一位學生（施悅文）到公共電視工作，他們買了勞倫斯·奧立佛（Laurence Olivier）的《王子復仇記》（一九四八），她上過我的莎士比亞課，問我願不願意翻譯，我就接下來了。這次又給我另外一個啟發：我發現我們看《王子復仇記》，印象中好像就跟讀過的莎士比亞劇本都很像，可是當我拿出腳本來翻譯時，發現太不相同了。不要說它刪掉了一大部分的情節，場景前後也做了很多很多的變化，讓我想到，在演出時其實有很大很大的自由。我們在閱讀的時候常常拘泥場景次序，可是導演、演員在安排戲時，有很大的發揮自由，你不一定喜歡，不過他就這樣做了。

回到翻譯的部分。電影版《哈姆雷》（Hamlet）是我第一次比較長篇的翻莎士比亞的劇本，而正巧就是我最喜歡的一個劇本，因此做完了以後，我想既然已經差不多翻了一半，何不把它全部翻完？那時國科會開始做經典譯註計畫，我提出一些想要翻譯的作品，第一個就是《哈姆雷》。我發現我前面幾十年所有的翻譯經驗，好像都是為了這件事情做準備，因為《哈姆雷》可能是最難翻譯的，一旦你能夠翻譯，其他的作品相對起來就比較簡單。

《哈姆雷》雙關語用得很多，其實莎劇都是如此。不只是哈姆雷這個角色，其他角色包括掘墓人，他們的文字在其他譯本也常常很有問題，因為文字遊戲必須在特定場景有立即效果，不能夠說你看了翻譯本在底下寫一個註。這些地方我不是說我都做到了，但每次能夠做到一個，我就可以開心一天，有些地方我覺得還做得滿成功的。常有人問我為什麼不叫哈姆雷「特」，我想藉這個機會也可以再說一次：因為《哈姆雷》在英文裡面的「t」只是舌尖音，一下就沒有了，變成「特」的時候是第四聲，特別重，我不喜歡這種感覺。「哈姆雷」少掉一個音節，也有好處。

## ◎ 會改變講話的節奏。

▼ 你說得一點都不錯。我不喜歡外國人的名字太長太長，羅森克蘭茲（Rosencrantz），就是羅增侃，聲音差不多就可以了。這個在聖經翻譯裡面也常常有，Adam 音譯不是「亞當姆」嗎？但「亞當」就可以了。這是我在真正做一個完整的戲劇翻譯時要考慮的。

◎ 後來您又翻了《威尼斯商人》、《李爾王》等。是怎麼決定這些劇本的？

▼ 事實上在國科會討論的時候，我先訂了三個劇本，第一個就是《哈姆雷》，第二個是《仲夏夜之夢》，第三個是《威尼斯商人》。這三個劇本，第一個是悲劇，《仲夏夜之夢》是喜劇，《威尼斯商人》可以算是一種問題劇，雖然在莎士比亞那個時代的歸類叫作喜劇，可是我在我的導論裡面講得很清楚，這是很複雜的一齣戲，如果我只能譯三齣戲的話，三個劇種都有一個代表作。可是發展到現在，好像我有多一點的機會可以多做一些，所以我將來還希望做一個歷史劇。除了全集以外，不管在台灣還是大陸，都沒有人去翻譯歷史劇。因為你先要搞懂英國君王的歷史，那些人名都難搞清楚，所以很少人去做，也很難期待我們的觀眾可以進入英國宮廷鬥爭的場景裡面。除了這三齣戲以外，最近中國做了一個新的莎士比亞全集的翻譯，跟皇家莎士比亞劇團（Royal Shakespeare Company）合作。我應他們之邀，翻了《李爾王》，他們還希望我再翻譯三個劇本，所以我還會再翻三個。

## Measure 非惡報、Merry 非風流

◎ 您的翻譯裡，有幾個作品採用了不同的題目。

▼ 是。《量·度》（Measure for Measure）一般翻作《一報還一報》、《惡有惡報》這一類。我也寫了一篇文章說這個劇名到底合不合適，因為裡面的惡人沒有得到惡報，也沒有一報還一報。Measure for Measure 這題目是從新約聖經裡面出來的，它是說你怎麼去量人家，人家也會用一樣的量器來量你。我再把這個戲仔細看了以後，想了很久，想出應該叫作

《量‧度》，中間要有一點，就是說先是「量」，量完了以後再「度」。「量」比較簡單，你用這種方法殺人，那我就要按道理殺你，這是量；可是殺了合適嗎？如果把這個人殺了，你讓他的太太——而且還是你逼他跟她結婚的這個太太——變成寡婦，合適嗎？而這個寡婦不願意做寡婦，也不願意她丈夫死，所以審判官就要「度」。度也就是measure，有兩個measure的意思在裡面，所以是「量‧度」，我考慮了很久，用這個名字。而且do something in measure，就是要合乎中道的意思，一個量、一個度，我這樣子決定它的名字。

最近他們要我做新翻的劇本 The Merry Wives of Windsor，一般的翻譯叫作《溫莎的風流娘兒們》。事實上這裡面 merry 是高高興興的意思，她們這些人根本不風流，她是設計去耍弄一個自以為風流的人。講娘兒們其實也不合適，這種名詞好像不是很尊敬，merry wives 她們就是耍弄得很開心，我還沒有想到什麼題目，不過我自己認為「風流」不適當。我希望藉這個機會也把這個題目弄得更清楚一點。也許出版社不會接納，因為有些事情的確是約定俗成。

◎ 您剛剛提到，在戲劇系因為系上有不同專長的老師，於是對您的莎劇研究也有不同的影響。後來呂柏伸老師在「台南人劇團」導了《哈姆雷》。不知道您扮演的角色是什麼？

▼ 這個講到跟「台南人」的合作，很慚愧我沒有扮演什麼角色。我扮演的角色是「被告知」。柏伸兄是我的好朋友，他要用我的版本，我當然欣然同意。我做莎士比亞研究以後，發現不要跟導演做任何爭辯，也不必做什麼溝通，因為這是很難的。導演通常是藝術家，

都有很強的想法，所以你把你的本子做得自己覺得很合適就交給他，他怎麼弄就不管，之後才去看演出。

戲劇家是作家，他有他的創意他去做；導演也是一個藝術家，藝術家最大的特點就是他不要跟人家一樣，包括他自己，所以他要改變他自己。我看他兩次的《哈姆雷》，兩次都很不一樣。

一個劇本可以演出的方式可能是無窮盡的，也因此這四百多年來大家還一直可以看莎士比亞，沒有一個什麼叫作定本。你要用我的劇本，我其實是心存感激。就像一個劇作家寫了一個劇本就是希望有人演。我翻譯一個劇本也是希望有人演，我非常幸運，翻的劇本都有人演，包括《哈姆雷》在香港用廣東話演，這是我非常幸運的地方，感激都來不及。

◎ 廣東話的那個演出您看過嗎？

▼ 導演蔡錫昌先生寄了一些片段給我，但我還沒有看過。

◎ 因為感覺上那種語言的韻律又會非常不一樣，所以我很好奇。

▼ 你說得對。他最先以為說彭某人的翻譯不錯，拿了來用，後來他發現他要改的地方很多，他給我的一萬塊錢是白給了。

◎ 用彭老師您的譯本當基礎。

▼

他是這樣說啦。他很客氣，所以我說我很幸運。

◎ 當初創作豫劇莎劇的歷程？

▼

我老實講，這也是被告知。被告知說有人想要用這個劇本來改編為豫劇（河南梆子戲）可不可以。我覺得這非常好。第一，這可能是傳統戲曲需要的。用新的劇本、引進外來劇本可能對他們會有一些啟發，豐富它的劇目。第二，可以測試一下莎士比亞。我們講跨文化、講文化流動，莎劇到底有多大的本事可以流動。基於這兩點我非常支持。我也很幸運認識陳芳教授，我跟她說你要做就做，我怎麼知道怎樣去演出一個豫劇呢？她說她可以寫，不過她希望我在劇本選材時提供一些幫助。我們在做改編時，台詞至少要刪掉二分之一，因為唱念做打花很多時間，要刪掉、保留哪些、怎麼安排是很重要的。陳老師很客氣，她要我來做這個事情。

我現在要做的改編劇本，一定要自己先翻譯，因為透過翻譯，我做了最認真的閱讀。

我對這個劇本內容、文字、巧妙性可能比較深入一點，這樣我就比較有把握說那個可以不要、這個一定要，比較好做判斷。我們也改編了《威尼斯商人》，叫作《約／束》。這次就使我感受到自己翻譯過和如果我沒有翻譯的話，會有很大的差異。翻譯過了以後，我發現這個戲講的就是「約」跟「束」的問題。戲裡面有三、四個重要的情節是講訂約。女兒要聽父親的遺囑，這是約；你若不照這方法選丈夫就不能繼承遺產是約；最主要的約是一磅肉的約。定情戒指也是婚約，這三約中間都有一些波折，形成這齣戲。訂約是雙方的事，對一方好，對另外一方可能就是不好，可是你願意犧牲那不好或者是承受那

個風險，所以約的另外一面就是束縛。我們題目「約／束」就是這個意思。

我覺得如果我沒有翻譯，自己寫一個導言分析成這個劇本的話，多半不會想到「約／束」這個名字。這對其他人來講也許不是那麼重要，可是對我來講，既然要做一個改編，而且同樣一個戲我可能再不會再做另外一個改編，所以我希望能夠保存原作裡我認為最重要的精髓。當然作為一個歌劇，最重要的就是唱詞，音樂跟文字詩詞的關係非常密切，所以歌劇的成敗都在這裡。雖然陳老師是編給豫劇演，事實上稍微動一下，它就可以變成客家戲或變成京戲。楊世彭老師就說，他看過這個本子後，希望有別的劇種也可以去演。

◎ 我覺得是每個人的貢獻都非常大。

▼ 你剛剛提到這個事情其實很重要。這麼多年的經驗，包括看戲、教書、翻譯然後現在改編，我發現我們所有人都是莎士比亞的「同工」（collaborators）。所以我有篇演講題目就叫「與莎士比亞同工」，就是這個意思⋯大家一起工作。包括莎士比亞，反正莎士比亞已經過世了，他已經沒有權威（authority）了，所以大家都是同工。

## 多角度與開放聲音

◎ 您覺得跨文化改編的重要性是什麼？

▼ 無論跨文化改編重要或不重要，這是一個不可逆的趨勢。回到我們剛剛講的，傳統戲曲為什麼要找莎士比亞或者其他外國的作品，可能是發現自己的貧弱，需要一些補品進來，

那麼這補品是不是合適，就看它做出來的結果。也許不合適，比如說《量·度》其實很爛

或者《背叛》很爛，這可能；可是這種改編還是會持續，因為傳統的、原來的劇本是會

看膩的，它的思想可能也跟不上時代。而莎士比亞為什麼會跟得上現代呢？莎士比亞不是

四、五百年前嗎，為什麼可以跟得上現在？這就是他迷人之處。愛爾蘭的院士教授丹尼斯·

甘迺迪（Dennis Kennedy）說，莎士比亞作品有很大的彈性，他的戲可以從很多種角度看，

這是莎士比亞迷人的地方。莎士比亞作品對一些敏感的問題包括政治、宗教、愛情和婚姻，

沒有提出一個「這樣才對」的說法。他絕對不會說這種話。他會有各種聲音在劇本裡面出

現，常常是矛盾的，等於對觀眾說：「你覺得呢？」傳統戲曲常常告訴我說「這樣才對、

那樣是不對的」，可能在臉譜上就已經顯示出人物的個性來了。

回到你講的重要性。第一，這是一定會有的；第二，我們做改編的人，好像是接受莎

士比亞，可是不要忘記，我們在接受的時候是有條件地接受。比如說你要刪掉那些東西、

你要重新編排、你賦予它其他的意義、你怎麼放在中國的大文化框架裡面，這就已經跟

莎士比亞不一樣了。例如《背叛》，只是談愛情的背叛，還是講父權的問題呢？所以從

這個角度來看的話，改編真正是一種創作；或者說沒有真正的原創。因為即使不是從莎

士比亞那邊取材的話，你總是從別的什麼地方取材，也許從嘉義民間的故事──沒有人是

憑空寫出東西來的。

我最近讀到查爾斯·密一句話，很受感動、很得釋放。他說一定是「文化首先寫出我們，

我們才寫我們的故事」（"Culture writes us first and we write our stories"）。我們呈現出

來的作品都反映出我們所受文化的制約，如果西方文化、日本文化什麼文化的侵襲是不

可避免的,那我們受到影響也是不可避免的。

◎ 那您未來的莎士比亞相關計畫可以跟我們分享嗎?

▼ 《李爾王》我已經翻譯好了,也已經出版了。我自己在國科會的計畫裡面有一個《冬天的故事》也已經翻完了,還需要寫一篇導讀(Critical Introduction)。另外大陸方面邀請我再翻譯三個劇本。我會接受是各有理由。

一個是《皆大歡喜》,我喜歡它,因為語言上這可能是最難翻的劇本。裡面要弄的各種語言妙極了,也是非常可愛的劇本,這是一個挑戰。我不知道,反正年紀大了大概什麼也不怕。以前是說初生之犢不畏虎,我覺得有了一些經驗以後應該接受這個挑戰。

第二個是剛講過 The Merry Wives of Windsor,這個是莎士比亞劇本裡詩句最少的,大概只有百分之十,大部分是散文,所以在莎士比亞的劇本裡面評價是不高的;但它是一個很特別、很有趣的戲,也是莎劇唯一的「都會戲」。

再來一個是《暴風雨》。戲一開始就是一場暴風雨,可是真正的暴風雨是在人心。莎士比亞最後獨力寫作的這齣戲,加上已經翻譯的《約/束》、《量·度》,都在講和解,或者是和解的困難;我喜歡這些劇本,就是因為這些主題是講和解。和解這件事情在莎士比亞的心目中佔很重要的地位,《羅密歐與茱麗葉》最後以兩家世仇的和解結束,反映出基督教的想法。

和解很困難,但因為困難所以更加重要。我覺得這是莎士比亞十分關心、也很重要的一個題目。

語言妙極了,也是非常可愛的劇本,這是一個挑戰。我不知道,反

【我喜歡它，因為語言上這可能是最難翻的劇本。裡面耍弄的各種
正年紀大了大概什麼也不怕。】

## 訪談後記

彭老師自台大退休後，仍不輟於教學與研究，也更集中於莎士比亞的翻譯。彭老師的莎劇翻譯，對於近年來台灣的莎劇演出、莎劇研究都有極大的影響力。訪談集中，也有數位訪談者，提到與彭老師工作的經驗、或是演出彭老師譯本的心得。彭老師與陳芳老師合作改編《約／束》、《量・度》、《背叛》之後，彭老師也將戲曲改編版本翻譯成英文，與改編版雙語印行。如此的多重翻譯／轉譯過程，是有趣的莎劇跨文化改編例子，對於莎戲曲有興趣的國際學者，也能夠因此一窺層層轉換之面目。其中，《背叛》之轉譯，也已經隨著葛林布萊教授的「卡丹紐計畫」，而廣為人知。

此次與彭老師訪談時，他提到當時正在翻譯的「可愛的劇本」《皆大歡喜》，這本莎劇與訪談集淵源甚深。二〇一五年，台灣莎士比亞學會為台灣文學館籌劃莎士比亞展，幾番討論之下，決定以劇中最為人所知的「世界一舞台」獨白，作為展覽的開場引言及標題，彭老師也應我之邀，在劇本尚未翻譯完全之際，便提供此段獨白的開場。彭老師的《皆大歡喜》目前已經翻譯完成，呂柏伸導演也將帶領台大戲劇系製作團隊，於二〇一六年六月演出此新譯本，相信劇本也將在不久後印行。

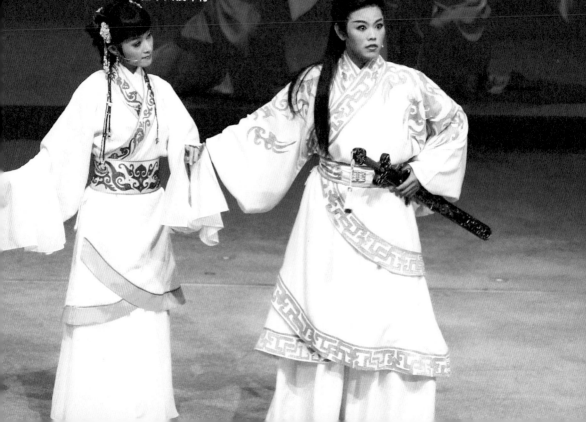

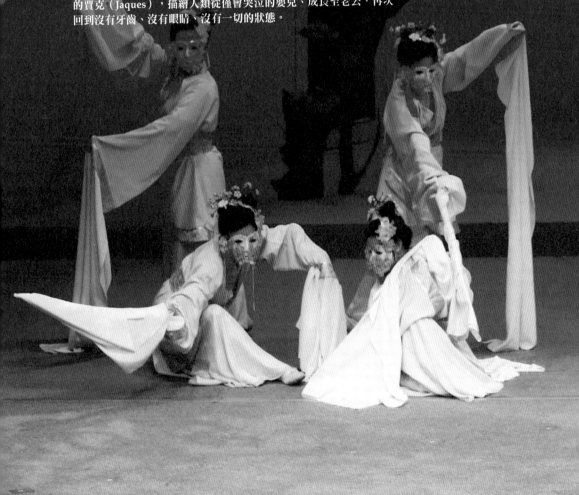

## 莎翁怎麼說

全世界是個舞台，
眾男女不過戲子：
一人扮演諸多角色，
上場下場各有其時。
——《皆大歡喜》，第二幕第七景，彭鏡禧譯

《皆大歡喜》中最有名的獨白，以「人生的七個時期」為眾人所知，
是莎劇最常被引用的段落之一。在這四句之後，莎士比亞便藉著憂鬱
的賈克（Jaques），描繪人類從僅會哭泣的嬰兒、成長至老去，再次
回到沒有牙齒、沒有眼睛、沒有一切的狀態。

# 跨文化
# 就是要趨近
# 在地文化

陳芳

國立台灣師範大學國文系教授，曾任中華戲劇學會理事長，早期研究以京、崑劇表演為主，因啟蒙於彭鏡禧而開始研究莎劇。近年嘗試跨文化改編，與彭鏡禧共同改編，與台灣豫劇團合作三部豫莎劇《量·度》、《約／束》、《天問》，由呂柏伸導演，王海玲等共同演出。陳芳並與彭鏡禧一起參與史蒂芬·葛林布萊的「卡丹紐計畫」，將葛林布萊與查爾斯·密合寫的《卡丹紐》（原為一失傳莎劇），改編為《背叛》，二〇一三年由李寶春導演，在文化大學戲劇系演出京劇版本；二〇一四年再由客家榮興採茶劇團改編為客家大戲，並得到第二十六屆傳藝金曲獎最佳年度演出獎。《「莎戲曲」：跨文化改編與演繹》可見其近年研究成果，尤其是對戲曲、莎戲曲與跨文化改編之思考。

訪談時間／二〇一五年七月一日　　校閱整理／吳旭崧

◎ 您是如何接觸到戲曲，又如何從戲曲連接到莎劇呢？

▼ 我會研究戲曲是因為我在大學的時候上過曾永義老師的戲曲選，這門課非常有趣，而且很精彩，因此就走上戲曲研究的道路。多年研究之後，我忽然覺得戲曲重要的劇作家，為什麼沒有辦法像世界經典劇團品牌「莎士比亞」，在世界上流傳四百多年並發光並發熱，華人世界裡沒有一個劇作家做得到。雖然，我們都說湯顯祖是中國的莎士比亞，但除了《牡丹亭》比較著名之外，湯顯祖其他的劇作也不太受到重視，《牡丹亭》在當代的復興，也是靠著白先勇青春版《牡丹亭》的力量。所以我想了解除了政治和經濟，或者國家種族主義、殖民政策的力量之外，莎士比亞是如何變成重要的經典。

當時，我有幸認識彭鏡禧老師，就和彭老師說我想去上他的課。幾年下來，我上了彭老師四年和莎士比亞相關的課，也聽了楊世彭老師和雷碧琦老師的課。我覺得莎士比亞的戲劇很有趣，不只是劇作語言的運用。為什麼它可以成為經典品牌？因為其中的修辭技巧、文字、雙關語、分享詩行（split lines）、無韻詩，每一項都非常精彩。莎士比亞的劇作將近四十部，大部分都是改編，不是莎士比亞原創，可是他都能點鐵成金。他靠的是什麼巧思呢？除了處理語言外，在情節、人物安排上也有特別的設計。

我長期擔任台灣豫劇團的志工，大概有十幾年，被韋國泰隊長（後來是總監）認真誠懇的精神所感動，幫忙他們規劃研討會、編撰圖志、審查劇作或整體評鑑。我就想，如果莎士比亞可以成為全世界的經典品牌，四百多年都有這麼多不同的演繹方式，如顛覆、諧擬、扭曲……包含電影、卡通、話劇、實驗劇等各種劇類，自然也能有戲曲版。既然我與豫劇團有這麼深厚的淵源，或許我們也可以嘗試把莎士比亞做成台灣豫劇。豫劇團

從來沒有莎士比亞的跨文化改編作品，所以我就和彭老師、韋總監商量，很高興這個構想得到了雙方的支持與肯定，於是我們就開始籌備二〇〇九年的《約／束》。

◎ **請問當時為什麼會選擇《威尼斯商人》？**

▼ 我們想改編莎士比亞，至於選擇哪一部劇作，則是由彭老師決定。那時彭老師有幾部莎劇中譯本，最有名的當然是《哈姆雷》。但是，《哈姆雷》給台灣豫劇團演出有點困難，因為缺少適合的演員。以行當來說，朱海珊老師比較資深，但年輕的接班人劉建華就還需要一段時間的磨練。僅僅《哈姆雷》的獨白就有八段，而且哈姆雷是一個複雜性格的人物，台灣豫劇團恐怕並不太適合演出這個劇本。

另一個就是《威尼斯商人》。剛開始我們想讓王海玲老師演女主角波霞（Portia），因為劇中有一段女扮男裝上法庭的戲，而海玲老師是學花旦、武旦出身，後來兼學青衣，是位極為專精、全能的旦角；她也曾經在《秦少游和蘇小妹》中飾演秦少游，所以她可以演小生。但呂柏伸導演頗具慧眼，他覺得在《威尼斯商人》中，夏洛是一個非常重要的角色，而他的性格多面、際遇起伏落差很大，於是建議海玲老師挑戰夏洛，讓蕭揚玲擔綱波霞（《約／束》中的慕容天）這個角色。果然，海玲老師的詮釋在這次的演出中大大突破，令人驚豔。她的夏洛乃以老生為基礎，再加上花臉、丑角等行當藝術。對揚玲而言，她也需要將本工花旦，融入青衣、小生兩個行當，每位演員都拓展了演繹的廣度與深度。

## 戲曲是個程式化劇場

◎ 我在英國看過《約／束》的片段演出，能否與我們談談在英國演出時觀眾的反應？

▼ 二〇〇九年，倫敦大學國王學院主辦莎士比亞第四屆雙年會，邀請《約／束》到英國演出。他們從來沒有在國際研討會上邀請劇團演出，相關經費沒有辦法支應、報銷，所以我們只好演出精華版。因為若把整個劇團帶過去，文武場至少就要十二人。現在，把配樂先做成伴唱帶；而打鼓佬是樂隊的指揮，必須看著演員的身段當場做鑼鼓點節奏，因此我們就帶打鼓佬去，幫他設計了手腳並用的綜合樂器架。不只是打鼓，他一個人兼打五、六種樂器：大鼓、小鼓、梆子、鑼及其他。配合音樂帶表演，對戲曲演員而言是很困難的事。本來鼓佬坐在九龍口，看著演員的每個身段敲他的鑼鼓，可是現在演員必須要注意聽音樂帶，打鼓佬不但要聽音樂帶，也要看著他們的身段打鑼鼓點。

那次演出後，來自二十九個國家，將近三百位的莎學專家，還有英國當地的觀眾、僑胞、留學生，他們都對兩個人很有興趣：一個是夏洛怎麼會是個女的？不太相信海玲老師以一個花旦的背景，可以跨越行當幅度這麼大。跨越幅度的差異，以及男扮女裝、女扮男裝對於戲曲演員的程式化表演，幾乎是不可能的事，可是以現代戲劇觀眾來說，就會不太能理解這是有多麼困難。從花旦跨到青衣或花衫已經非常不容易，因為整個表演方式都是完全不同的，更何況是跨到生、丑行，這真的是海玲老師非常令人敬佩的表演。另外，他們覺得柏伸導演的設計也很精妙，他是如何手腳並用？我覺得柏伸導演的設計也很精妙，他把打鼓佬安置在舞台的邊角上，所以全場觀眾都可以看到打鼓佬的一舉一動，成為全

場的焦點。在梨園戲中原來就有這樣的安排，因為梨園戲的鼓師是「壓腳鼓」，打鼓佬必須把鞋子脫掉，把腳放在鼓面上來控制節奏、音域高低、聲音大小等等。

可以特別說明的是，我們帶去的人很少，約十五人小團隊，大家都是相當克難的住在國王學院的學生宿舍，也沒有檢場，所以韋國泰總監自己就去檢場，親自上台搬道具。我覺得一個劇團能不能有正面的發展，能不能有足夠的向心力，真的要看是否有人願意這樣犧牲性奉獻。

◎《量‧度》是第二部豫莎劇，當初如何決定要做這一部？

▼ 我們執行每一個演出計畫源頭都是彭老師。彭老師認為《量‧度》是很有意義的社會問題劇，具有比較複雜的思想意涵，正好是戲曲可以借鑑的。例如明清傳奇有所謂「十部傳奇九相思」的說法，很多才子佳人劇，因為戲曲是以抒情和表演為主，敘事不是最重要的組成要素，對於家庭問題劇多以較簡化的方式處理。雖然到了當代，戲曲的敘事結構已經加強調整，但是人物思想仍然不像莎劇這麼多元複雜，灰色地帶也不是這麼有層次。

戲曲是一個程式化劇場，虛擬的動作、類型化的人物、象徵化的臉譜、寫意式的舞美表現，乃是傳統、規範的表演模式。所以，在改編過程中，就會面臨如何將莎劇轉化成程式化劇場的作品。彭老師對於莎士比亞戲劇，有非常深刻、精闢的理解，希望能夠把簡中精華保留在戲曲演出中。彭老師說，《量‧度》的思想辯證，有種族、宗教、經濟、政治、親情、愛情等各方面的討論，語言也很出色，值得翻譯、改編，所以我們會考慮

我們自己思想背景裡的精彩語言。 ]

演出這部劇作。當然，老師的選擇也可能是希望台灣的劇團能夠演出一新耳目的題材，不會局限在《羅密歐與茱麗葉》或是《仲夏夜之夢》這類耳熟能詳的作品。《量·度》的改編並不容易，因為原劇是基督教背景，而在中國戲曲中沒有基督教，整部劇作如此跨文化移轉就必須全面改寫。

◎ 那麼改用佛教、道教嗎？

▼ 中國文化可能是外儒內法，加上陰陽五行和道教，融合成的大雜家。這個大雜家從西漢時董仲舒的《春秋繁露》，以及後來晉朝葛洪的《抱朴子》，都可以看到這種綜合多元的現象。《量·度》既然需要基督教教義的背景，劇中的主角身分是神父、修女，那我們可能較適宜重新設定人物為道長、實習道姑（即親信弟子）。劇中還有鐵面無私的攝政王安其洛（Angelo），他比較像法家，所以他的唱詞如「罪薄難治膏肓病，誅嚴方能玉宇清」就是出自《韓非子》。還有，例如在道教思想裡會談到「天道好生」，所以唱詞裡會提到「積德只要懷惻隱，為善不過一點仁」；或者「舉步尚看蟲蟻徑，禁火莫燒密山林」1，即出自道教經典《文昌帝君陰騭文》。

我們希望莎士比亞精彩的語言，即使是跨文化移轉，也能夠變成我們自己思想背景裡的精彩語言。例如重臣權世可的應對就是我們的「甘棠遺愛」，我們儒家的思想背景。簡單說，《量·度》中所表現的是儒家、道家、法家思想的辯證以及焦慮，這是很大幅度的跨文化移轉。

〔我們希望莎士比亞精彩的語言，即使是跨文化移轉，也能夠變成

◎我覺得劇本還滿難的，彭老師選這個劇本非常地勇氣可嘉，成果也很不一樣。

▼是很不一樣，因為很難看到一個複雜的社會問題劇變成戲曲作品，戲曲既然是以抒情、表演為重心，它的主要表現應該是在它的抒情。不過，抒情並不是抒發情緒這麼簡單的事，而是一個當下的自我體會，主體性的內化後，再用優美的唱詞表現出來。而在抒情與表演的特色上，都不太有利於思想的深刻辯證，所以在戲曲演出裡，很少看到嚴肅討論人生哲理的問題，這和戲曲的源流發展密切相關。但是，如果要以抒情、表演為主，應該如何進行思想辯證呢？這不只是跨文化移轉，也牽涉到劇種特性的問題。

## 大幅度的跨文化移轉

◎ 您在改編「莎戲曲」，包括《天問》，遇到過什麼樣的困難嗎？

▼ 除了文化的移轉，情節上一定要做一些調整，例如為了合乎演出時間的限制、人物性格的設定等等。然而，我覺得比較大的困難還是語言的書寫。怎麼樣讓莎士比亞精彩的語言轉化為戲曲語言，還可以保留這種精華的品質？莎劇很多是無韻詩，吟誦起來是抑揚格五音步節奏，很多時候說話都是拐彎抹角的，用雙關語、分享詩行、設問句等，建構出來的人物都不像戲曲這麼直接明白。

在當代，我們也不能用很直接明白的方式呈現戲曲，因為觀眾也和古代不一樣。還有程式化的表演的設計，會由於很多因素的改變而受到影響，例如服裝、道具、舞美及人物性格（不是類型化的）等。對演員而言，他們都必須重新思考如何詮釋人物。

以服裝為例，以前傳統戲曲服有水袖的表演，現在的服裝沒有水袖，整個表演都要修改；以前的舞台是平面的，演員穿著一層一層用紙製作的厚底靴，靴子上寬下窄，因此以前傳統戲曲在演出時要鋪紅地毯，有止滑的作用。但現在的舞台已經不是紅地毯，甚至有很多階梯，還有些舞台設計是不同的區塊、高低平台，這對演員來說十分危險。在台灣，我們每次進劇場，從裝台到演出的時間不到一星期，一般周五晚上首演，嚴格說來是三、四天左右，演員如何快速適應這個動線，有安全考量的問題。我認為這些戲曲演員真是藝高膽大，他們的困難度是比戲劇演員更高的。

至於《天問》，我和彭老師、柏伸導演針對人物的思想背景設定討論很久。《天問》是李爾王的故事，我們將劇中的葛羅斯特（Gloucester）伯爵改為端木格，他被挖出眼睛後，推出門外。在原著的設定裡，他是一心尋死、完全絕望，所以希望找人帶他到多佛去跳海自殺。關於這點，柏伸導演怎麼樣都無法說服我。

在中國文化裡，無論如何他都不該去自殺。如果我想不出來他為什麼要去自殺，就沒有辦法想像他的心境，替他寫自殺的唱詞和念白。如果你遇到了這樣的滅門血案，你發現原來你被設計了，冤枉你的好兒子，而你的私生子竟然出賣你，還害你落到這麼悲慘的下場，你會怎樣呢？

◎ 指責他大逆不道嗎？好像沒有什麼活動力。

▼ 用什麼樣的方式來指責他呢？如果是在我們的文化背景裡，他可能要做的事情應該是平反，釐清真相還給好兒子一個公道，還要懲罰那個私生子，最後才能死而瞑目吧。在儒、

道、法、陰陽等全部融合的文化大雜燴背景裡，應該是這樣去考慮問題，絕對不會去尋死、完全對人生絕望。所以，關於端木格要去多佛跳崖這場戲，前前後後改了不下五稿。

在過程中，我們一直對於這方面的呈現有不同的想法。後來我們對導演說，既然要做跨文化改編就不能用忠於原著的觀點來衡量。若要忠於原著，直接演莎士比亞的原著就好，之所以叫作跨文化，就是要趨近local的在地文化；在地文化是什麼想法，應該也是這樣改寫。就像《李爾王》在日本被黑澤明導演改編成《亂》，絕對不會是三個女兒，而是三個兒子，因為日本重男輕女的背景，王位是不可能傳給女兒的。同樣的，中國人不會不明不白讓這些事就此沉沒。後來，我們採取的折衷方式是，雖然他最後還是死了，但不是自己尋死，而是對人生的質疑做哲理化思考，保留在《天問》裡。這是一個很明顯的跨文化改寫。

◎ 聽起來滿難的，需要反覆多次、多方考量。

▼ 要想很久。在很多地方都可能會碰到癥結點，於是就過不去，就要去思考如何突破困境。

◎ 這些是改編的困難，那改編愉快的地方呢？

▼ 改編最愉快的地方，就是能夠與彭老師、柏伸導演、台灣豫劇團一起合作，真的是三生有幸。還有王海玲老師，我一直覺得海玲老師是我們台灣很重要的戲曲國寶。海玲老師的本性非常純樸自然，她的理想就是不斷精進表演藝術。例如我們到英國演出，海玲老師要表演耍弄算盤──夏洛要帶算盤去。一個算盤不是隨便就能做出來的，起先怎麼

做都不適合，豫劇團做了十把都失敗，最後才成功做了個白松木質料，大概長六十三公分、寬十三點五公分。珠子是上二下五，甚至連支點都要用砂紙磨一層，老師去試一次，再磨一層，再試一次，這樣一點一點地做出來。那個算盤也不能只作一把，萬一摔壞了怎麼辦？就要多做幾把。因為海玲老師小時候有武旦的根柢，耍算盤的功力，是來自於《白蛇傳‧盜仙草》裡面耍雙鞭的功力，她可以耍四支鞭，那才有辦法來耍算盤，別人是耍不來的。海玲老師戴著大戒指來耍算盤，即使有〈盜仙草〉的功力，也要練好幾個月，練到手指頭都是瘀青的。海玲老師已是台灣國寶的地位，為了藝術品質還這樣努力精進，我是非常感佩的。

## 回到原鄉

◎ 《約／束》曾經到河南演出，河南是豫劇的發源地，我好奇的是，當地的觀眾對台灣的豫劇，以及對於改編的感想是什麼？

▼ 一般評價也都滿好的，因為他們可以接受台灣豫劇和原鄉的河南豫劇是有差距的。畢竟兩岸分治到現在有六十多年了，所以他們還在講究咬字吐音和流派，也受到樣板戲影響的表演風格。而我們豫莎劇是比較自然的表演方式，更注意如何在劇本與表演呈現、詮釋人物上，表現應有的思想深度及思考格局。這對於河南原鄉是新鮮的事。尤其我們音樂編曲邀請的是河南國家一級作曲耿玉卿老師，他在河南地位很高。河南每三年有一個中國豫劇節，最近一次有三十幾個劇團作品參賽，經過初選、複選，最後剩下四部入

圍，來評審第一部大獎的作品，其中有三部是耿老師編曲的。像耿老師這樣的作曲大師，願意來幫我們的《約／束》、《量・度》編腔教唱，可以讓我們的作品更生動，更有戲劇張力。他的音樂非常有感染力、非常動人。

◎ 後來您和彭老師一起合作《背叛》，一開始在文化大學演，後來怎麼會變成榮興劇團做客家戲？

▼ 說來話長。主要機緣是二○一○年我到美國史丹佛大學擔任訪問學者，也有機會到哈佛大學開會，英文系的葛林布萊教授因緣際會看到《約／束》，非常喜歡，所以主動和我聯絡。他進行了幾年「卡丹紐計畫」，把不同國家的改編作品，包括文本及有趣的片段，都放在網站上，希望也能做個《卡丹紐》中文版。那時我和彭老師討論，如果要做中文版，一定要是戲曲，才有我們的民族特色。

那時找了幾個不同的戲曲劇團，但並不是那麼順利。因為是「卡丹紐計畫」的一環，最遲必須在二○一三年左右結案，所以時間有限。非常感謝文化大學中國戲劇系劉慧芬主任和李寶春老師願意共同合作。主角陳長燕、李侑軒是京劇專業演員，其他的配角人物則是文化國劇系的學生。全系總動員，投入所有的資源；也感謝辜懷群老師以優惠價提供台泥大樓士敏廳。後來寶春老師擔任導演，作為他們的學期製作，哈佛大學也有一些經費補助，我們就一起完成了這個作品。

演出時，也在台灣成立台灣莎士比亞學會，作為成立大會的節目，並邀請葛林布萊教授來台演講。但這次演出畢竟是半業餘的性質，我們希望能有個專業版，後來跟鄭榮興校長聯繫，他也認為這是為台灣做事。眾志成城，我們無償提供劇本，鄭校長也把原先

的京劇版本，改成客語來演出。我覺得每個人都不是那麼計較個人得失，每一位都願意

做一些讓步，顧全大局，每個人都貢獻一點點，最後出來的成果就會非常好。客家戲演

出時，很自然與台灣大學合辦第一屆亞洲莎士比亞國際研討會；先在台大劇場演出兩場，

再到城市舞台演了一場，後來也應邀到河南開封世界客家大會上演出。

◎我們請您聊的都是編劇的部分，投入「莎戲曲」的編劇對您的教學有什麼影響嗎？

▼最大的影響就是我終於在台灣師範大學國文研究所開了一個跨文化改編戲曲的課，這

是中文研究所裡面幾乎不可能會有的課。因為跨文化要牽涉到不同的語言和文化背景，

對於我們中文學界來講會是很大的突破。我也可以指導研究生研究跨文化戲曲的作品。

同時，作品有機會到國外演出，不只是中國，遠在美國、英國、愛爾蘭、香港，都有一

些研究生，以我們的「莎戲曲」作為研究對象，引起的討論是很廣泛的。

我們覺得非常幸運，作品有人討論就不會那麼寂寞，而且也可以給我們很多回饋、思

考，讓我們下一部作品可以有更好的呈現。

編註

1 在《文昌帝君陰騭文》原文為「舉步常看蟲蟻，禁火莫燒山林」。

一陳　芳一

## 訪談後記

如同彭老師改編《約／束》之後所言，「莎士比亞的全球化事實上卻使他本土化了。他的
全球化的成功大大得益於他的本土化」（引用於陳芳老師所著之《莎戲曲》，頁一〇六），
兩位學者與柏伸導演、豫劇團、文化戲劇系、榮興客家採茶劇團之合作，都是與在地創作
者共同激發出的莎士比亞本土化成果；這些本土化成果，也進一步影響全球的莎士比亞搬
演與改編，也如雷碧琦老師在訪談中所言，莎劇成為台灣團體與國際觀眾溝通的最佳語彙。
莎士比亞改編有著多元可能，以戲曲搬演莎士比亞自然也有多種做法。而戲曲重視唱功與
作工的演出方式，演出莎劇必然經過轉換，也必然無法「忠於原著」，然而在轉換的過程中，
其實是以莎劇與戲曲美學為本的重新創作；若改編團隊不同，創作成果也必然不同。如彭
老師曾多次提到，劇本創作者最希望的事情，是有更多人演出劇本；對莎劇的戲曲改編有
興趣的人，可以從兩位學者的改編版、建立的編劇手法為本，作為創作之基石。

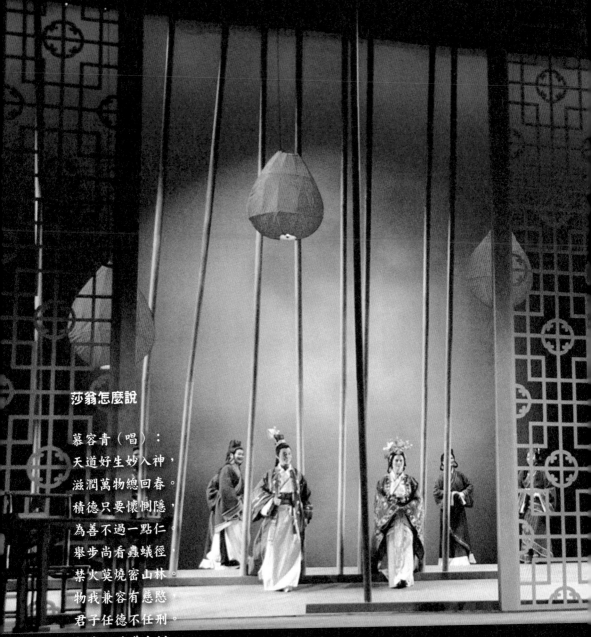

## 莎翁怎麼說

慕容青（唱）：
天道好生妙入神，
滋潤萬物總回春。
積德只要懷惻隱，
為善不過一點仁。
舉步尚看蟲蟻徑，
禁火莫燒密山林。
物我兼容有慈愍，
君子任德不任刑。
歸真返璞遵古訓，
教化為先無棄人。
——《量·度》，第三場〈祈請〉，陳芳、彭鏡禧
改編自《量罪記》

原劇中的女主角伊瑟貝（Isabella），在《量·度》
豫劇版裡，成了慕容青。如陳老師訪談中提及，女
主角身分，由修女改為親信弟子。

# 莎士比亞是世界共通的財富

胡耀恆

台灣大學外文系、戲劇系名譽教授，美國印地安那大學戲劇系及比較文學系博士，《中外文學》創辦人之一。於一九九〇年起借調擔任「國家劇院及音樂廳營運管理籌備處」主任，在其任內啟用兩廳院售票系統，並正式開放圖書館（後更名為表演藝術圖書館），且開始發行《表演藝術雜誌》。借調任期結束之後，回到台大，持續推動台大設立藝術學院，台大戲劇所也在一九九五年八月正式成立。胡耀恆鑽研歐美劇場史、戲劇理論，所翻譯的《世界戲劇藝術欣賞——世界戲劇史》為國內學習西方戲劇重要入門書之一。退休之後致力於撰寫西洋戲劇史專書，《西方戲劇史：從開始到二十世紀末》即將出版，亦與其子胡宗文共同翻譯《伊底帕斯王》（*Oedipus the King*）、《戴神的女信徒*》（*The Bacchae*）等希臘悲劇。

訪談時間／二〇一五年七月八日　　校閱整理／吳旭崧
記錄／官華儒、游惠晴、尤美瑜、陳良盈

◎ **請問胡老師您與莎士比亞如何結緣？**

▼ 我是台灣大學外文系畢業的，我們有兩門課和莎士比亞有關，一個是一直到現在還有的戲劇選讀必修，其中老師就會教到莎士比亞；第二門課是一門選修課，課名叫莎士比亞，因此從台大開始就閱讀莎士比亞。起先在英文方面有困難，就配合著中文翻譯，慢慢努力地看，我就更能欣賞他的文字和風格。到了國外之後，我攻讀戲劇，先是碩士，然後是博士。在碩士這段主要是演出，然後在博士的時候，除了戲劇是專攻之外，輔助的就是比較文學，所以我有一些機會去接觸到莎士比亞的課程或演出。

◎ **後來您回到台灣以後，在台大教授莎士比亞的經歷？**

▼ 在台大我專門教過幾年的莎士比亞。起先我回國的時候是在外文系，莎士比亞是選修。後來我在台大幫助成立了戲劇系，也開始教莎士比亞，所以有兩次不同的機會。假如說不同的話，在外文系是偏重於閱讀，主要是文字、人物的分析，以及劇情、劇意的欣賞。那麼教戲劇系的時候，除了這些之外，也兼顧到演出，比如說會放映演出的影片作為輔助。

◎ **所以側重的方向不太一樣，那學生對於學習莎士比亞的興趣呢？**

▼ 當時兩個系的學生都久仰莎士比亞的大名，會想要學他，他們也喜歡看莎士比亞的演出，覺得滿有意思的。但是對一個戲劇系的學生來說，重點應當是會放在莎士比亞的劇本與文字。如果看中文的話，據我所知的中文翻譯本，在台灣最有名的是梁實秋先生，

在大陸有兩三個，不過我不大用任何的翻譯本做參考，希望同學們能夠克服這個困難，閱

讀原文，能夠了解甚至會背誦那些文字，假如是你能夠背誦的話，好多好多的片段對自己的

英文會有非常大的進步。我們知道英國的首相邱吉爾，他會背莎士比亞的劇本，在台上演出

的時候，他就在底下看，自己會喃喃自語。

◎ 當時您在創立戲劇系的時候，您覺得莎士比亞在戲劇系的課程裡，扮演什麼樣的地位？

▼ 一個戲劇系，有幾個比較全面性的教學重點：第一個是對戲劇的理解必須包括西方的

跟中國的戲劇認識，還要全面地理解相關的文學部分。另一個部分就是演出。演出又分

很多層，包括表演、導演、舞台設計、燈光、化妝、服裝等種種，所以在這麼多的課程

當中，莎士比亞只是其中一個課程而已。

十年寫成三千年戲劇史

◎ 您的新書是一本西洋戲劇史的著作，請問您在書裡，怎麼描繪莎士比亞跟他的年代？

▼ 這部戲劇史算是我終身教戲劇史的一個成績，或說是報告。在我退休以後，最重要的

工作就是寫這部戲劇史，前後一共寫了十年，從公元前八世紀開始，到二十世紀末葉結

束，一共是兩千八百多年將近三千年，分為十七章。每個時代開頭都講它的時代背景：

為什麼這樣發生？它的思想是什麼？人們最大的關心是什麼？你會很驚訝，各個時代的

觀眾不同、觀念不同，所感到興趣的東西也不同。

第二個重點是劇本。因為語言的不同，很多劇本都無法直接閱讀原文，所以我花了很大部分，介紹國外的劇本給讀者，並配合一般歷史脈絡了解劇場史。第三部分主要著重於演出，第四部分的重心則放在戲劇理論。

莎士比亞是英國伊莉莎白時代、十六、十七世紀最重要的劇作家。對於他，我有幾千字介紹，他的童年、他的成長、他工作的環境，但更重要的是他寫作的劇本，介紹了他三十幾個重要的劇本：歷史劇、喜劇、悲劇，也再各選一個深入介紹。他的喜劇特性很多都是在男扮女裝，到了一個森林等等，然後就戀愛；或者一對佳侶，有的是一對，有時是三對。

悲劇我本來選《哈姆雷特》，但這個劇本內容太複雜，要太多篇幅才能講清楚。後來選擇的是《李爾王》，這兩個劇本，都有人說是最偉大的莎士比亞戲劇作品。

◎ 那歷史劇的部分？

▼ 一般來說，跟英國歷史有關的，是八個劇本，分兩個四部曲（tetralogy），我就分成兩個四部曲，然後再介紹。依照寫作的時間，第一組是《理查三世》與三部《亨利六世》，第二組是《理查二世》、兩部《亨利四世》、《亨利五世》。

◎ 曾經有創作者與我聊到，因為這些是與英國歷史相關的作品，台灣觀眾對歷史劇感受好像就不那麼強烈。

您自己覺得呢？

▼ 本來就是這個樣子。一般看熱鬧，講愛情時都會用到喜劇手法，的確滿好玩的。想講

深度、感情的抒放，當然是悲劇。莎士比亞的歷史劇，主要是英國的歷史，莎士比亞固然是偉大獨立的思想家，但因為是伊莉莎白女王當朝，所以對她的家族是恭維而不敢得罪的，對她家族的敵人，則偏向於彰顯他們不好的一面。

◎ 可能會有失公正。

▼ 可這樣說。

◎ 那您覺得從戲劇史的角度來看，莎士比亞對之後戲劇影響的重要性是在何處？

▼ 莎士比亞在世時非常成功，他的劇團是最好的劇團。他自己也賺了很多錢，從一個養家餬口的年輕人變成當時最有錢的仕紳，但是他並沒有把劇本創作當成了不起的作品，退休後根本不理自己的作品。後來他的同事才把這些劇本再整理、出版。

那個時候戲劇劇本來就不受重視，第一個重視劇本的是班·強生（Ben Jonson），他不只把劇本出版，而且用最大版本的對開本出版。莎士比亞沒有出版劇本，不過他的同事覺得他的劇本非常好，所以也用對開本出版。後來出版以後，也沒有受到什麼太大的重視；一直到十八世紀浪漫主義時期，講究偉大的人怎樣受到時代的考驗、失敗，於是把這些戲劇人物當成偉大的心靈，莎士比亞才受到非常大的重視，直到現在還是很重要。

邱吉爾曾經說，我們可以失掉印度，而不能失去莎士比亞。因為在那個時候，印度在經濟上對英國的重要性非常大，可是莎士比亞比它還大。他們今日果然失去印度，但他們是擁有莎士比亞，也是全球重視的國家。

個學生、有深度的學生、乃至一個學者的必經過程。〕

◎ 莎士比亞的影響持續至今，到現在還是滿重要的。可以進一步說明，戲劇系的學生，為什麼需要讀莎士比亞呢？

▼ 在世界上所有劇作家當中，莎士比亞算是最重要的一位。也許我們可以說希臘悲劇也跟莎士比亞作品同樣重要，但希臘文我們多半讀不懂，希臘文保留的劇本數量也非常有限。所以把文字、數量考慮進來，莎士比亞是世界上最偉大的戲劇家，變成世界共通的財富。作為一個戲劇系的學生，連這個都不懂，根本不夠格算是學生嘛，所以一定要知道。

除了這點之外，要想對劇本各方面有深入了解的話，要透過很多人的研究成果去看他作品的研究方法、討論重點，怎樣看出劇本的深度。

閱讀莎士比亞，再閱讀其他人的著作成為你自己成長的、作為一個學者的必經過程。第三個是，莎士比亞的英文的確是非常好。我今天還能夠背很多很多的片段，像昨天剛好去看英國環球劇院的《哈姆雷特》演出，舞台上面講台詞，我還能夠琅琅上口。在世界戲劇史上，兩個最重要的時代：一個是希臘，一個是莎士比亞，接著就是現代了。

◎ 您之前譯了《伊底帕斯王》，既然莎士比亞作品對您來說與希臘悲劇有同等的重要性，您是否會想要試著翻譯莎士比亞？

▼ 欸，沒有。我之所以翻譯希臘的戲劇，主要是因為我的兒子胡宗文是學希臘文、拉丁文的，他現在在師範大學的翻譯研究所，我和他配合，父子倆一起把希臘的戲劇介紹過來。我們想了解莎士比亞，很多人可以直接閱讀英文，而且其他學者的翻譯也很多，但

[ 閱讀莎士比亞，再閱讀其他人的著作成為你自己成長的、作為一

是能夠直接從希臘文劇本翻譯成中文的人非常少。希臘戲劇在五四時，羅念生先生翻譯過，翻得很好，我看過也讀過。不過他的文字是一九二○、三○年代，我認為那是非常北京話，跟一般國語不一樣，需要重新翻譯。於是我翻譯了三本，然後寫了戲劇史，這個完成後，下一個重要的工作，就是由胡宗文繼續幫我的翻譯計畫，再翻譯很多的作品，像《伊底帕斯王》等等。

◎ 那如果要推薦莎士比亞作品給沒接觸過他的人，您會先推薦哪個劇本？

▼ 我會推薦《凱撒大帝》，因為裡面的英文最簡單，卻很有效。很多人都知道，凱撒被殺後安東尼的演講，這個殺他的人知道安東尼是凱撒的愛將，就讓他出來演講。加上安東尼也說凱撒是一個野心勃勃的人、應該死，這些殺他的人就很高興。他們估計安東尼不敢怎樣，因為刺客都是他們自己的人，可是這位老兄上台，一看到就說：

各位朋友，各位羅馬人，各位同胞，請你們聽我說：我是來埋葬凱撒，不是來讚美他。人們做了惡事，死後免不了遭人唾罵，可是他們所做的善事，往往隨著他們的屍骨一起入土：讓凱撒也這樣吧。（第三幕第二景）

Friends, Romans, countrymen, lend me your ears. I come to bury Caesar, not to praise him. The evil that men do lives after them; The good is oft interred with their bones. So let it be with Caesar.

兩三句話之內，就能改變成為讓大家都願意去講凱撒的人。在安東尼這段話的前面，殺他的布魯托斯開始講我也愛凱撒，再過幾句話又煽動要去打殺凱撒，因為我愛的是自由、平等，而這個人現在成為大家的獨裁者……講得也是好動聽，但我更愛羅馬[1]，還是用散文寫，不是無韻詩寫的。其實憑這個，就可以成為應該要讀的材料。

## 看到天上的星斗想起 《神曲》

◎ 我自己沒在課堂上讀過這個劇本，還沒有重讀的機會，回家要把這段拿起來看看，也推薦給學生。那我們跳到另外一個重要的部分。胡老師您擔任過兩廳院籌備處主任，以及第一屆兩廳院主任，可不可以談一下這一段。

▼ 首先，我去的時候籌備處已經有十年了。我去的時候那是一個爛攤子，教育部找不到人，找其他幾個人統統都拒絕。教育部沒辦法，找台大校長推薦我。那時我正在歐洲受台大的委託，去研究考察歐洲的戲劇學院，準備為台灣大學成立藝術學院。教育部跟我打電話到倫敦，當時我已經到巴黎，後來又去了羅馬，最後在希臘找到我，他們請我務必在旅館等教育部電話。

教育部打電話來跟我講很久，我說現在受台大委託有任務，非常感謝您考慮到我，不過我要先向校長報告，請求他同意。那時教育部次長說：「胡教授我們談很久，我還要向部長報告。我能不能說，跟胡教授你談了很長之後，你並沒有拒絕？」過了半個小時毛部長打電話來，說謝謝你同意，這樣我就被套上去了。不久後兩廳院就失火，票房又

一胡耀恆一

69

失竊，立法院便緊急質詢。那時陳水扁那些人都在，在立法院院會質詢兩廳院籌備處的胡主任，我就去了。那是個很有名的質詢，你們都太年輕一定不曉得，我就跟你們說。

◎ 願聞其詳。

▼ 首先他們問我，兩廳院是屬於哪個單位？我從來沒去過立法院，所以有人就告訴我你要稱這些委員為大委員，不能稱貴，貴是彼此平等。我說：「報告大委員，兩廳院是個孤兒。」他說這是國家最高殿堂不能開玩笑。我解釋，兩廳院是制度上屬於教育部，不過因為問題重重，所以教育部把我們交給文建會，那時沒有文化部，是屬於文建會。對文建會來說，真是燙手山芋，不願意接受，所以對我們兩廳院人來說，我們是沒有愛我們、疼我們的父母，心態上我們是孤兒。

後來他又問其他的，他們所以質詢的原因，是因為我們的燈光沒有了。事緣是瑪莎・葛蘭姆舞團（Martha Graham Dance Company），美國那時最有名的舞蹈家，是世界級的團體，她帶領的團體到我們的兩廳院來表演，成為世界媒體都注意的一件事情。我們好不容易把她請來，可是表演十五分鐘後，電燈沒了，修復幾分鐘後重新表演，表演幾分鐘後又沒有了，她就拒絕表演。所以立法院認為我們丟臉丟到國際上去，緊急質詢。我說為了第二天的演出，那天晚上就已經緊急修復。

我們點了蠟燭，所以一切都很黑暗。修復完畢後已經是凌晨三點鐘左右，我走出兩廳院準備回家，抬頭一看天上的星斗不禁想起但丁（Dante）的《神曲》。「報告大委員，我不是在這裡賣弄我的學問，是想要讓你知道一個公務員的心情。你知道但丁的《神曲》

是地獄、煉獄、天堂，每一部最後一句話都是『是星星仍在閃耀』，我走出兩廳院看到

天上的星斗，想到但丁的《神曲》，就知道我們的明天一定會更好。」這話一講完，還

有很多人在旁聽，紛紛鼓掌。這就是我做兩廳院的情況，亂七八糟。

然後我就請俞大維將軍，他是郝柏村的長官，寫一封信給郝柏村，一大篇。他用他的字，

短短的幾句話、一張紙，就說兩廳院是為了紀念蔣公所設，接近十年仍然是籌備處，如

何能變成正式，敬請參酌。郝柏村拿了這個之後與秘書長開會，馬上把籌備處改為正式。

籌備處一直受這麼多人事干擾，所以我去之後只做三年就不做了，回到台大去。

但這三年中，很多建設都是從我那時候開始，兩廳院售票系統電腦全國最好，而且今

天你買票，都是向兩廳院售票系統購買，我們就可以得百分之五的手續費，這個系統是

我建立，是全國第一個。我在英國看戲的時候，他們的飯廳是最好的，兩廳院那時沒有

吃飯的地方，所以我就找了福華。兩廳院沒有表演雜誌，我們就出了《表演藝術雜誌》，

那是世界上最好的。

為什麼是最好？因為世界上沒有這麼多的節目，我們節目這麼多又便宜，寫作的人都

是學者專家。兩廳院還有圖書館，因為是好多好多的人一起貢獻的，有位呂先生在世時

收集了許多唱片，貝多芬第五交響曲有幾十種不同唱片他都收集了，好幾萬張送給兩廳

院圖書館。所以你要表演的話，很多人都會先來聽。

◎ 表演藝術圖書館裡的視聽室真的很棒。

▼ 好多東西都是慢慢建立起來的。我是台大借調，借調是兩年，後來台大規定可以再延

長一年，因此做了三年。之後我就回到台大去。

◎ 回台大之後，不久台大戲劇所就成立了？

▼ 台大戲劇系是我回去後就成立的。但你要成立一個藝術學院的話，戲劇系算是一個最主要的，也是唯一有大學部的。可是其他人不願意看到台大有藝術學院，所以台大今天就沒有藝術學院，可是我們知道矛盾的東西，一個是要更有才華的人，才能夠在藝術上有成就，才願意搞這方面的研究，而最好的學生在台灣大學，考學校是學校第一，科系次之；所以我一定要考台大第一志願，外文系第一，中文系、歷史系，反正有的人就到了戲劇系。

但是後來教務部政策改變，嫌大學學校太多，台大後來只有幾個相關研究所，像是音樂研究所、藝術史研究所，幾個人來研究音樂、藝術史，並不是我們藝術系、音樂系應該有的規格，台灣大學因此沒有藝術學院。

◎ 想再請問胡老師，在您當兩廳院主任時好像有幾個莎士比亞的演出，吳興國創立當代傳奇劇場後，他們開始做《慾望城國》、《王子復仇記》等等。我想胡老師您一路都看過這些演出。您覺得這些新編的莎劇演出如何？

▼ 吳興國當然很偉大，要演這個東西是非常了不起，所以我對他個人是非常尊敬，但以戲來說可能還是不夠成熟。

◎ 聽您從莎士比亞談到兩廳院籌備處的部分非常精彩，謝謝胡老師。

編註

**1** 請見篇末選文。

## 訪談後記

這次訪談於胡老師家中進行。胡老師自與莎劇的淵源開始說起，若以戲劇史——胡老師專長的研究領域——的角度來切入，胡老師與台灣當代劇場生態息息相關的兩個事件有極大的淵源：一是兩廳院籌劃至運作前期，另一則為台大戲劇系籌劃。因此，我們藉著此次的訪談，也將胡老師相關的一手經驗，化為更易流傳的文字出版。

胡老師退休後，耗費數年致力寫作的戲劇史，預計將在今年（二〇一六年）發行，因此訪談時，特別請胡老師就莎士比亞在西方戲劇史所佔的地位，為我們加以說明；由他口中、以宏觀角度說出莎士比亞的重要性，以及莎劇對戲劇系及外文系學生的影響等，也更有說服力。

由胡老師規劃的兩廳院表演藝術圖書館以及《表演藝術雜誌》，對於莎劇的喜愛者而言，是重要的資產。表演藝術圖書館收藏多數過去節目的錄影記錄、節目單、海報，戲劇愛好者若對演出來不及躬逢其盛而感到好奇，便可以調閱、翻閱相關資料，均是可用的公共資源；《表演藝術雜誌》則會視該月演出節目，做深度介紹、創作者專訪。當莎劇躍上國家戲劇院舞台時，也常常搭配深入淺出的專題系列，幫助讀者理解作品脈絡。此次胡老師談到相關歷史，實屬難得。

## 莎翁怎麼說

**布魯托斯：**
要是在今天在場的群眾中間，有什麼人是凱撒的好朋
友，我要對他說，布魯托斯也是和他同樣地愛著凱撒。
要是那位朋友問我為什麼布魯托斯要起來反對凱撒，
這就是我的回答：並不是我不愛凱撒，可是我更愛羅
馬。你們寧願讓凱撒活在世上，大家做奴隸而死呢，
還是讓凱撒死去，大家做自由人而生？因為凱撒愛我，
所以我為他流淚；因為他是幸運的，所以我為他欣慰；
因為他是勇敢的，所以我尊敬他；因為他有野心，所
以我殺死他。
——《凱撒大帝》，第三幕第二景，梁實秋譯

雖名為《凱撒大帝》，劇本裡台詞最多的角色卻是布魯托斯。原本以
布魯托斯的台詞為韻文，為了在民眾面前解釋他為何殺凱撒，在此改
用散文，達到一句句說服民眾的效果。

# 台灣莎劇
# 就是台灣社會
# 的縮影

雷碧琦

美國紐約大學英國文學博士，研究專長為中世紀與文藝復興時期英國文學、莎士比亞、跨文化劇場以及文學中的愛情與性別。亞洲莎士比亞學會共同創辦人及主席、台灣莎士比亞學會創辦人及首任理事長，也是國際莎士比亞學會理事。在台大外文系任教期間，接手台大「莎士比亞論壇」之運轉，以國際研討會、工作坊等方式，建立國內與國際莎士比亞研究學者之交流平台，並整合國內資源；成立「台灣莎士比亞資料庫」，致力於台灣莎劇典藏的數位保存，以及國際交流推廣。雷老師教授莎士比亞，並不限定於「莎士比亞」課程上，也積極鼓勵學生改編莎士比亞；她的學生便曾改編《暴風雨》，在香港舉行的中國大學莎劇比賽（第八屆），拿下亞軍與最佳導演獎等獎項。

訪談時間／二〇一五年七月三日　　校閱整理／吳旭崧

◎ 雷老師是台灣莎士比亞學會的創會理事長，也許沒有人比您更適合回答這個問題：在台灣，我們為什麼需要有莎士比亞？

▼ 當然莎士比亞本身是一個非常偉大的文學家、詩人、作家，他的作品有豐富的內涵，無論是全球任何一個國家、社會、民情，都可從中找到共鳴，這無庸置疑。但我認為莎士比亞走到今年，四百多年之後，他的意義其實遠超過於此。在華文的世界裡，同樣有非常優秀、非常好的故事，我們民間也有各種豐富的故事，一樣也是談愛恨、人生的問題，很多未必就不能跟莎士比亞相比。其他國家可能也都有非常優秀的作家，因此今天談莎士比亞，已經遠超過於它本身作品的價值。

現今，我認為莎士比亞最重要的地位，就是他是一種全球通行的語言、全球通用的貨幣，所以被接受的程度非常高。不管是在哪一個國家、使用哪一種語言，他最重要的作品大家都能夠接受與了解，也感到很熟悉。比方說，可能在台灣的人或是法國人、韓國人，他們並不見得看過莎士比亞的原著，可是知道有一對不幸的戀人，名叫羅密歐與茱麗葉，因為父母家庭的壓力無法在一起，然後選擇了殉情。這個故事大家都很熟悉，在每個社會裡面也都找得到共鳴。另外，像《李爾王》兩代之間的衝突，或《哈姆雷》猶豫不決的心情，在很多社會裡面找到了共鳴。大家就可以利用莎士比亞這一共通的語言來交流，探討彼此社會深層的東西。也利用莎士比亞這個語言，把自己文化的特色傳達出去。

我這樣說，是因為我在做莎士比亞，包括教學、研究，還有很多計畫在申請經費時，通常大家看到我們做台灣的莎士比亞，第一個問題就是：「台灣為什麼都會面對質疑。為什麼你不做台灣的音樂、台灣的舞蹈、要做莎士比亞？台灣自己就有很優秀的東西。

台灣的歌仔戲？」我做台灣莎士比亞，並不是說莎士比亞比歌仔戲更好，所以我們不要做歌仔戲，我們要做莎士比亞。也不是因為莎士比亞的文字比台灣的詩詞更優美，所以我們要做莎士比亞。而是因為如果你做莎士比亞，你就可以跟日本、韓國、印度、美洲、西語系的莎士比亞學者大家在一個平台上對話。透過這樣的一個平台，其實可以更深層地發現彼此的異與同。

我再舉一個例子，比方說我們今天出國的時候必須要用英文，或者說我們有些地方的號誌會標上英文，那是因為英文目前有最強的工具性。透過英文，你可以跟全世界的人交談。莎士比亞今天的意義其實很類似。透過莎士比亞，我們可以跟很多的國家進行對話，很多不同的文化可以交流，而且能因為有了這個共通的語言，可以看到更細膩、更深入的東西。

## 成立台灣莎士比亞資料庫

比方說印度的舞蹈非常精彩，台灣的歌仔戲也非常精彩，但是兩者之間沒有什麼共通性，彼此也不太關心。研究台灣歌仔戲的人也不會想去研究印度的舞蹈、印度人心裡面在想什麼，或印度舞手勢和動作的表達。可是河洛劇團歌子戲改編了《羅密歐與茱麗葉》，印度也用舞蹈來演了這齣戲，大家一看就可以發現很有趣的文化差異。同樣都是講一對戀人殉情，可是我們在河洛的《彼岸花》裡面就看到孝順的概念，這在原著中是沒有的。原著裡面的羅密歐跟茱麗葉從來沒有想到，只是反抗權威，沒有想到爸爸生我養我，我

透過莎士比亞，我們可以跟很多的國家進行對話，很多不同的文化可以交流 ]

必須要順從他，不然我怎麼對得起他？羅密歐與茱麗葉從來沒有想過這樣子的事情。父

母單純地說：「不准！」他們就想逃。但是在《彼岸花》裡面我們看到很多主角心理層面，

想到父母恩重如山，這就是我們文化的展現，也是戲曲價值的表現。換在一個美國的或

者是西班牙的版本裡面，可能就完全看不到，而顯露的是他們的文化特質。我覺得如果

拿掉莎士比亞，只剩下歌仔戲跟印度舞，或者是西班牙的劇場，大家就沒有辦法進到更

深一層的溝通，就永遠只是點到為止，觀光式、觀光客的劇場，沒有辦法看到每個社會

真正心裡面在想什麼。

其實在很多台灣的改編裡都可以看到類似的東西。特別的一個就是忠孝節義，在莎士

比亞原著跟在台灣的改編就有很大很大的差別。從這裡也可以看到一代一代不同的改編

手法，不只是地域所造成的差異而已。三十年前台灣的莎劇跟現在的莎劇可能也會有不

同的東西，你看到的是活生生的社會縮影。因為演的是莎士比亞，因為大家都知道莎士

比亞在講什麼，所以你可以看得出來他對這個事情的處理方式是這樣，表示他心裡面在

想什麼、他們在乎的是什麼。他們的偏好、偏見可以很細微地透過同一齣戲就看到了。

我覺得這是非常有趣的一個現象。

◎ 這樣聽起來，雷老師您會覺得莎士比亞是一個平台、一個載物。既然聊到這個，我們可不可以請您聊一

聊台灣莎士比亞資料庫？對於想了解台灣莎劇的人，我覺得這個資料庫是非常有用的，我自己就常常在上

面檢索很多東西。

▼ 我自己起初是因為教學的需要，蒐羅了一些國內的演出。對於台灣的學生而言，要看

〔透過英文，你可以跟全世界的人交談。莎士比亞今天的意義其實很類似。

原文可能很辛苦，比較引不起他們的興趣。看演出比較有意思，尤其是本地的演出相關性更強。台灣莎士比亞資料庫的成立，其實要感謝現在數位科技的發展。我們做戲劇研究的人大家都曾經很辛苦，當年在當學生寫論文的時候，都是要很辛苦去找原始的資料，可能要去每個劇團裡面翻箱倒櫃、求親告友拿到一些資料。拿到資料之後就很寶貝，因為別人可能沒有拿到，所以關於這齣戲的東西，只有你有發言權。但是現在數位科技進步，應該要讓大家都可以有更多的媒介、途徑去接觸。

我認為莎士比亞作品是很重要的社會縮影。我自己認為，做台灣莎士比亞資料庫就是在寫一部台灣的文化史。像是我們目前找到最早的一齣（日據時代的不算，就在台灣的人自己製作的莎劇）是一九四九年，從大陸福州來的陳大禹所導演的一齣戲，是改編自《奧賽羅》。我認為他當初做這齣戲就是透過黑白種族的問題來隱喻台灣社會本地人、大陸來的人之間的族群衝突，所以這是一齣非常敏感或者非常在地的戲。它表面上看來是一齣外國戲、是四百年前的戲，可是其實它觸動了當時社會的神經。

接下來，莎士比亞劇場在台灣有很蓬勃的發展，是自一九六○年代起大學戲劇系的演出，包括政戰學校、中國文化學院。當時的莎士比亞對於台灣人而言是一個專業訓練。當時都是為政治而服務：美術可能是愛國海報、音樂就是寫愛國歌曲、文章當然是愛國文章。戲劇也不例外，有很多都是宣揚政策、反攻復國的戲劇。莎士比亞為這些文化人開了一個窗口，可以演一些不一樣的東西，有著人活生生的情感。也可以透過這樣子的專業劇本，來試著做一些劇場的改革，包括技術層面、行政各方面。一方面也把學生訓練起來，讓他們可以真正做職業劇場。

莎士比亞是西方文學的權威，所以不能隨便亂改，不能拿莎士比亞來反共抗俄，就可以演原本的莎士比亞。這反映出當時台灣劇場現代化，莎士比亞扮演了一個很重要的角色。他訓練我們這一代的劇場人。像蔡明亮，當年也是在大學裡面受過莎士比亞訓練出來。目前一些劇場界的中堅人物其實都要感謝莎士比亞當年給他們的訓練。

## 莎劇作為一種政治宣傳手段

解嚴以後就有更多、更豐富的莎士比亞呈現。戲曲的改編就有京劇、豫劇、歌仔戲各種劇種。也有較大幅度的文字上的改編：現代化、本土化加上時事，開一些玩笑諷刺，或者甚至是完全顛覆。比方說李國修的《莎姆雷特》，把一個最嚴肅的悲劇改成一個大爆笑的喜劇，反諷社會上的一些現象。其實台灣的改編莎劇也就是台灣社會的一個縮影。因為台灣什麼樣的事情都有，也就什麼樣的莎士比亞都有。

當市場經濟在主導時，莎士比亞也跟著市場走，所以有更多的歌舞的版本，或者是年輕人的版本。很有趣的是，你從台灣莎士比亞的發展就看到了台灣社會的發展。當然你也可以說不論從任何一項東西去觀察，或許也可以得到同樣的結果。比方說你如果是觀察服裝的演變，我相信其實也是可以得到類似的結果。但是莎士比亞是一個全球共通的語言，所以我們可以透過他在台灣的走向去跟其他的社會做一些比較。

台灣莎士比亞資料庫除了影音之外，也蒐集各種周邊的資料。基本上我們不排斥任何東西，所以包括是手稿、設計稿，或者是內部的文件、當初開會的記錄、還有演出前的

宣傳海報、新聞稿、記者會、傳單廣告都有。比較近期的作品會有一些宣傳短片，或者演出之後觀眾的反應，包括正式的劇評、論文，還有一些非正式的部落格或者是ＰＴＴ上面的東西。能夠看到的、取得授權的，我們都盡量去蒐羅，希望呈現出一個演出的各種面向。可能製作單位認為這齣戲講的是這個，可是觀眾看到的是那個；或者可能學者認為這齣戲很好，可是年輕人覺得很無趣。

我們希望把這些各種不同的角度都放在一起，讓大家自己去觀察、自己去判斷。我的想法是，你光看演出其實也是不夠的，因為有很多東西如果你不了解背景你可能看不到。一個外行人來看，可能只看到熱鬧看不到門道，你不懂他講這句話的意義到底在哪裡。

或者是說，很多時候官方的說法跟實際上的演出並不一致。我再舉一個例子，一九六〇、七〇年代台灣的莎士比亞，你如果去看他們的新聞稿、節目冊、導演的話或者是報紙上的報導或者是劇評，講的很多都是忠孝節義，都是說這齣戲宣揚中華文化。但是如果你去看那齣戲，你會發現你看到《哈姆雷》裡面有殺哥哥的、有殺叔叔的、有殺太太的……

◎ 何來忠孝節義？

▼ 何來忠孝節義？或者你看到《李爾王》，說是教忠教孝，但《李爾王》裡面應該是教不忠跟不孝吧？那個例子其實是更鮮活。很有趣的是，宣傳資料跟舞台上看到的東西是不一樣的。所以我覺得要把這兩面都放在那裡讓大家看，會更有意思，而不是說只看劇場。很遺憾，沒辦法拿到早期的台灣莎士比亞的演出錄影。

但如果有的話，我相信你看到這齣戲，他們是用梁實秋或是朱生豪的譯本，然後很簡

單的舞台，服裝也大致上符合伊莉莎白時代人的服裝。你看那齣戲可能沒有什麼特殊的感覺，認為它就是一個很忠於原著的呈現。可是當你去看它的節目冊、它的周邊資料，你才會發現是多麼地有趣。這個東西如果不把它放進去的話，演這部戲的意義你就看不到了。看了那些東西之後你才懂，原來這齣戲是政治上的一個挪用，把莎士比亞做成政治宣傳的手段。可能在舞台之後你才懂，可是在舞台的周邊全部都是。所以我希望可以把周圍的東西，能夠拿到的也都把它放進來，呈現一個完整的現象。

有一些戲的資料非常豐富。至於比較早期的戲，我們能夠收錄些什麼，就盡量地放在資料庫裡。資料庫有中文跟英文雙語的介面，所以使用者如果不懂中文也可以運用。所有的錄影都有英文字幕。大部分的文字資料是中文的，可是每個檔案我們都有英文的簡介摘要，大致上可以從摘要看出來，這一篇評論者的角度。

◎ 這還滿有用的。

▼ 對於不懂中文的人，基本上可以知道這篇文章對他有沒有用，或者可以大概看到這部戲一般的評論是怎麼樣。真覺得這篇文章有用，可以進一步再自己去找翻譯。我覺得這個資料庫對台灣有很大的意義，因為台灣的莎士比亞就是台灣的文化史，所以當我們這個資料庫能夠完整的建構起來之後，我覺得對於台灣的人是非常有意義的，也可透過莎士比亞跟全球做交流。我們目前合作的單位是美國麻省理工學院的「全球莎士比亞」（Global Shakespeares, http://globalshakespeares.org），他們是一個以影音資料為主的資料庫，目前蒐羅了四百多部來自全球的演出錄影，也有一些相關的資料。當我們正式的

連結、建構好之後，台灣的作品會出現在他們的資料庫裡面。比方你搜尋《馬克白》，你會看到來自世界各國的《馬克白》，包括台灣的在內。我們分量其實滿重的，代表性會很強。而且因為我們的資料做得很詳細，全部都有字幕，相信透過他們這個平台可以把台灣的劇場介紹給世界，不只是說學術與教學的運用，也可以讓別人知道台灣的劇場成就。

當年我們帶領台灣豫劇團去英國跟美國演出莎士比亞，就是非常成功的一個國民外交。

其實我們在聯絡劇團的當中就發現，有一些很悲慘的故事。有些劇團他們自己東西都找不到，或者是劇團倉庫被火燒了、東西掉了。我們資料庫可以幫他們把東西保存下來，我覺得是很有歷史意義。第一個是保存史料的意義。

資源分享我也覺得非常重要，讓更多的人可以來用。不然可能只是今年這個月今天我在這裡看到這部戲，然後我就做了一個研究、寫了一篇論文。這部戲跟在其他地方或在其他時空的人完全沒有關聯，我覺得這樣是非常遺憾的事情。如果我們可以透過線上的資料庫，讓一個人在國外或者是五年、十年之後的一個人，他看到這還是可以有一些想法，他還是可以做一個對比或者是連貫，我覺得是非常好的事情。

## 把經典帶到生活裡面

◎ 您剛剛提到那麼多精彩的製作，**我們現在的確不容易看到。讓您非常喜歡的台灣製作有哪些？**

▼ 我覺得有一些美學的或者是技巧上的東西，是有優劣的分別。但我更在乎的是相關性，就是這個東西能不能夠打動我們。所以我個人最喜歡的是當代傳奇劇場的《李爾在此》，

它演的是莎士比亞，但是講的是我們心中的話。透過莎士比亞，傳達出一個劇場藝術家面對的一些困頓，一個創作者不被了解、不被接受的現實環境。另外，我自己導過一部學生的作品《馬克白》，它其實是因為要參加中國大學莎士比亞戲劇節而做的。按照他們比賽規定，一定要用莎士比亞原文，不能加詞或翻譯。如果只去看台詞，你可以說它是忠於原著，但我是利用《馬克白》的原文來對台灣的政治做了一個反諷。

我個人認為，像這樣子的作品可能看起來比較業餘，但是它是不是有說出我們心裡面想說的話，我認為比一個美輪美奐、很高檔的製作更重要。我們要找到莎士比亞對我們的意義，而不是說做了一齣很漂漂亮亮的戲，演得也很好、口條也很好、設計也很好，但你到底想說什麼？我的學生在演戲的時候我都會問他們：你為什麼要做這齣戲？這齣戲跟你有什麼關係？你想說什麼？

◎ 當初台灣莎士比亞學會跟亞洲莎士比亞學會，是您登高一呼，然後大家一起來共同成立的。在這之前，您主持了台大莎士比亞論壇，因此可以說從一個台大的內部學術網絡，跟世界的莎士比亞的學者合作，做成學會。請跟我們說說其中過程吧！

▼ 身為台大的老師，我覺得很幸運。因為台大的外文系很大，同一個系所裡面居然可以有好幾位同一個領域的學者，這是非常難得的事情，台灣大部分的外文系沒有這樣子的條件。當初五年五百億的經費下來，我們可以組學術團體的計畫時，我就提出莎士比亞這個想法，因為系上有非常頂尖的莎士比亞學者彭鏡禧老師，當時的系主任邱錦榮老師也是重要的莎士比亞學者。我雖然非常資淺，可是我願意為大家服務，希望能把大家的

力量聯合起來。我們從一個系上內部的組織做起，然後慢慢與國外展開聯絡。

至於為什麼會想到做亞洲莎士比亞，其實是因為我發現，如果透過莎士比亞跟其他亞洲的學者聯繫，從莎士比亞談起來，我們好像就不是陌生人，馬上變成好朋友，可以談到非常細微的部分。我跟這些亞洲的朋友們，我們就覺得說應該要有一個組織，讓大家可以有更好的交流。

在台灣，要籌組正式的社團法人有很多行政的工作要做，我們其實沒有人力的資源。但是因為亞洲莎士比亞學會也正在創建，我們希望能夠正式成立台灣莎士比亞學會，在世界上被人家看見。台灣有很多優秀的學者或是劇場界的人，在這個圈子裡面我們大家都經常在聯繫。我覺得說大家不要怕麻煩，一起把這個事情做出來。二○一四年台灣莎士比亞學會跟亞洲莎士比亞學會共同主辦了第一屆的研討會，也相當成功。

◎ 在雷老師您加入台大之前，在清大教書，還得了傑出教學獎，所以我想請您稍微聊一下教授莎士比亞的經驗。

▼ 我本身是英文系，並不是從戲劇的領域出身的。我學莎士比亞也是先從文本開始著手。

之後的教學，不論是在清大或台大，也都是在外文系體系裡面。基本上學生對莎士比亞的態度，會認為莎士比亞就是一本書，這本書很難懂。要引起他們的興趣，我覺得很重要的，是讓他們覺得莎士比亞是可以動、可以講話、可以唱歌跳舞的，而不只是印在紙上的字而已。而且要讓莎士比亞跟他們有更多的關聯性，所以我會開始帶進來本地的演出、本地的製作。我想很多老師在教莎士比亞的時候，可能會運用電影來輔助，但是電影都是英國或是美國的，比較主流。我覺得給他們看一個歌仔戲的版本或者是胡搞瞎搞

的版本，他們可能反而會有更深刻的印象，或者被刺激去多想一些事情。

我在大一英文上就直接上莎士比亞，希望透過莎士比亞可以讓學生多思考一些事情，不只是學到英文的優美或者是他的詩，他對於人物的塑造。我會試著讓學生來想像這樣的一個情境。例如，我上過《哈姆雷》。因為，比方說，如果上《李爾王》的話，我會覺得李爾跟他們是很遙遠的，李爾的年紀很大、李爾的女兒也好像也不活在我們的世界裡面；他們是有權有勢的，掌握一個國家的生與死，比較沒有這麼切身。

可是《哈姆雷》的主角就是一個大學生。我讓學生去想像，假設你家在南部，你接到一通電話說爸爸往生了，你回去以後女朋友不接你的電話、不回你的簡訊，你就想女朋友是不是變心了。這樣一比較，他們反而很能夠把自己放在那個處境裡，去理解哈姆雷的、很虛無飄渺的。或許在他們生活裡面可能都經歷過，雖然是比較小規模的，卻是類似《哈姆雷》那樣子的狀況、難題。我覺得能把所謂高不可攀的經典，帶到他們生活的想法，而不只是說一想到《哈姆雷》就是「生存，還是毀滅」，好像很打高空的、哲學的、很虛無飄渺的。或許在他們生活裡面可能都經歷過，雖然是比較小規模的，卻是類似《哈姆雷》那樣子的狀況、難題。我覺得能把所謂高不可攀的經典，帶到他們生活裡面，可以讓他們對自己的生活多一層省思，是很有意思的事情。

◎ 延續讓大一學生看《哈姆雷特》的例子，對想認識莎士比亞的人，您會推薦他先看哪一個作品？

▼ 通常我推薦的第一部就是《暴風雨》。這部戲很短、很單純，情節很容易，每個人物的特色很容易抓到。《哈姆雷》說實在是一個比較高段的作品，他的言語是很多的，相對之下會看得比較辛苦一點。《羅密歐與茱麗葉》也非常好。

## 訪談後記

從籌劃展覽初期，雷老師一手策劃的「台灣莎士比亞資料庫」就是我最常使用的線上資源，除了有誰飾演什麼角色、導演什麼劇本……等等這種節目單上的資訊之外，上面另有相關的文宣、報導、劇評、劇照，最可貴的，是大部分作品都能夠線上觀看。二〇一五年秋天開始，我幫清大通識中心開授「閱讀莎士比亞」的課程，而「台灣莎士比亞資料庫」裡的影片，就是我常常播放給修課學生看的。根據我自己課堂上的觀察，大學生對於金枝演社的《玉梅與天來》、台南人劇團《維洛納二紳士》、阮劇團的《熱天憨眠》特別覺得有意思；這些影片，也幫助學生打破莎士比亞「文學權威」的刻板印象。因此，若對台灣搬演莎士比亞劇作的歷史有興趣，「台灣莎士比亞資料庫」是一定要記得的資料庫。

如簡介所言，雷老師在台大任教期間，主辦了數個論壇及研討會，邀請多位國際莎學學者蒞臨演講、舉行工作坊，也邀集中、小型作品為研討會演出。例如，亞洲莎士比亞學會於二〇一四年（莎翁誕辰四百五十周年）假台大舉行的成立研討會中，就請來韓國遊牧民劇團演出改編自《李爾王》的《遊牧李爾》（*Nomad Lear*）、菲律賓馬尼拉典耀大學戲劇及藝術系改編自《羅密歐與茱麗葉》的《鑄情》（*Sintang Dalisay*），以及客家榮興採茶劇團演出的《背叛》；並放映被泰國文化部禁演的電影《莎士比亞必須死》（*Shakespeare Must Die*），將國內外學者、劇場工作者、藝術家邀集於一處，籌備完善，是個讓與會者都難以忘懷的精彩國際研討會。

臺灣莎士比亞資料庫
Taiwan Shakespeare Database

## 莎翁怎麼說

卡力班：
不用害怕，這島上到處都是聲音，
樂曲，和甜美的歌，愉悅而不傷人。
有時候我聽見一千種樂器琤瑽
在耳朵旁邊作響，有時是
各種詠嘆卻於我剛從長夢醒來
當下又將我催睡入眠，然後，夢中
恍惚覺得雲層打開了，對我顯示豐美
瑰麗隨時將墮落我的身體，使我──
每當醒覺──都哭著想回到夢裡。
──《暴風雨》，第三幕第二景，楊牧譯

卡力班多被詮釋為身形醜陋的奴隸，然而莎士比亞卻給了他全劇最具
詩意的台詞，描繪島上各種自然資源。這段台詞，後來成了二○一二
年倫敦奧運開幕典禮的第一個高潮，由知名演員肯尼斯‧布萊納
（Kenneth Branagh）演出。

# Stage*
# 演繹

|呂柏伸|王嘉明|王海玲|吳興國
|魏海敏|李惠美

畫中集合了多個莎士比亞劇作中的人物角色。繪者不詳，約繪於一八四〇年。

# 讓年輕觀眾擁抱莎士比亞

呂柏伸

國立台灣大學戲劇系專任教師，台南人劇團藝術總監，為劇團推動「西方經典台語翻譯演出」、「莎士比亞不插電」、「尋找劇作家的台南人」、「歐美當代經典」等系列作品。呂柏伸多次執導莎劇，除了在「莎士比亞不插電」系列，以《羅密歐與茱麗葉》、《馬克白》、《哈姆雷》等莎劇，成功吸引年輕觀眾之外，近年也與台灣豫劇團合作《量·度》、《約／束》、《天問》等豫劇三部曲，並為台大戲劇系導演《量·度》、《皆大歡喜》等學期製作。除了導演莎劇，呂柏伸的作品也涵蓋古今，種類多元，包括戲劇經典如《終局》、《海鷗》，音樂劇如《木蘭少女》，與當代劇作家許正平合作《愛情生活》，與蔡柏璋合作《Q＆A首部曲》、《Q＆A二部曲》等。

訪談時間／二〇一五年六月二十四日　校閱整理／林立雄

◎ 從最近這幾年在台灣的演出來看，您應該是導演莎劇頻率最高的。可以先說說您做了哪些莎劇嗎？

▼ 好像在寫回憶錄喔！第一齣是二〇〇三年改編《馬克白》的《女巫奏鳴曲·馬克白詩篇》。接下來是，二〇〇四年《羅密歐與茱麗葉》、二〇〇五年《哈姆雷》——蔡柏璋版本、二〇〇九年《約／束》、二〇一一年台大戲劇系《量·度》、二〇一二年台灣豫劇團《量·度》和二〇一四年《哈姆雷》。

二〇一五年到烏鎮演出全男版《馬克白》，再來是和台灣豫劇團合作從《李爾王》改編的《天問》，台大戲劇系二〇一六年學期製作《暴風雨》，還有國家戲劇院委託製作的全男版的《第十二夜》 1 。

◎ 談談您為台南人劇團推出的「莎士比亞不插電」系列作品的緣起？

▼ 可能因為我的戲劇養成教育是在英國，在英國讀莎士比亞、看莎士比亞的演出，是一件很平常的事情。後來回到台灣，因緣際會下接了台南人劇團的藝術總監，要為劇團規劃每年要導的戲。

莎士比亞對我來說是養分，我也喜歡莎劇，就希望有機會可以做一些莎劇，讓台灣的演員能夠挑戰莎劇演出，同時也能介紹莎劇給台灣觀眾。因為感覺大家對莎劇都有種刻板印象，說它是很傳統、外國的，所以我們取名「莎士比亞不插電」，其實用意就是：「怎麼樣把莎士比亞當代化？」，就如占·柯特（Jan Kott）在《莎士比亞是我們當代人》（Shakespeare Our Contemporary）一書當中所提那樣。所以我們從第一版《羅密歐與茱麗葉》到《哈姆雷》，都企圖用很年輕的演員、很青春的元素來做這一系列的莎劇，希望讓更

呂柏伸

多年輕觀眾能夠擁抱莎士比亞。

◎ 《維洛納二紳士》看起來也很有趣。

▼ 《維洛納二紳士》是王宏元導的。那時王宏元在我們劇團工作，我就問他要不要導莎劇，他就挑了《維洛納二紳士》，把它改成類似青春偶像劇的形式，而且大膽玩了四面台。他處理的方式比較特別，有點像是王嘉明做的，大量使用現代流行用語，和我做的不一樣。我會希望在中文語言的脈絡中，去找到相對等的英文莎劇的語言，但王宏元是不管這些的。

他就做了結合偶像劇、青春、流行，一個年輕、好玩的莎劇。像是有些浪漫場景就請觀眾把手機亮出來搖晃，觀眾的配合度都非常高；或者有一個場景，劇中僕人想要把他的狗送給觀眾，觀眾的反應都很熱烈，演出當中，也會即時回應台上演員的問題2。這製作和觀眾高度互動，是非常有趣的作品。

## 一口氣、一個想法

◎ 這一系列作品是否吸引了更多的年輕觀眾來看莎劇？

▼ 有啊，尤其是《羅密歐與茱麗葉》演出時。因為我們參加當時文建會的下鄉、巡迴校園的演出，所以接觸到很多年輕觀眾。我用五個大男生，又用了搖滾樂團，只有五個演員卻要他們同時扮演很多角色，甚至選擇在籃球場演出；我們希望能夠和莎士比亞環球

劇院一樣，讓觀眾看戲時不是正襟危坐，為此，還準備了爆米花、飲料，讓觀眾可以自由走動，自己取食，整個看戲的過程感覺是非常輕鬆的。那一版本的《羅密歐與茱麗葉》非常搖滾，演員穿的服裝就是馬甲、皮靴等等，因為他們很年輕，所以觀眾可以感受到跟以往演員穿古典服裝是完全不一樣。但我並不認為當代化就是要穿現代的服裝，主要還是和此時此刻當代的台灣人做的莎劇相關。除非你故意做個博物館、複製品，否則你很難做出不當代的東西。

《哈姆雷》比較不一樣，因為劇本比較沉重，也用了投影，哈姆雷王子手上的書、筆記本，改用一台錄影機取代，他不斷地拍攝和他有所衝突的角色，包括他的好友、女朋友和母親，拍攝的畫面就充斥在整部戲裡面。這個物件的使用——包括可能是叔父用來監視哈姆雷的機器——對觀眾來說，不會像是在看古典的莎士比亞作品。

◎ 既然說到《哈姆雷》，可否請您和我們說說兩個《哈姆雷》的異同？

▼ 用攝影機這件事情是一樣的。但二〇〇五年和二〇一四年的作品相差了有九年，會做二〇〇五年版本，主要是因為在二〇〇四年看了蔡柏璋演的《第十二夜》裡頭的馬福里奧（Malvolio），我覺得很難得看到這麼年輕的演員，口條、節奏感這麼好，就找他來演《哈姆雷》。

剛好那時彼得‧布魯克（Peter Brook）也做了他的《哈姆雷》，他用了幾個不同顏色的座墊，我就想用一座紅沙發，以一個非常劇場性的手法來做這部戲，有點像是在向彼得‧布魯克致敬。九年前做，演員都很年輕，所以要年輕的演員去扮葛楚（Gertrude），有些

東西都比較過不去；九年後，演員的年紀比較大，表演經驗也比較豐富。

二○○七年跟姚坤君合作莎士比亞之後，我對於怎麼樣演莎劇又有新的體會；這幾年我也看了很多關於英國演員演莎士比亞時，是如何處理語言，所以二○一四年和魏雋展他們在排演時，對於莎士比亞的語言處理，會拿英國演員來借鏡。例如，我們不會把莎士比亞的語言，像中文一樣，逢標點符號就要斷句，然後逗點停短一點、句點停長一點，而是會按照呼吸，一口氣表達一個想法。

我們在台詞上就會去分，比如某段獨白要表達四個想法，就盡量用四口氣去做這件事情。在表演的策略和方法上，我們用了這個方式來處理比較長的台詞（long speech）或獨白（monologue），所以與雋展他們這群演員也就花了點時間在說話和呼吸的訓練。

二○○五年做《哈姆雷》時，因為當時我在做聲體譜的研究，則較在意語言的音樂性，所以跟蔡柏璋處理獨白時，我們可能就會分成幾段，某段情緒較激動的，就用快速的方式去念，這段用中板、那段用慢板念。所以是用這個角度去出發，比較不會從角色的動機、行動來處理。

◎ 可以多說明一點聲體譜的部分嗎？

▼ 我覺得演員的表演是可以很精準的，就像音樂家一樣，他可以照譜來演奏。聲體譜就是，在演員的台詞、聲音訓練上，他有一套譜，然後他在舞台上的動作也有一套譜，所以演員創造兩套譜，再把這兩套譜結合在一起。比如說跟蔡柏璋處理台詞時，這段台詞就一直念一直念，慢板、中板、快板，他念了幾次。某個是關鍵字，所以念關鍵字時停

頓一下，這個都會標註在劇本裡面。當他練熟了，知道怎麼念這段台詞後，我們才會下到排練場；再開始想，說這段台詞時要做什麼動作，在舞台上可以有什麼事情好幫助說這些台詞。

後來，我覺得它不妥的原因是因為太形式化了，你會發覺如果演員對他的角色的內在畫面、心境是比較空的，形式做得再好、再漂亮、說得再標準，還是空的。就像一個傳統戲曲的年輕演員，即使身段做得很漂亮，可是他的身體經驗不夠的話，理解角色的內心只能沾到邊，其實是可以看得出來的。

跟一個老演員，比如說魏海敏演王熙鳳，那真的是完全把角色吃進去。她年輕時演馬克白夫人，如果現在再重演，一定是不一樣，因為她的身體經驗已經不同了，即使她做的身段都是一樣。所以，我後來就發現聲體譜有個問題是，年輕演員的內在是比較空虛的，他需要寫實表演的訓練來彌補，這也是我現在在台大教書時很強調的事情。所有的東西還是回歸到真實，只是表演的方式不同，你可以做很寫實的表演，你可以做很風格化的表演，但都還是要回到表演的真實度。

◎請您聊聊年輕演員的部分好了。我前陣子在寫一篇茱蒂・丹契的文章，提到她和義大利導演合作的《羅密歐與茱麗葉》。她那時只有二十多歲，演的茱麗葉非常年輕洋溢，喜歡的人就覺得她充滿了能量，就是茱麗葉該有的樣子，但也有很多人不喜歡。她說她那時沒經過太多說白的訓練，自己覺得很可惜，如果她知道更多，她就不會這樣講話。所以，不知道您與演出經驗比較少但年紀與角色相符，和相對來講經驗比較多的演員工作，之間有何差別？

▼ 每次看《羅密歐與茱麗葉》都覺得莎士比亞很偉大：雖然茱麗葉這個角色這麼年輕，只有十四歲，但是莎士比亞把這個角色寫得相當動人，角色的羞澀、叛逆，追求愛情的勇氣的種種轉折，寫得非常精彩。我覺得年輕演員真的比較不太容易去理解一個這麼複雜的角色，雖然她很年輕，但她的心情轉折是非常複雜的，層面之多，我後來就覺得為什麼英國女演員要到四十歲才能夠挑戰這個角色，因為她的生命經驗足夠豐富了。就像是傳統戲曲演員，六十歲還是可以演四十歲的女人，在一九五〇年以前觀眾可能都還能夠接受四十歲的演員扮演一個十四歲的少女。

我完全可以理解丹契講的說白訓練，這是英國的莎劇傳統，怎麼演都是從語言下手，怎麼樣去理解莎士比亞的語言、處理他的語言。有些導演會花很長時間去教演員怎麼說莎劇，甚至會有西塞莉・貝瑞（Cecily Berry）這樣的語音教練（voice coach）去教演員怎麼樣處理語言，這是他們很在意的事情。到底要怎樣演中文莎劇我也不知道，因為不可能有標準。所以我覺得大家都還在實驗摸索。

## 豫劇與莎劇的相遇相生

◎ 這麼說來，您與豫劇團合作莎劇，也是種實驗摸索。工作上會有什麼轉換的過程嗎？或工作方法會不一樣嗎？

▼ 我覺得和豫劇團合作的莎劇，每次開排前的衝突都很大。衝突很大是因為，當演員看到莎士比亞的劇本改寫成豫劇本的時候，他們都會有一種「這個不是我們熟悉的劇本，

這個劇本的人物沒有衝突、沒有起承轉合」的感覺，然後他們就會很慌，這是他們沒有安全感的地方，包括這次《天問》也是，雖然已經是我們合作的第三部了。

我自己在做這件事情上，就只是想為所謂的傳統戲曲豫劇的表演打開另外一種面向，讓豫劇團的演員有機會去挑戰一些在他們的原本定目劇裡頭，不可能挑戰到的人物。當他們要去處理這樣的角色時，他們不得不突破行當、跨行當去演這些角色。

我不覺得莎士比亞比較偉大、豫劇比較不偉大，所以用莎士比亞來給豫劇養分──不是這樣，我覺得雙方應該是對等的，這樣交流上才能夠產生新的火花。每次和豫劇團演員合作莎劇時，我還是會跟處理寫實戲劇一樣，會先做很多的角色分析：為什麼這個時候角色要做這件事？之前發生了什麼事？在這個情境之下他又要幹嘛？

然後，當然會大量借鏡傳統戲曲的表演特色，在寫劇本時我們就會討論，可以玩什麼、可以做什麼身段來展現這個角色的情緒。比如說，演《約／束》的時候，我們在討論如何讓王海玲老師演夏洛時能展現她的表演技藝，最後有了讓她用弄算盤的表演[3]。這次在《天問》中，當李爾王去大女兒家作客，我就跟王海玲老師討論，我覺得這個老人退休，每天沒事幹，就玩樂，跟他的一百個士兵每天都在玩，把大女兒家鬧得天翻地覆的，所以父女才會吵架。然後我就想，李爾王要跟他一百個士兵玩什麼？

於是想到多年前我曾看過王海玲老師演的《白蛇傳》，當她去蓬萊仙島摘靈芝救許仙，有一場和鹿童鶴童的打鬥戲，我就跟王老師說這次我們來一段打出手，你和一百個士兵來一段打鬥戲，你要用雙腳去踢那些丟過來的標槍[4]。

◎ 聽起來很棒！

▼ 然後她就說：「我已經六十幾歲了。」我說對啊，所以更需要練啊。她就很怕這場打下來太累了，我就說沒關係我們就試試看。我覺得在跟豫劇團合作的時候，我不會想要打破傳統戲曲的規範，而是想要怎麼善用他們表演的 conventions（傳統），這些東西我怎麼樣可以找到？可以怎麼幫助他們在演莎劇時，讓觀眾覺得有趣。

◎ 我想《李爾王》應該是很難演的。有一次我在看賽門‧羅素‧畢爾的訪談，他就說他之前和山姆‧曼德斯要合作《李爾王》，不過導演其實很害怕羅素‧畢爾會沒有辦法承受這個角色，因為他覺得他是太好的人，所以沒有辦法演出令人討厭的老人角色。他說因為這個角色的台詞不但很多，而且會經過很多的內心轉折，對於演員的角色的挑戰是很大的。所以下一個問題我要問，您想做的是讓豫劇的長處藉著莎劇的故事展現出來，那麼豫劇要怎麼展現李爾王的內心轉折和痛苦？

▼ 李爾王的一些轉折，我覺得陳芳老師的劇本都寫得滿好的，我不能說她忠實地照著莎士比亞原本的脈絡去寫，因為已經轉換到不同的文化背景去進行改寫，但是整體來說，我覺得李爾王的轉變在現在的劇本上已經是精心處理了。

這個戲簡單來說，就是兩條線：李爾王和葛羅斯特，兩個都是不長眼、無知的老人，都要經過大災難才能領悟與覺醒──李爾王經歷一場暴風雨、葛羅斯特要經歷眼睛被挖出來。兩個老人在荒野的相遇，李爾王講的那些經典台詞，原來在陳芳老師的劇本裡，這段相遇很簡單就處理了，比較回到中國的君臣傳統；做臣子的看到皇上發瘋了，覺得很悲哀，但並沒有覺悟，後來我們經過討論就把原本劇本的精彩對話加回來。像是李爾王

提到的豺狼當道、賤狗榮登大寶，以及「我們哭著出生，只因為這裡多的是傻瓜，每個人都在蝸牛角上爭名奪利」。

我覺得一個戲成成不成功和劇本有關，特別是台灣傳統戲曲搬演莎士比亞劇本時，可能大家都會把重點擺在故事情節上，比較不會著重在莎士比亞的哲理或道德上的反省及探問。

不過《天問》這個劇本，我覺得這些三面向都有留了下來，這跟我們之前在做《約／束》和《量‧度》一樣，我覺得這是彭老師、陳芳老師的改寫本和其他國內傳統戲曲——不管是歌仔戲，或者是京劇——比較不一樣的地方。彭老師、陳芳老師的文本，在保留莎士比亞的劇本的核心精神上，下了很大的苦心。

◎ 莎劇對您其他的導演工作上有什麼影響？

▼ 莎士比亞描寫角色心境變化的細膩、複雜，是我覺得最敬佩的地方；再來就是語言的繁複、意象的堆疊，也是我覺得很精彩的地方。這些手法對我在導演、看劇本時，會不斷思考這個角色寫夠不夠有趣，或者這個劇情為什麼會把重點擺在這個地方。

例如《馬克白》的重點，絕對不是馬克白怎麼當上國王，或過程怎麼艱辛複雜；他描寫的是一對殺人兇手，他們在殺人前後的心境變化，劇作家的重點是擺在這裡，而不是在表現他在殺國王，失敗、再失敗、然後成功了。

這也會影響我在看劇本，或者是跟演員在討論角色時，我會希望看到角色的糾葛衝突，這是我比較想要強調的。

呂柏伸

101

再來就是對於語言。比方說最近創作社的《Dear God》，大家都會覺得馮勃樣的語言文藝腔，但我就覺得很美，因為對於語言，我比較不喜歡太過直白、口語的，而是精鍊過、有美感的，這可能也是喜歡莎士比亞的人對語言上的偏執吧。

你會覺得，這個劇作家寫劇本的時候，語言是他在意的東西，有些就是寫這個角色說什麼，但有些作家像貝克特（Samuel Beckett）一樣，很精準，他不會多一個字少一個字；他不是押韻，他不是生活化，而是提煉過的語言。

◎ 您對莎士比亞有興趣的學生有什麼建議嗎？莎士比亞對一個戲劇系的學生有什麼幫助嗎？他們可以從中得到什麼嗎？

▼ 這學期我開了一個「表演專題寫實戲劇」課，第三個練習就是用莎士比亞來演練。剛開始時學生會覺得，寫實戲劇為什麼要演莎士比亞？這就是回到我好奇中文莎劇要如何表演的地方。寫實表演訓練其實可以幫助我們重新閱讀莎士比亞、表演莎士比亞，提供不一樣的協助，這是我自己一路走來的體會，所以我也希望學生能夠體會。我發現他們這次做完呈現以後，他們更愛莎士比亞了。學生漸漸能夠體會莎士比亞，或是欣賞莎士比亞語言的美。

他們剛開始也會抱怨啊：老師這很難背欸，為什麼他們要這樣講話？明明他講了八句，事情都一樣。我問：一點都不一樣，他八句裡面分了幾個小段落（beats）？他們說三個，然後我帶他們重新看，三個段落可以看到的層次、心境轉折都不一樣，他們才慢慢看到這些東西。比如說茱麗葉那一段：「多虧黑夜給我披了一層面紗，遮蓋了少女的羞澀，

不是押韻，他不是生活化，而是提煉過的語言。 ]

臉上的紅暈……」這整段大概可以分六個段落。

莎士比亞的台詞雖然冗長，但他還是有心理動機在支持，不是只是為了寫漂亮的語言，這都還是反映一個角色的內在情緒、想法、想望，不是只是形式上的美而已。

◎ 去年您幫國家劇院做「莎士比亞‧台灣製造」的展覽，請問您怎麼會想要放在「台灣製造」這個主題上？

▼ 因為我覺得可以趁這個機會，讓台灣民眾知道，莎士比亞在台灣劇場，大家是如何去面對、去處理他的作品，且已經有了什麼樣的成果。當然也受限於經費、支援，我們不可能去展環球劇院的莎士比亞，最主要目的，就是讓更多人知道台灣劇場界和莎士比亞的相遇，已經有了多少的結晶。

◎ 您覺得莎士比亞在台灣的戲劇教育、劇場活動的重要性如何？

▼ 因為台灣劇場有種很奇怪的風氣，好像不做原創就不叫台灣戲劇。所以，你問我有沒有重要性，我認為大部分劇場界的人都覺得沒有重要性。我不知道為什麼他們會這麼認為，是因為他們真的了解莎士比亞嗎？還是他們認為他不過是一個外國劇作家，是個古老的劇作家，跟此時此刻台灣劇場能有什麼樣的關聯、共鳴？

因此，他們可能就覺得沒有興趣、不重要，一直強調要去寫台灣當代的題材。我覺得這兩個是不相違背的，可以同時進行的。

◎ 最後，您對於莎劇演出有沒有什麼期許？或之後您想做的新嘗試？

〔有些作家像貝克特一樣，很精準，他不會多一個字少一個字；他

▼像《第十二夜》，我想要做一個全男版、一個全女版，希望將來能夠放在一起輪著演，找像蔡柏璋這個世代的一票我很喜歡的台灣演員一起來做。不過困難度很高，演員不太好找，還有他們怎麼看待這件事情。今天你演到哈姆雷，或你演到李爾王，對國外演員來說，他們可能會覺得「噢！我終於有機會演到馬克白、李爾王！」英國演員如果有機會能夠演到這樣的角色，那真是夢寐以求，一輩子能夠在老的時候，演到李爾王是非常榮幸的事，但台灣演員不是這樣。

我最近在讀奧利佛·戴維斯（Oliver Ford Davies）寫的《演繹李爾》（Playing Lear），自從導演喬納森·肯特（Jonathan Kent）說要找他演《李爾王》起，他就籌備了三年八個月。可能是教育的問題，台灣演員演莎劇時，從來沒有讓他們覺得演莎劇對他們表演上是多麼大的挑戰。

◎我覺得莎士比亞在台灣的能見度不算低，也許後來大家對於演莎劇會有不同的想法吧。而且，台南人劇團的「不插電系列」真的讓很多觀眾願意進劇院看莎劇。希望柏伸導演繼續貢獻，繼續執導更多的作品。

編註

1 因故，台大戲劇系二〇一六年學製改為《皆大歡喜》（As You Like It）：《第十二夜》全男版則暫緩製作。

2 《維洛納二紳士》劇裡的一個角色為一隻狗，是莎士比亞原創的點子。台南人劇團的演出以真狗上陣演出。演出錄影可在台灣莎士比亞資料庫觀看。

3 因為夏洛這個角色是個放高利貸的商人，於是手上拿個算盤，隨時撥打盤算，便完全符合這個角色的職業身分。豫劇皇后王海玲也因此創造以單指耍弄算盤的精彩表演。請見王海玲、彭鏡禧、陳芳等人的相關訪談。

4 真正演出時，王海玲不僅和衛兵們打出手，還勤練以靠旗打標槍，這段的表演博得滿堂喝采。

—呂柏伸—

### 訪談後記

訪談在呂柏伸的研究室進行，當時呂導在緊湊的行程、不適的身體狀況下，仍然排出時間讓我們進行訪問，團隊十分感激。訪談之間，呂導提到許多與台灣豫劇團近年的合作方式、以莎士比亞劇本作為導演課教材這兩個面向，但因為篇幅限制，並未能完整收錄。

呂柏伸對莎士比亞情有獨鍾，還因為合作對象不同，使作品有不同的導演方向與風格。《馬克白》、《哈姆雷》、《量·度》這三個作品，更是導演過兩次或以上，但每次的風格與角度不盡相同，說明了莎士比亞作品豐富的搬演可能。其中，二〇〇三年的《女巫奏鳴曲──馬克白詩篇》，是由鴻鴻為國家戲劇院實驗劇場策劃的「莎士比亞在台北」的作品之一（見本書鴻鴻訪談），二〇〇七年再與姚坤君等演員合作，為「莎士比亞不插電」系列，重做《馬克白》（見本書姚坤君訪談）；二〇一五年在烏鎮演出的《馬克白》，則是全男班演出。訪談集裡亦收錄謝盈萱訪談，她參與二〇一四年《哈姆雷》製作，同時演出葛楚與戲子兩個角色。與呂柏伸共同擔任台南人劇團藝術總監的蔡柏璋，則在二〇〇五年的《哈姆雷》擔任主角，並在二〇〇五年的《馬克白》飾演馬克白。

### 莎翁怎麼說

李爾：

　　　奢侈的人，去治病吧，
裸露身子來體會窮人的感覺，
好甩掉你多餘的給他們，
顯得上天還有一些公道。
　　　　——《李爾王》，第三幕第四景，彭鏡禧譯

自覺受到兩位女兒屈辱的李爾王，走入暴風雨之中，雖然臣
子肯特（Earl of Kent）請他避避雨，受到打擊的李爾王，
精神狀態已經大大轉變，遂以此語請肯特不要管他，留他繼
續受風雨襲擊。

# 來排練場
# 就是身體和
# 聲音

王嘉明

劇場導演，畢業於台大地理系、國立台北藝術大學劇場
藝術所導演組，「莎士比亞的妹妹們的劇團」團長／編
導。作品《殘，。》與《膚色的時光》分別榮獲台新藝
術獎評審團特別獎與首獎，《Zodiac》、《請聽我說——
豪華加長版》、布袋戲《聊齋——聊什麼哉？》和崑曲
《南柯夢》也曾經入圍台新年度十大演出。創作強調劇
場空間與聲音的建構，兼具實驗與大眾性。最近作品有
常民三部曲：《麥可傑克森》、《李小龍的阿砸一聲》
與《SMAP X SMAP》。莎劇有《泰特斯——夾子／布
袋戲版》、《羅密歐與茱麗葉——獸版》、《理查三世
和他的停車場》、二〇一五年台灣國際劇場藝術節的
《理查三世》，以及歌仔戲《文成公主》、舞蹈《七》。
曾受邀擔任第五十一屆金馬獎評審，以及大型活動如世
運及世大運開閉幕導演之一。

訪談時間／二〇一五年六月十七日　　校閱整理／吳旭崧

◎ 你做了不少莎士比亞作品，包括《泰特斯——夾子版》、《羅密歐與茱麗葉——獸版》、《理查三世》、《理查三世和他的停車場》另外一個版本，也在《辛波絲卡》裡，用到部分獨白的台詞，包括《馬克白》、《理查二世》、《李爾王》跟《哈姆雷特》等，累積了一些成果。我們就從最近的兩個《理查三世》作品，請你先談這兩齣戲的概念吧！

▼ 《理查三世和他的停車場》因為是學校的製作，我會先以跟學生工作為出發點去思考這齣戲，反而不太會從詮釋這齣戲的意義出發，那對我來講是第二步的工作。因為看事情都是我在看，怎麼樣也不會變成其他人的觀點，所以我就會先從我眼前徵選的演員為出發點去看這個製作。學生演員因為比較年輕，因此可能比較生猛、也可能比較嫩。

◎ 他們有自己的特性，但是跟你想要的方向不見得一樣？

▼ 我通常是看到演員才會比較知道自己要的方向。那時原本覺得來甄選的女演員表現不是那麼好，曾想過用全男本，但又覺得是學校製作，以教育為主，應該男女演員都要有。突然想到操偶是很好的訓練，就想讓三個女演員去完成一個操偶的表演，結果選來的女演員甚至比女角色還要多。再後來就延伸到整齣戲的概念，也為了統一形式和訓練所有演員的表演，運用聲音跟身體分離的機制，這樣他們就不得不去設計他們的聲音跟身體，跟操偶的概念是完全一樣的。所以《理查三世》的概念，其實是從跟學生工作出發而開始。

◎ 當初你為什麼會選擇做《理查三世》？

▼ 其實只是因為機緣。當初我想選歷史劇，因為在這個追求創意和新的年代，但對我來

— 王嘉明 —

109

講，反而做歷史劇，尤其選一些跟自己的歷史無關、國外的歷史劇，會滿有趣的。《理

查三世》其實沒有被我選在名單裡面，因為太多人做了，做了人家一定會比，自討沒趣

幹嘛？但是後來因為我喜歡看推理小說，一本幫理查翻案的推理小說《時間的女兒》（The

Daughter of Time）開始讓我很猶豫，又剛好那時候看到一則非常小的新聞：疑似理查三世

的遺體從停車場被挖出來。因為這幾個暗示性的線索，我就說，就是這本了。所以我決

定的時候其實沒有看過劇本。

◎ 那麼兩廳院 TIFA 2015 的 《理查三世》 是否延續了 《理查三世和他的停車場》 的手法？

▼
如果以延續來講，我的作品都是一種延續，也就是理查三世其實延續到甚至《Zodiac》，

延續到我之前的作品。應該說我不會刻意去迴避延續性。做完《停車場》後，我當然

會想保留像聲音跟身體分離這件事，因為我覺得它對演員訓練來講——不管是不是在學

校——都是一件很艱難的事情，也是一件滿重要的訓練。

以我的慣例，因為眼前的演員不同，我就會思考這齣戲要往哪個方向走。在這基礎上，

我會保留一些形式上的東西，但是舞台、劇本、整個結構，都全換，甚至還加入樂團，

都不一樣。這些演員有更多的表演經驗，我就想說用更多的方式——像是樂團——來整他

們，所以他們面對題材時，難度其實跟學生是一樣。也不是說我延續了什麼，以創作者

來講，沒有必要去區分跟前面製作的不同或相同點是什麼，最重要的永遠是，跟眼前這

些演員工作時，我會想到什麼樣的空間、什麼樣的處理方式、怎麼樣去處理這樣的事情。

這是我工作中的狀態。

做劇場最重要的，是看到眼前的事物；這件事情很難，因為常常會看不到──當我概念先行的時候我就看不到。我覺得過程中本來就會一直拉扯，概念也會一直變換，概念先行有時會變得像說教。或是說，我覺得是要念很多東西備用，所以很難去說那個概念是什麼。當然我還是得說出來，但我覺得那都是為了說服演員、說服宣傳媒體、在節目單上說服大家的。所以後來我不寫節目單，因為我覺得那是沒有意義的。

## 演員在排練場面對各種的關係

◎ 你的演員在排練後期會自然而然地摸索出，或是猜測你要做什麼嗎？

▼ 沒有。他們很忙，忙到其實也不會去想這件事情。光是所有我給的技術問題、他們表演要怎麼處理，就已經快瘋掉了。然後包括加樂團進來、走位，所以他們也不會刻意去思考文字上的意義是什麼。可是節奏上表演的意義是什麼、空間上的表演要怎麼處理，我們都會溝通，你要這邊快一點、慢一點、轉頭、這些空間在哪裡等等。我們還是會處理這種非常物質上的意義，但是我們完全不會花太多時間去討論文字上的意義，因為在排練場已經要面對一堆關係：跟空間的關係、跟其他演員的關係、跟物件的關係……文字是排練前就要準備好的東西，來排練場就是身體和聲音。

一個演員吸引人的地方，是透過他身體與聲音的詮釋，而這詮釋是他盡量去做，以他已知的部分去接近他的未知之間的張力和關係。所以我盡量去逼他一直做，忙到後來，

有些部分是他界於掌握和沒辦法掌握之間，但更有味道的質感就會出現。對我來講這種混合才是比較立體與有魅力的一種表演。

◎ 就是要逼到⋯⋯

▼ 就是互逼啦。我們就互整就對了。所以我們是在玩這種算是遊戲，或是互相互整⋯⋯那當然可以這樣、好啊你要這樣就可以、但可是你這樣你要怎麼樣？

◎ 在做《理查三世》的時候，其實你做了一件之前沒有做的事，就是跟演員一起讀劇。你覺得這個有幫助嗎？

▼ （搖頭）我覺得很無聊，因為文字到最後也變成聲音，聲音就是身體的一部分，當它是身體的一部分時，身體就得有某種的姿態與狀態去表現聲音，它們就是一個系統。也就是說當這個聲音發聲的時候，除了振動聲音也跟身體有關，所以聲音的傳達表現，不是坐在那邊可以完成的。身體又是一個空間系統，在這個空間講跟在那個空間講、面對觀眾、背對觀眾、空間的形狀、你這個肉身跟我這個肉身在什麼樣的距離講話，又不一樣。

所以當演員講話時，是物質、空間跟演員的身體空間的各種對應，要在非常多系統去考慮聲音要怎麼講，不太可能像讀劇時坐在那邊，讓聲音台詞變成封閉性的反應。因為是在空間中排戲，也可以做一些情緒上的東西，不一定用聲音做。比如說，可以慢慢邊走邊接近你去講話，慢慢讓空間有一種壓迫性，直接影響到怎麼處理聲音；或是我在空間站在一個角落，就產生一種視覺性的時候，也會直接影響到我聲音的東西，所以聲音怎麼可能不跟舞台有關？

盡量去做，以他已知的部分去接近他的未知之間的張力和關係。 ]

也因為這樣，我常常甚至得在劇本出來之前，空間一定要先出來，不可能只以一個角色內在個性的文字，去處理這個人的聲音。這對我來講，是非常封閉性、陳腔濫調的無聊做法，是不可能的。以一個演出為前提時，讀劇這件事就很荒謬，而且會限死演員對於台詞的因果邏輯，演員會鎖死跟角色的關係，就會忽略空間、對手跟空間的關係，我覺得那是很危險的事情。

◎ 這些話讓我想到一件事。你在甄選《停車場》的演員時，你說過有些演員一進來，就有一種莎劇應該要怎麼演的姿態。

▼ 不是有些，幾乎就是全部。這種東西逃不掉的，我就直接看到所謂聲音表演跟你想像的莎士比亞是什麼。莎士比亞沒有這麼高尚，尤其《羅密歐與茱麗葉》一開始就是一堆黃色笑話、雙關語，我就說，你得想像像賀一航啊、豬哥亮、吳宗憲啊。

◎ 所以你要給後來甄選莎劇的演員什麼建議嗎？

▼ 很難，你知道路徑這種事情，不是你腦袋知道就知道了。我甚至覺得，如果你遇到不錯的導演，即使你是陳腔濫調地演一次，但是有被糾正過，你就知道落差。我從來不覺得陳腔濫調或是老套的演法有什麼不對，有時候也可以幫助演員至少先踏出第一步；但是之後的修正或是思考，我覺得是重要的。史坦尼斯拉夫斯基（Konstantin Stanislavsky）都說，不知道怎麼演的時候，你就用陳腔濫調先演，至少你還可以演得出來，然後你再修正。我覺得也還好。

［一個演員吸引人的地方，是透過他身體與聲音的詮釋，而這詮釋是他

◎ 所以你覺得導演學院外與非學院外的莎劇，出發點是否不同？

▼ 應該這樣講：我覺得差異最大的是，我在學校做與做給一般大眾看的不同。像我這次在國家戲劇院做《理查三世》，最大的轉折點反而是這點，而不是換不同的演員。在學校做很簡單，因為念了戲劇系、學莎士比亞，它的演出本身是一件很重要的事情，我就讓大家知道，莎劇不是一個文學院經典文學那種面向的文本，而是作為一個戲劇演出的重要元素；莎劇在戲劇史上的重要性，包括聲音性、表演性、結構，非常非常多東西可以討論。以這面向來講，我覺得以教育系統來講，戲劇系非常需要去演一次、碰一次看看那是什麼樣的體系。但一般觀眾幹嘛看莎士比亞？因為你看自己國家的語言文字所寫出來的劇本都來不及了，都還沒有探討中文的可能性是什麼時，那人家為什麼要來看這個？那時候我一直使勁要破這個關。

◎ 那你過了嗎？

▼ 其實過關這件事情，就變成是演出觀眾反應怎麼樣，對我來講才是不是過關，我自己過不過根本不重要。因為對我來講，這件事情觀眾有沒有感覺？如果觀眾有反應的時候，對我來講才是過關，所以我只是在盡量做。

## 編織的力量

◎ 像我自己最好奇的也在於，你選這個英國歷史劇跟台灣人的關係。

▼ 其實我反而覺得把《理查三世》做好就有關係了。也就是說，在劇場裡面，當大家都有共鳴、都有感覺的時候就有關了，而不是我用文字性的話題讓你知道有關。我一直反對文字性的概念，因為常常是這些讓作品動不起來。我一直強調劇場是力量的律動，是音樂性、中文聲音性相關，而不是文字的概念、不是題材。

劇場就是視覺跟聽覺的空間，我每次都強調，一幅畫了一堆水果的畫，為什麼會有感覺？你對香蕉有感覺？對蘋果有感覺？因為你喜歡吃嗎？不是這些東西，是視覺跟聽覺邏輯力量整合出來的一種巨大力量。因為人也是個空間，彎曲的時候就是一種形狀，他的動態就是一種形狀，力量、聲音都是靠空間編織出來。

其實，談概念對創作者或大家都是尋求安全感或是那只是遙遠的第一步而已，下一步怎麼變成一個劇場流動的東西才是重點。也不是說我沒有概念，對我來講都是排練前就要準備好。你要看一堆歷史資料、理論資料，那都是要在排練老早之前，生活中就要準備好，排的時候看那些根本來不及，因為你要看眼前的演員。

◎ 提到聲音的流動，很多觀眾就很喜歡謝盈萱的聲音表演，盈萱的聲音是一種流動的方式，像你剛剛說的編織的力量，可以流動的方式。

▼ 她當然是一條主線，但還有其他的聲音得去搭，去做一些編織。因為不可能只有一條線，還是有不同的線去編織。我覺得每條線都很重要，永遠不會只放在主角，其他旁線對我來講都重要到不行。

◎ 提到編織，你複雜的結構表也是如此。

▼ 對啊。因為結構對我來說其實是判斷的前提，常常在刪改或寫劇本的時候，我都會先抓大塊的是什麼。結構除了快慢相間之外，也好像是顏色，比如說綠色之後是接黃色還是接綠色，會產生一種顏色質感，就像一幅畫一樣，你要去配一些什麼之類的。有了這些之後，下面的細節就會開始出現，就像樂章裡面，雖然是快版，也不是從頭快到尾。結構可能就表現某種情感基礎，跟劇情會有關係，然後我會用那些東西去組成整體的感覺。其實就是史坦尼斯拉夫斯基講的那些東西而已，真的超老派。所以我一點也不覺得我很當代，真的一點都沒有。而且對我來講，聲音一定要跟空間搭，不是只是一個純聲音、純視覺，是整體的。

◎ 那你可以多說一點怎麼把莎士比亞從劇本變成結構？

▼ 其實很簡單，很像好萊塢。比如說，理查三世是說書人，只是後來說書人被人家幹掉了，就這麼簡單。理查三世一定要先出來，裡面女角也很重要，第一部分就是先建立這些人物，第二部分這些人物開始有些衝突，第三部分他當王了，之後便開始往下走。其實就這樣而已。但裡面有很多戲，比方說一開始要介紹人物，當然就會遇到怎麼去處理他的獨白，然後他可以介紹他的哥哥、介紹他的安公主，這些都是讓人物怎麼出現。

第二部分當然開始衝突，就是跟皇后與愛德華四世那一塊，所以他們開始對立，女人那條線繼續走，但是有出現不同階段的女人。之後他就是當了國王，怎麼當王那條線，開始變得比較激烈，有人反對啊、有人被關、有人幹嘛幹嘛，就像好萊塢情節開始往上推，

這就是第三部分。接著他就要開始往下走、開始收。其實有時候很簡單，聽起來真的很無聊，就這樣子而已。可是莎士比亞常常就是這樣子。

◎ **那獸版的《羅密歐與茱麗葉》也是這樣子的方式做結構？**

▼ 是啊。基本上莎士比亞的很多作品，一開始一定要讓觀眾先認識角色有哪些，尤其像《理查三世》，因為是英國的歷史劇，大家都不知道那是誰，所以我得慢慢建立氛圍，幫大家建立關係跟人物。《羅密歐與茱麗葉》也是，但比較簡單，因為不牽涉到歷史，故事本身的鋪陳就已經夠了。

◎ **那它為什麼要叫「獸版」？**

▼ 那也是以教育為前提。我覺得羅密歐與茱麗葉很年輕啊，年輕就是甚至不知道愛情是什麼就上了。那種衝動、衝勁就很像獸，他們很快就上了啊，其實很不道德。所以我覺得年輕的演員演這個剛好，大家好像就覺得跟獸一樣。然後又可以讓大家去練身體，又可以這樣到處講話、包括他們打架也是，我覺得那是很可愛、很單純、很獸性……這是在年輕人身上很重要的事情，反而一直被很道德性的字眼去污衊。

◎ **《泰特斯──夾子／布袋戲版》呢？**

▼ 這個作品是我第一次接觸莎劇。我那時候對它的聲音性非常迷戀，所以我才會思考文字與聲音的能量，我覺得這是莎劇最重要的。我做莎劇之前，劇本是自己寫的，會思考

中文因為某種格律性的聲音帶給觀眾的力量是什麼？所以我才會注重押韻。那時候就做了韻書，第一次就嘗試了《泰特斯》這樣一個語言風格。也在裡面運用偶。所以我說，很多東西都是延續性的，哪有什麼玩什麼新的，根本就是老的。

那時他們每個人就是一個偶的狀態，也是在伸展台上面演。我做了一個結構上的變化，用四個人的觀點去看《泰特斯》裡面的羅馬悲劇事件，是比較特別的。其實都是因為表演者，因為裡面有三個是畢業生。主角是由安原良演的泰特斯，就是其中一個觀點，但他又不是畢業生。那為了要強調其他三個人的演出，我就想出這四個觀點，這樣三位畢業生就都有重頭戲。

其實我的出發點真的很簡單，從頭到尾都是因為演員。所以結構就是他們三個人加上主角，從四個觀點去講事件；在敘事上面，上半場就開始交錯，四個觀點有些東西重複，變成有趣的事情。全部都從演員出發，這點對我來講是非常重要，很少有一個製作是我腦袋先有一個角色在想像，然後選演員安插進去，這個過程會讓我看不到演員，變成在工作中我會一直想把演員塞到這個角色裡，我覺得這件事情是太暴力，或是太……

◎ 武斷、削足適履。

▼ 是，感謝你！而且這個東西很容易會不自覺就去做，最重要的是，很多事情就是因為合理，所以你其實做了但你不知道。劇場本來就是要做這所有具體的空間上、視覺上、聲音上的系統，那這個小宇宙怎麼建立，我覺得是一個做劇場好玩的地方。

## 厲害的雕刻作品高手

◎ 就是要看那批演員投射出來的東西、可能性？

▼ 其實我覺得就是要很現場，其實它很簡單，只是你怎麼組織。就像你雕刻木頭，你怎麼看到那個木頭的紋路，然後你因為紋路想到什麼事情，然後你怎麼去放位置。因為太多的因素了，我真的很難去講一個概念，平常多念書就有概念了。就像翠玉白菜，都是一樣的事情。可是看到眼前就已經是一件非常複雜的事情了，其實是很難的。

◎ 所以莎劇的難度會比較高嗎？

▼ 是。因為很明顯，莎士比亞是看到他眼前這些人、這些事情，他就雕刻了劇本。用聲音去表現真的很厲害，紋路、下手的地方，我覺得就是看到一個很厲害的雕刻作品的高手。

◎ 因為是長年的合作默契，所以他可以知道某個演員可以演什麼樣子，他就為他寫這個東西。

▼ 我感受到他整個時間的動態、人物出現的動態；你就是做、你就是刻，就是然後怎麼去放位置。

◎ 所以這是為什麼你把莎士比亞跟辛波絲卡（Wisława Szymborska）放在一起的原因嗎？

▼ 嗯，對我來講辛波絲卡、莎士比亞、契訶夫（Anton Chekhov）有某種同質感。他們對生活的切入點可以轉變成創作的紋理，他們非常注重生活上微小的事情的律動，而不是

單獨的東西。律動之後就開始有對位或是平行、卡農等各種的聲音處理方式。然後你能夠讓原來的東西的另外一層出現，而不只是我們對它原來的刻板印象，物件、人物便會開始互相交錯。所以我把他們放在一起，只是做了一個結構上的概念，契訶夫我只用《三姐妹》（Three Sisters），然後莎士比亞就選很多片段，單獨可以成立的獨白片段或是一些狀態片段去跟他們有些呼應，就變成一個結構的事情。我覺得是這個流動性的事情。

◎ 那你還會想要再做莎劇嗎？

▼ 再說吧。有機會當然會想再做，而且應該會做喜劇，因為我發現我還沒做過。就像蒐集海報就剩下那塊，最難的其實是歷史劇。喜劇有另外一種難，因為很多人做喜劇，所以難處在於你的喜劇到底跟別人哪裡不一樣，或者你的喜劇到底是什麼？

◎ 你剛剛講概念的時候，我突然想到其實排《理查三世》跟《理查三世和他的停車場》時，你都跟我稍微提過子宮的概念。

▼ 對我來講，其實不必讓觀眾認出來，最笨的就是讓觀眾認出來，一根羽毛就覺得人生輕如鴻毛這樣，看五分鐘就無聊了。

概念其實是可以讓設計們好好去想像，是一種溝通方式，有些設計需要文本意義，我會給他這些想像去做這件事情。某些東西會去呈現一種集體性、某種軌道或是某種走位、燈光顏色，甚至為什麼會選擇半圓形的舞台，其實非常明顯。可是我沒有必要讓大家認得出來，千萬不要認出來才是重點。它對我來講就像一幅畫，這邊有紅色、那邊有黃色，

是整體的力量，是這所有的音樂、顏色去編織所有的東西出來。跟演員也是，其實每個不同的演員，一直要找不同的溝通方式，讓他有他可以切入的方法。

◎ **不過那意象我覺得還是在的。**

▼ 是在。你點一下，就覺得在，可是它又不能直接，不能這麼明確被認出來。拿捏要有點微妙，當然有時候會不會太隱晦了，也有可能，那有沒有辦法讓它再出來一點就要找到具體方式。比如說台詞都會偷偷暗示，當然觀眾看第一次絕對看不出來，如果先講過，一聽，就知道了。

◎ **因為你的戲資訊太多了，一定要看了第二次，才會發現第一次好像有些東西是沒看到的。**

▼ 重點不是說看懂與否，而是每次看的時候有一種樂趣，就像你看一幅畫為什麼有趣？為什麼一個東西想要看第二次？它就是不同的面向編因為它的力量。為什麼它有力量？它就是不同的面向編織出來，所以每次都可以看到一些新的東西，原來的力量能夠更加出來。我以創作者的角度，盡量把這些力量的不同層次拉出來。

## 訪談後記

受訪者之中,我與王嘉明認識最久。在我讀大學時,嘉明便以學長的身分,為台大話劇社
學弟妹上課,因此我對王嘉明的作品有一定的熟悉度;然而,王嘉明兩次處理《理查三世》
的手法,仍然帶給我相當程度的驚喜。

王嘉明需要在理解劇組演員的特質之後,才能夠進入排練的過程。他在排練場中與演員不
斷嘗試與調整的過程,狀似天馬行空,其實都經過了縝密的思考與規劃;根據演員的能力
與狀態而改,也只有在排練場的空間裡,他才能與心中想法相比,並有所改變。但也如謝
盈萱於訪談中提到,與王嘉明排戲心臟要夠大,因為雖然想法很早就出現,劇本往往在較
後期才能定下來,對於一起工作的演員而言,無疑是比較大的挑戰。

雖然許多人以「劇場頑童」暱稱王嘉明,但他本人對於這個外號不甚苟同:若是看過他密
密麻麻的結構表,就能夠明白他在排練之前,對於作品細膩的安排,因此也藉此機會幫他
提出對此稱號之不同意。

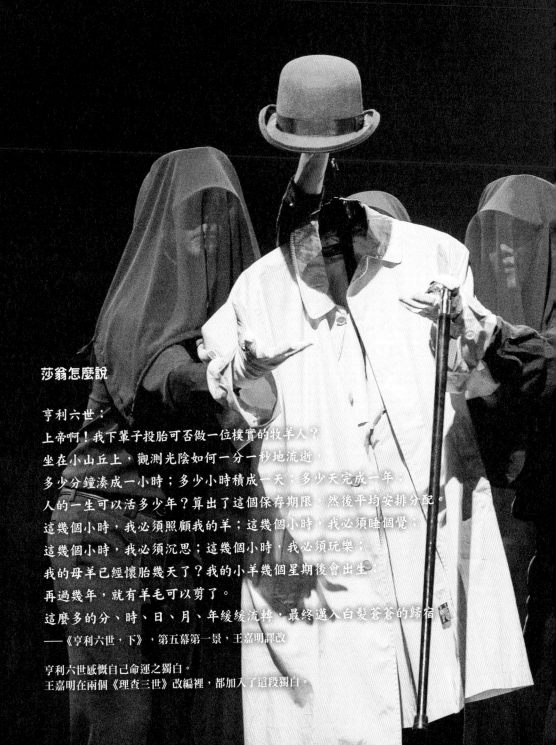

## 莎翁怎麼說

亨利六世：
上帝啊！我下輩子投胎可否做一位樸實的牧羊人？
坐在小山丘上，觀測光陰如何一分一秒地流逝．
多少分鐘湊成一小時；多少小時積成一天；多少天完成一年．
人的一生可以活多少年？算出了這個保存期限，然後平均安排分配．
這幾個小時，我必須照顧我的羊；這幾個小時，我必須睡個覺．
這幾個小時，我必須沉思；這幾個小時，我必須玩樂．
我的母羊已經懷胎幾天了？我的小羊幾個星期後會出生．
再過幾年，就有羊毛可以剪了。
這麼多的分、時、日、月、年緩緩流轉，最終邁入白髮蒼蒼的歸宿。
——《亨利六世，下》，第五幕第一景，王嘉明譯改

亨利六世感慨自己命運之獨白。
王嘉明在兩個《理查三世》改編裡，都加入了這段獨白。

# 只要練，
# 盡心苦力去做
# 最後定會達成

國家文藝獎得主、豫劇表演藝術家，從小習劇便得到「八齡神童」的封號。現今則以「豫劇皇后」為人所熟知，擁有全才旦角的深厚功底，擅演傳統經典劇目甚多，代表劇目有《王魁負桂英》、《唐伯虎點秋香》、《花木蘭》、《紅娘》等；亦演出新編豫劇《秦少游與蘇小妹》、《劉姥姥》、《慈禧與珍妃》、《花嫁巫娘》等推陳出新之作。近年則參與豫莎劇《量·度》、《約／束》，橫跨生、淨、丑行演出劇中男角，並在由《李爾王》改編的第三部豫莎劇《天問》中，以女王邠赫拉一角，詮釋李爾王這一位莎劇裡的重要角色。王海玲從藝五十餘年來，不斷挑戰自我，並拓展戲路，詮釋過一百五十多個不同的角色，精彩的舞台人生，可一窺於《王海玲──梆子姑娘》一書。

訪談時間／二○一五年七月十六日　　校閱整理／林立雄

◎ 謝謝海玲老師百忙之中接受我們的訪問，這次我們主要是要談談您演出莎士比亞作品的一些心得。當初怎麼會想做莎士比亞？

▼ 因為在台灣來說，大家都對豫劇很陌生。豫劇團一直以來，都喜歡求新求變。雖然是傳統戲曲，也要和這個時代做連結。另外一方面，也希望吸引更多的年輕朋友，能夠走進劇場來欣賞，在他們印象中，傳統戲曲很古老與守舊。

我們以往都是演一些骨子老戲，隨著時代進步了，我們也不能局限於老的段子、劇目，希望能夠找更新的題材。後來就想到跨劇種、跨文化這樣的方向，剛好那個時候陳芳老師對我們劇團也非常關注，她就覺得我們可以嘗試一下，來演莎士比亞的劇作，把它改編成豫劇的版本。那麼年輕的朋友，他們也因為這份好奇走進劇場，想知道莎士比亞的劇作變成豫劇的話，會變成什麼樣的模樣？我想最初的原因就是這樣。

◎ 您演出的第一個莎士比亞改編，是《約／束》，而且是反串演出，與您專長的旦角很不同。

▼ 我在學豫劇前學過芭蕾，所以身段、身體的反應非常靈活。其實我一開始是學武旦、刀馬旦，就學一些打出手、耍雙鞭這些技巧，就像特技一樣，所以像我踢槍可以踢十一桿槍。

◎ 現在還可以嗎？

▼ 現在還可以啊。耍雙鞭，最多可以耍到四根。因為從小就愛戲，感覺唱武旦年紀大就演不動，慢慢就轉了。人家說唱戲，要把戲唱好，所以開始文的方面，開始唱青衣、老旦等等.；後來也演過刀馬旦，像花木蘭這一類角色，都是女扮男裝，所以也有接觸到男

裝的行當，慢慢地就變成比較全面。

## 一個角色跨越三個行當

◎ 當初如何決定要反串演出夏洛？

▼ 這齣戲我本來想說培養年輕的下一代，像是蕭揚玲、劉建華。劉建華是我的女兒，她後來就唱小生。我們想讓年輕人演，陳老師就希望我反串男主角巴薩尼奧，陪著蕭揚玲唱，後來柏伸導演覺得不好。他覺得夏洛是一個畫龍點睛的角色，尤其是《威尼斯商人》這齣戲裡，在國外有很多資深演員挑戰，他覺得我之前也演過生角，他就問我敢不敢挑戰這個角色。我一想，也很好，我一向就很喜歡挑戰自己，所以我就答應了。主角讓年輕人演，我來幫她陪襯，演夏洛這個角色。就因為這樣的原因，我就挑戰了夏洛。

我用了很多心思，因為這個角色確實是滿難演的，很複雜，尤其是莎劇對人性的刻畫，跟傳統戲是不一樣的。像傳統戲曲，演青衣就是溫柔婉約，沒有什麼特別的內心戲，沒有太高的起伏，而是從唱功去詮釋角色。但是夏洛的角色很全面性，我沒有辦法以傳統戲曲的單一行當去詮釋他。在戲的前半段，他跟安員外兩個人在打賭，前面要帳的時候他信心滿滿、不可一世的樣子，放高利貸跟人家要錢要帳，所以我一出場就以花臉演出。

後來，他打賭、覺得很有把握時，他完全就是很囂張，「我一定把這塊肉給你挖下來」，在那個時候就氣勢高昂，就是以花臉的行當表現。

到了後面，他覺得勝券在握了，雖然人家一再來勸他、求情，他又有玩世不恭的感覺，

我就用小丑的方式來詮釋夏洛。到了最後，反勝為敗，被判把他所有的家產都捐出來，甚至以後不准他穿家鄉的服裝；對他來說，是非常嚴厲的審判，他原以為可以戰勝一切的希望都滅了，所以就很絕望，又想到當初他怎麼樣受人的壓迫。整個個性轉變，我這裡有一大段唱功，就完全改成以老生來詮釋表現。所以，在這齣戲裡夏洛這個角色我用了三個不同行當來詮釋他，這樣子才能夠把複雜的人物個性表現出來。

另外，我覺得印象非常深刻的是，這個角色在作工方面的表現。柏伸導演覺得，傳統戲曲裡面有很多的技巧及表演非常出色，因此希望把傳統戲曲這些技藝都放到豫莎劇裡，他就想可不可以讓我耍翅。但因為夏洛是一個商人，翅需要有官職才可以佩戴，商人戴這種帽子就不太符合身分，我們也不要為了表演而表演。後來我想到，夏洛是個商人，在古代中國會打算盤，那怎麼樣把算盤運用在表演裡面？

因為一般的算盤很小，在舞台上因為空間大就看不太出來，要表演也不方便。我們就自己製作研發，做了一個將近三尺長的算盤，把它放大，這樣可以一邊玩算盤，也可以耍配合著身段。最後，因為我是學武旦，會耍鞭，我就想鞭和算盤可以結合在一起，我們耍鞭，一個單指可以凌空的旋轉起來，算盤就可以用耍鞭的方式，也把它運用在身段裡面。最後，還用一根手指頭把算盤轉起來，非常炫的，這個動作要是別人做，我也印象很深刻。我們在倫敦表演時，這個算盤就得到很多人的好彩頭，運用特技把它耍起來、丟起來，把它編成一個算盤的舞蹈，邊唱邊舞，把傳統和現代結合在一起。

▼對，這個算盤光製作就製作了很多個，因為要練習，一下就摔斷了。我到英國去表演的時候，帶了三個算盤，就怕不知道什麼時候摔斷了，馬上要演出就沒有道具，我還把它帶在身邊上飛機，就怕它被破壞掉。我們同仁還開玩笑，你就像街頭藝人，實在不行，當場就炫起表演，可以得來一些旅費，很好笑。最初的時候，算盤的顏色方面，中間是咖啡色，但我後來看到錄影，遠遠看，就只有一個框框，我覺得不太像算盤，後來就把中間那些槓桿，也都漆成金色，和外框是一樣的，這樣的話，在台下看起來就像是一個算盤了。重量上，一開始都是做很輕，又不結實、又不耐摔，一下就摔斷了，耍起來很飄。後來，我們把分量加重，就從實驗中得到經驗，加重了，反而好耍。

但是問題就出來了，練的時候沒有感覺，後來練了練了就變肌腱炎，整個發炎，到演出的時候我才發現，我的手都不能動。穿衣服、拿筷子都不能，我在演出的時候好緊張啊！因為是不知不覺中受傷。可是，到了真正上台以後就完全忘記了，就覺得很穩，有信心。上台演出時，我的算盤就沒有掉過，每次都好緊張，要上台前在後台都一直練，尤其是我們到英國與美國時因為天氣比較冷，手冰冷了就僵硬，就要在後台一直暖身、一直練，上台才會比較順手，所以每次都上台前好緊張。

還有，服裝很寬大，袖子很大，因為他是大食人，還戴了一枚大戒指，這些東西都變成障礙物。其實我是非常愛美，我這樣戴 bling bling 的，演男生還可以打扮得很美很不錯。

但是等到耍算盤時才發現，到處都是障礙，弄不好就卡到袖子裡面去，我們現在服裝設計都是等材實料，那些服裝都很重，耍的時候還要先注意到在什麼環節要把袖子撩起來，才不會妨礙算盤的表演。有時候要往後丟，也是要把袖子撩起，我就曾經在練習把戒指

卡進去。這些都是要經過設計、不斷練習，滿辛苦的。但是，我覺得表現出來的成果，確實讓大家非常驚豔。

◎ 在倫敦那場我也看到，也聽陳芳老師、彭老師聊過。倫敦那場的演出的確是很克難。當初演出有什麼趣聞嗎？聽說團長自己還要當檢場。

▼ 因為當初經費籌措比較困難，隊長他曾經想放棄過，我一直鼓勵他。尤其是莎士比亞雙年會，來自全世界的專家學者都在這個會場上，我們要能夠露個臉，雖然就短短的一個小時，我說那個是能讓世界看到我們，應該要排除萬難。他說經費太少，好像只有二、三十萬，我就想一個辦法，最先被犧牲掉的就是樂隊，我說我們就錄成卡拉，讓演員現場唱，這樣的話，演出人數可以減少很多。因為第二天還有一個台灣之夜，還有一些折子戲，除了豫莎劇，還要表現一些傳統的表演。我們想說演一個人就能勝任的劇碼，像是《天女散花》，可以對外國人展現我們傳統的藝術。像我，就演《唐伯虎點秋香》，也就只有兩個人，我在演出中現場揮毫，可以讓外國朋友欣賞傳統的字畫。

在表演方面，豫莎劇《約／束》就只演審判那段，團裡的箱館人員也必須上台演出，身兼數職，甚至於連我們的團長都要去檢場。在音樂上，因為是放錄音帶，唱腔走位都得配合音樂帶固定死，現場就帶了一個打鼓佬。他就像千手觀音一樣，一個人要操作鼓、梆子、大鑼、小鑼、鐃鑼。本來這個場面是要放在後台的，呂導就把他放在前台，讓觀眾看到他親自表演，就變成表演的一環。另外就是唱，因為錄音帶的拍子是固定的，我們就要把拍子記得很熟。原本我們很隨性的，我們該拉多長，有些屬於自由板的，樂隊配合，現在反過來變成演員要配合樂隊。

合演員，音樂跟著表演走，但是那個時候就不行，尤其特別難的是，我要殺安員外的時候，不是要拿刀去殺他嗎？這時我們有配樂，以琵琶增加氣氛，一般表演時，我們可以培養情緒，琵琶會看著我的動作，到我要往下砍的時候收住。但是現在是錄音，變成是我要去配合琵琶，眼神還要盯到安員外，還要做表情、做動作、算步伐、聽音樂，那是對我們最大的挑戰。但是，每一次我們都還可以抓到那個時間，所以現在回憶起來滿有趣味的。

## 西方劇場文化的差異

還有一個就是要算盤，在我們的訓練裡，你在要一定要聽到掌聲才能停止，不要說掌聲還沒起來你就完了、消失了、停了，人家還來不及鼓掌，所以一般的訓練就是觀眾有掌聲了我們才停止。但是國外的觀眾和我們台灣的觀眾欣賞不同，他們被訓練的方式是一幕一幕完了，才會鼓掌，中間不太會鼓掌，怕影響演員的情緒。

我在要算盤的時候，其實也很危險又怕掉，後來耍了半天，怎麼搞得都沒有掌聲。我想說怎麼沒掌聲，不能再戀棧了，萬一掌聲沒出來就掉了怎麼辦，我便趕快收住。後來第二天演出台灣之夜時，我們就請雷碧琦老師先跟觀眾介紹，戲曲表演在演出精彩處，就可以馬上鼓掌，跟西方劇場習慣不同。等到第二天演出，隨便一個他們覺得很精彩的，他們就鼓掌，像是《拾玉鐲》撢雞，這都是小動作應該是不會鼓掌，結果撢個雞他們也鼓掌。

◎ 因為那個戲碼在倫敦不太常見。

▼ 所以也是滿有趣的經驗。

◎ 像是第一天您出場時，觀眾鼓掌也不多，因為不知道該鼓掌。

▼ 通常我一出場時，觀眾都會給我碰頭彩，好像說歡迎這個演員，但外國人不懂這個。其實
我們心裡面也會受到一些影響，會覺得，會不會觀眾不喜歡我們、我們的表演，或者是
不贊同我們的方式，會稍微影響到一些演員。但我們從小的訓練是，不管觀眾欣不欣賞，
哪怕台下只有一個觀眾，你要盡心盡力地表演出來，我們已經受到這種訓練了，但是多
多少少心裡面會有一點疙瘩。當然，如果說台下觀眾反應非常熱烈，我們就會更有勁，
表演得更精彩、更有信心，台上台下有這些共鳴，會把全部的本領都使出來。

◎ 我們就從這裡聊聊《量·度》好了。《量·度》演出時，剛好也是碰到二〇一二年開莎士比亞研討會的
時候。當時有一群國外的學者來，後來您有跟他們交換心得嗎？

▼ 對，第二天早上，我們還到台大和他們分享。這齣戲，因為是第二部豫莎劇，心理上
的調適也比較好一些。這次我就是演兩個角色，就是原本的角色再串一個角色，我飾
演南平王，然後再反串一個道士，有一個雙面人的表演。南平王要有南平王的樣子，非
常端莊的，到了道士，就會有比較稍微俏皮一些的表演。兩個不同的角色，
演起來也是滿過癮的，當然沒有像夏洛跨距這麼大。《量·度》還有一個比較特別的，
導演把樂隊做了很大的調整。
我們這次跟管弦樂合作，有中西樂合併，其實導演本來想把所有的樂團放在我們的後

頭，後來可能又因為編制太大，樂團太大坐不下，就把我們傳統的樂團放在舞台上面。

西樂、管弦樂就放在樂池裡，但因為距離太遙遠，因為我們後面是傳統的樂曲，前面在樂池底下是管弦樂，就出現了音差的問題；有時後面出來了前面還沒出來，就不曉得要聽後面還是前面的，我們的聲音傳出去，他們前後的接收也是有問題。我們就只有練，要去適應，到最後真的也就戰勝了。舞台上只要練，盡心苦力去做，最後一定會達成，觀眾後來，也沒有感受到什麼不一樣。而且，我們的樂團他們也覺得，平常在底下不用他拉時就可以鬆懈一下，但是在台上一舉一動觀眾都會看到，所以每個人表演完，我們在念白說話時，他們也要很端莊地坐在那裡，非常辛苦，但是在視覺上是很特別的感覺。

第二天一早參加論壇，我們一大早便到會場，所以他們覺得非常辛苦。我就說，我們的戲前一天看到我是男生，結果今天變成一個女性，覺得也是滿奇怪的。我就說，我們的戲曲就可以這樣，整個裝扮都可以這樣，也覺得滿開心的可以騙過他們，我的表演可以說服他們，我是一個男性。這是演《量·度》一些比較突出的印象。

◎《天問》即將要開排，那您對它的想法是什麼？

▼ 本來陳芳老師、彭老師他們覺得，看我這麼多表演，希望我能挑戰李爾王，因為李爾王也是很多演員希望能夠挑戰的角色。柏伸說，前兩齣都是女扮男裝，都是反串生角，等到下次跟我合作時一定讓我演女性角色。他說演女李爾，這樣更有挑戰性，整個把性別翻轉，我就滿有興趣的。

我覺得我最喜歡，也最敬佩呂導就在這邊，因為他很尊重我們傳統與美好的東西，好的

技巧、好的表演，他都希望放到新的戲曲裡面。我想了半天，我之前演過《擂鼓戰金山》，就與柏伸討論，把現場擊鼓的場面放到李爾裡面。另外，就是裡面的親情，後來被女兒反叛，還有一些很瘋狂的內心戲，我也要慢慢了解，怎麼樣能夠詮釋更好，來接受挑戰。

## 與呂柏伸的磨合

◎ 你們第一次合作是《劉姥姥》，您講到她是個不太美的角色，可是很精彩。那要不要聊聊你們的第一次合作經驗，因為那也是柏伸第一次導傳統戲曲。那是個什麼樣的經驗？

▼ 當然是非常非常特別。柏伸導演是導一般舞台劇，我們知道他非常專精莎劇，豫劇對他來說應該是很陌生。他之前也看過我們幾齣戲，我之前也看過他導的戲，我覺得他有很多想法，希望能夠借助他的專長，放到傳統戲曲裡面。頭一次合作，他非常尊重我們，有的時候他就是對唱比較不能掌握，這些方面我們有和他做些溝通。傳統戲曲的排練方式，他還不太能夠習慣，像我們在演出之前，我們都先走走排，啞排，就是光說，才慢慢到吊唱。

唱在戲曲裡面比重非常重，在排練的時候，大家只是用嘴巴念著唱。我們真正在響排時有音樂，排音樂，這些走位等到真正有音樂加進來，就有時間差了。我們真正在響排時有音樂，排練時間也不能拉得太長，這樣會太傷害我們嗓音，因為每一次排都用這麼大的音量的話，對我們的聲音是很消耗的。還有很多艱難的表演動作，在平常我們也是不走出來。像是暈倒氣死，整個倒在地的動作，我們叫這硬殭屍，這個是很累的，每次都要摔在地板上，所以我們在排練的時候就不走出來。但是導演不知道，他只知道你要倒了，但是什麼樣

的倒法他也不知道，所以他就說：「你能不能在排練時倒一次給我看看，我才知道你們是怎麼樣的動作。」後來我們就走一個給他看，他就知道這樣太傷體力，所以我們在平常排練都不走。我們在講座上才知道柏伸的感想：一開始，他是很擔心，因為他沒有看到我們真正演出是什麼樣貌。等到真正演出他才知道，我們原來可以表現到他想要的程度，所以這也是我們在第一次排練時會有一些磨合，等到真正演出他才能夠放心。後來排到《約／束》的時候，他就不緊張了，因為他知道真正面對觀眾時我們的表現會是什麼樣貌，會把實力表現出來，反而是我們緊張了。

◎ 你們為什麼會緊張？

▼ 我們傳統戲曲的文本是完全不同的，說話語氣、用詞都不一樣，我們是比較緊張這些。怎麼樣用新的詞句套用在傳統戲曲當中，可以用怎麼樣的身段、腔調。但莎劇說話的口氣和傳統戲不一樣，我們一個是怕自己演不來，無法詮釋；一個是怕觀眾無法接受，因為看傳統戲曲的他們，會不知道我們在演什麼。但後來我們正式演出以後，觀眾是接受的，才慢慢地消除這些疑惑。

◎ 豫劇已經是相對很自由的劇種，像算盤是您自行研發出來的，自由度、可以發揮的空間比較大，所以好像可以不斷創新。

▼ 其實我們一般傳統豫劇的表演，也不會像京劇要求那麼嚴謹。京劇演員走幾步路都要規定的，甚至像是小朋友也一樣。像《三娘教子》這齣戲，小孩出來都還是規規矩矩的；

滴眼淚也擠不出來。」

但是豫劇不會，比較接近生活，演小朋友，我們就讓他蹦蹦跳跳的，小孩哪有這樣規規

矩矩地走路，像這些在豫劇傳統裡面，就已經非常自由了。在表演方面，尤其是表情方面，

像我們哭，就真的要掉出眼淚來，我覺得豫劇最困難的也就是這點，老師要求你要真哭，

悲傷時你如果沒有掉出眼淚來，下了戲，等觀眾走，到了後台就要把你眼淚打出來，因

為哭不出來就要挨打啊！所以我那時候最怕唱苦戲，一聽說要演苦戲，我早上就不敢笑

了，就要開始培養情緒，到晚上才哭得出來。我也嘗到欲哭無淚的痛楚，眼睛瞪得大大的，

想著我要哭，但一滴眼淚也擠不出來。後來我用過很多方式，還點白花油，結果一上台

還沒該哭就辣得眼淚巴巴地流。最難就在你一定要在該哭時才掉淚。

後來老師也訓練我們，你要把自己的情緒融入到人物裡面，必須要先感動自己，才能感

動觀眾。這就是舞台劇、傳統戲曲的魅力所在。現在不會像以前這麼排斥悲劇，但是我覺

得因為我個性還算是樂天派，所以不喜歡演苦戲，因為你演完了心情還是糾結在一起。

## ◎ 那李爾王很苦呢！

▼ 所以啊，我就不太喜歡演悲劇。因為你情緒一到，要激發在那裡，整個感情很吃力，

感覺你是要用生命去拚、去感受，激發情緒才能出得來。像吶喊也很傷神、費力，其實

我現在唯一怕的就是體力。戲曲就是這樣，年輕時你有體力，嗓音非常好，但是你可能

體驗不到情緒、角色，可能鑽不到人物裡面去。但是年紀大了，你可以詮釋人物的心情、

了解他的一切，就怕你的聲音、體力會負荷不了。我現在唯一怕的就是這個，但盡力而

為啦！希望能夠讓觀眾認同、感受到我的用心，也希望自己能夠把角色詮釋得更好。

［我也嘗到欲哭無淚的痛楚，眼睛瞪得大大的，想著我要哭，但一

## 訪談後記

王海玲老師領銜主演的《李爾王》，在訪談結束後與本書出版之間，已順利落幕。在「世界一舞台」展覽期間，王海玲老師曾與呂柏伸導演、彭鏡禧老師、陳芳老師，一起於齊東詩社舉辦關於《李爾王》的座談。海玲老師細細述說排戲過程時，對於練習期間所受的皮肉之痛，僅是輕輕帶過，令人對於她的專業與敬業相當懾服。

訪談時，海玲老師直說她愛美，喜歡扮相漂亮的角色，因此對於反串男性角色，還是有點不滿足。或許在三部豫莎劇裡，她所扮演的角色都沒有達到這樣的標準，但《約／束》的服裝設計林恆正、《量‧度》與《天問》的服裝設計李育昇，都為海玲老師打造出獨一無二的行頭。其中，林恆正老師更以《約／束》入圍「世紀之交的服裝設計——二〇一五國際服裝設計展」。也許海玲老師因為不能演出女角感到可惜，但觀眾如我，倒是覺得請她飾演男角，更能激發出服裝設計為她創作出服裝佳作！

## 莎翁怎麼說

邠赫拉：

（唱）片瓦覆頂避風寒，

何須藻井飾玉環？

粗衣大布裹身暖

何需雲錦繡斑斕？

縱然是乞丐落魄卑田院，

隨身也有幾件破衣衫。

倘若伊孑然一身無餘物，

且問人間──何處覓清歡？

——《天問》，第四場，彭鏡禧、陳芳改編自《李爾王》
第二幕第二景

李爾王不滿大女兒對他的待遇，相信二女兒必定更愛他，
氣沖沖地離開大女兒家。沒想到兩位女兒卻在葛羅斯特
伯爵家中會合，聯手要求父親放棄他的百名侍衛及排場。

# 讓將要滅絕
的精緻藝術
活過來

國家文藝獎得主，當代傳奇劇場藝術總監。自
一九八六年創立劇團以來，便致力推廣京劇，融合東
西方劇場藝術，改編西方經典。如《慾望城國》、《王
子復仇記》、《暴風雨》、《李爾在此》、《仲夏夜
之夢》等莎劇改編，以及《樓蘭女》、《奧瑞斯提亞》、
《等待果陀》、《蛻變》等西方經典改作。同時亦立
足於京劇傳統，推出如嘻哈京劇《兄妹串戲》，與張
大春和周華健創作的搖滾京劇《水滸108》系列製作。
當代傳奇劇場的作品巡演世界、享譽國際，曾赴英國
國家劇院、愛丁堡國際藝術節、香港藝術節、林肯中
心藝術節等演出。吳興國於二○一一年獲法蘭西藝術
與文學勳章騎士勳位。吳興國亦跨足電影演出，以《誘
僧》得到一九九四年香港電影金像獎最佳新演員。

訪談時間／二○一五年七月二十七日　　校閱整理／吳旭崧

◎ **當初您以《慾望城國》當作當代傳奇劇場創團作品，引起了各方注目。請問這麼改編的原因是什麼？**

▼ 有太多複雜的原因。一個是傳統京劇在台灣的觀眾越來越少，我們的上一代到後期有點走不下去了；一個是我們正好是接班的新生代，責任變成我們來扛了，「京劇怎麼延伸下去？」變成了我們的課題。假如沒有觀眾，國家放棄國家的劇團，實際上就非常難繼續。這麼好的一個劇種，在快速變化的時代裡面，如果生存不下去是非常可惜的，我們看到台灣不管歌仔戲、客家戲，甚至河南戲，都大量地在京劇裡面吸收養分。

我學到京劇的核心價值來自於武生、老生。可能從前社會的型態都是男人的社會，寫的悲歡離合大部分都跟男人有關係，而且是入了社會的青壯年這個世代，很多故事，非常感人的故事通常都是老生來演。所以老生的戲特別豐富，他的文辭、劇本、聲腔、身段、走位、空間肢體，讓這個劇種走了兩百年，但就開始沒落了。當沒有觀眾的時候，我們就希望可以借助什麼讓劇種延續下去。

當時因為我讀文化大學，接觸到莎士比亞，我覺得莎士比亞有全世界最廣的觀眾，劇本很豐富，又家喻戶曉，談的層次又非常多、廣；政治、生活、愛情、悲歡離合等，種種都涵括。為了快速地讓更多人知道京劇本身的內容、表演藝術的價值，我就想，是不是可以跟莎士比亞結合？它們真的是門當戶對，因為四百年前的形式也不是像現在科技國古代的舞台是露天突出來，大家站著看，你不覺得莎士比亞劇場也是這樣嗎？雖然外舞台，全部都是用詩的方式、用空的舞台，這樣好履行。從《清明上河圖》看起來，中本也是包廂可以坐在那邊看，也是三面舞台，基本上也是兩根柱子，圍也是包廂可以坐在那邊看，也是三面舞台，基本上也是兩根柱子，上面全部都空的。所以當時的莎劇也是想辦法用簡單的道具、桌子、床、椅子就代表不

同的場景。正在打鬥時也是空的，儀式性的也是敲鑼打鼓，慢慢地滿場跑。所以我覺得，我們和他們早期的傳統都希望方便，空的空間就讓時間轉換可以快速。現在用的布景，轉換時空從戶外到室內會想到用大幕、畫，一個一個像拉洋片一樣就換；室內、室外、皇宮、酒店快速地換，但基本概念還是空的，還是一張紙、一塊布。其實莎士比亞雖然不叫出將、入相，他也有幾個門和京劇一樣，形式真的是像極了。角色也會報家門，也是多場次、快速地時空轉換，角色也可以游離出來跟觀眾做一些交流。戲曲表現上比較豐富，唱念做打，是綜合性的表演，演出手法就可以更多，可以用唱的方式表演，用念的方式，也可以用舞蹈、特技。站在這個角度上，我那時候就覺得，如果我和西方的莎士比亞表演不一樣，我不是用話劇形式，而是用多元的唱念做打來呈現，會如何？

那時候只是為了京劇傳統的東西很漂亮、豐富、很美，表演性很強，那可不可以藉著莎士比亞在世界上的知名度，我們把自己的劇種，做一個交流和融入，同時走到世界上來，而且可以讓傳統戲曲有另外一個空間可以呈現？對我自己來講有個好處，莎士比亞已經很有名、很健全、很嚴謹了，那我們可不可以藉著他劇本的嚴謹，把唱念做打放進去，重新詮釋他？既然莎士比亞處理舞台表演的形式和我們很接近，除了是用話劇以外，那我們可不可以豐富他？這個唱念做打要放進去的時候，就牽扯到，放在英國的生活背景是轉不過去，那我們是不是可以轉到我們的歷史去呢？如果要把唱念做打的形式放進去，所以那時候就把背景改到東周列國。當然，當你決定去做，你就會全心投入，所以就會想辦法改變。因為莎劇的情節不同，衝擊性更大，所以我們就會藉著這個機會，把傳統形式做了一點點改變。

因為我們是演員劇場，靠的是演員傳達音樂和肢體、聲音，劇本寫得再好，但是演員得不好就是撐倒，就撐不起來⋯梅蘭芳只要上去就是最好的，他們只看梅蘭芳，手一出來、眼神一出來，氣質、聲音一出來就滿足了。你說這個劇本是齊如山、羅癭公寫的，換一個人來演就沒有人看了。知道了我們的長處之後，我們改編莎士比亞的戲劇到全世界演出，觀眾就可以透過莎士比亞理解你的表演藝術，因為莎士比亞他們懂，因為故事沒動，從故事情節可以了解，這裡是獨白，他唱起來了，為什麼唱？而且唱起來好像還更過癮。

## 西方與華人文化的悲劇

◎ 當代傳奇做過的莎劇裡，悲劇偏多，為什麼呢？

▼ 莎士比亞寫三十多個戲，我比較喜歡悲劇，因為我在傳統京劇裡面學老生，都是唱悲劇的。從前中國文人要科考，但不管讀書也好、經商也好，或者做官也好，一步一步上去總是辛苦。所以前面大部分都是悲劇，等到後來高中了，或者經過一番掙扎回到家了，就能得到安慰。我也覺得，在現在這個苦難的男人的社會，讓我看到我要從莎士比亞的悲劇去挑選。我覺得他的悲劇可以表現很多聲腔、身段，但是與華人文化的悲劇也有些不同。

這些大悲劇，我覺得最悲的是，莎士比亞把悲劇還原到人類衝突而有的廝殺，不論結果，都是非常可怕的：你不是跟外來人打仗，而是跟自己人。妒忌來妒忌去，猜忌來猜忌去，自己人把自己人不是毒死就是殺死，可怕到極點，是一種沒有辦法解救的悲法。

希臘悲劇還比較史詩一點、浪漫一點，因為是人類無法抗拒、毀滅性的、抵擋不過去的

災難，我們因此會警惕自己。莎士比亞更狠，人與人之間的衝突，要怎麼警惕自己？所以，我覺得我們歷史處理人性的習慣性，比較是儒家的厚道，即使是悲傷的我們也把它圓滿。但我們現代人真的是這樣嗎？你看看現在殺人事件，分屍、灌水泥等等，瘋了。與其是這樣，我們在解釋悲劇的時候，我們看看莎士比亞，我們可不可以看看莎士比亞有哪些東西是京劇不敢碰的，那我們可以去碰一碰？

◎《慾望城國》推出時，大家看好這個作品嗎？

▼我想，看好的是，一群學傳統戲曲的年輕人勇敢地去跟莎士比亞的鉅著去銜接、合作，讓這個即將要滅絕的精緻藝術又能活過來。

◎那怎麼讓京劇的多元化展現莎士比亞故事，或是莎士比亞故事展現京劇？

▼我其實並不想當一個莎士比亞的詮釋者，不是一步一步地當莎士比亞劇團、演它的劇作。只是說，哪個莎士比亞的劇刺激到我，我就用戲曲的唱念做打找一種形式，可能用傳統戲曲裡還沒有嘗試過的來試試。大觀念還是空的概念。舉《李爾在此》做為例子吧。我覺得國外很多獨腳戲，一個人的戲，演一個晚上，而且還滿完整的，我們好像沒有，就折子戲，像是林沖《夜奔》，一個人演完二十五分鐘，之後呢？這個晚上還有什麼？

◎換別的折子戲。

▼對啊，那你說這是不是獨腳戲？這是講這個人的一小折而已，我覺得概念上很不一樣。

獨腳戲大部分因為是一個人演，不管你演很多角色，還是你只演一個角色，你怎麼樣把你自己放進去？所以改編《李爾王》，一方面是考驗自己，我可不可以像西方人一樣，一個晚上演一個完整的故事，用一個人來演；另外一方面，我用我一貫的手法，唱念做打都放進來，我為了這裡面不同的角色，我就要放進很多的行當。甚至也把生旦淨丑都放進去了，旦裡面有青衣、刀馬旦、潑辣旦，生裡面又有小生、武生、老生。

另外，就算是李爾這個角色，也有在皇宮裡面、被放逐、關到監牢各種場景，那你要穿什麼？假設還要演這麼多角色，換衣服怎麼換？很現實啊，於是就沒有辦法按照原來劇情結構演下去，只好跳著。這麼一跳之後，一方面變得很現代劇場，一方面是我也藉著這個來表現我自己。因為一個、一個換衣服很特別，可以在場上換，也可以在後台換，一點、一點地解決與突破，表演也在考驗我怎麼完成。最後，我覺得為什麼演這個戲，為什麼被感動，我可以把我的感覺放進去，但把感覺放進去時，是不是可以不破壞這個戲劇？因為它還是在講兩個老人不會面對親情的悲傷和憤怒，那我是不是可以把自己對於這兩個人的悲傷、憤怒放進去，而且也把我自己的憤怒放進去？慢慢地，吳興國也把自己放進去了，但是好像沒有什麼痕跡，不要把劇情、裡面真正的內涵、感動破壞掉。

本來我站在男性角度上，想演男的就好，但李爾王真正的衝突是和三個女兒，倒不是其他公爵、法蘭西王子。所以你不演這三個女兒，好像對比不出來，只好自己去嘗試，才發現我可以這樣去演，反正是我演弄臣去串演，反諷那些貴族、在上位的人。

傳統京劇每個戲都有自己的特質跟特色，有的戲是以唱功為主；有的戲是以作功為主；

有的就是講話、話白比較多；有的是身段比較多。另外有一種是要特別的技巧，像《擊

鼓罵曹》是靠擊鼓去罵曹操，你不會鼓你怎麼演？我們在詮釋西方戲劇時可不可以這樣？

我當然可以像傳統這樣，找到我傳統的形式，把莎士比亞悲劇的每個角色轉成傳統時，

我都叫他上去打影子、念詩句、報家門，但我幹嘛要看這個？不是本來你的劇種就這樣

嗎？還換成了中國的歷史背景，那你這樣有什麼意義？碰撞以後，我們自己也會改變，

自己也會創造一種新的形式出來。我們在這個當下社會是多元的、跨領域的、甚至是無

界限的，你用你這套邏輯，設計一套邏輯、遊戲方式就按照這個，但這個方式一定要跟

人家有點不一樣，那就非常漂亮。我覺得沒有什麼失敗、成功的問題，做失敗也是成功。

我的老師告訴我們，你不應該討好觀眾，真正好的演員、好的作品，其實是看完之後

讓你去回憶的時候佩服，這個人好棒。傳統戲曲看到表演好就會當下叫好，演員因為覺

得受了鼓勵要表演得更好，那可能就表演過頭了。我們說這是灑狗血、跟劇情沒關係了，

就為了叫好而叫好；甩鬍子、吹鬍子瞪眼、耍水袖，還是要恰當。

這些都讓我在轉換莎劇的時候，不斷地想要怎麼把自己好的東西放到一個恰當的位置；

碰到了問題，不斷地想那我怎麼去創造新的感覺。這新的感覺還要跟舊的東西能夠銜接，

不但銜接完了，因為換到中國的背景，我用我這套形式唱念做打演時，西方觀眾已經知

道故事了，他對這個故事原本就很熟了，只是因為你表演形式不同，那他們在看這個新

的表演形式時，我能不能給他們帶來原來故事裡的感動呢？如果不能，我就沒有達到詮

釋這個劇本的目的，乾脆做改編，因為改編完全可以不一樣。

我開始接觸莎劇是在大學的時候，他在二十年左右的時間完成這麼多東西，我覺得非常不容易。甚至他自己還是個演員，在舞台上處理人生百態手到擒來，展現的多面性、人類的衝突性令人嘆為觀止，因此莎劇有很多地方值得我們學習。我努力想要詮釋劇本的時候，我把我自己的生命性丟進去，希望能夠感動觀眾。

◎ 那為什麼接下來想做《仲夏夜之夢》？

▼ 因為這是慶祝當代三十周年。我覺得我們應該做個喜劇，一個是自己來嘗試一下莎士比亞喜劇怎麼樣來玩，二來是我們三十周年走過不容易，我們盡做悲傷的東西，雖然感動了自己也感動了觀眾。但做個喜劇會有慶祝的感覺，正好這個戲也是莎士比亞為了一個公爵的婚禮做的，也是愉快的作品。我總覺得這個戲很可愛，這裡面也有一種諷刺性，講男人跟女人的愛情的戰爭。

◎ 當代傳奇劇場有很多的國外巡演經驗，能請您分享巡迴的經驗以及觀眾的反應嗎？

▼ 《慾望城國》第一次出國就是一九九○年去英國的皇家國家劇院，是透過新象許博允牽線，同時被推薦的還有日本蜷川劇團的莎士比亞。推薦給當時的製作人霍特女士（Thelma Holt），同時被推薦的還有日本蜷川劇團的莎士比亞。我覺得他們可能因為對梅蘭芳的嚮往，所以很好奇怎麼用傳統的京劇來演莎士比亞。

國家劇院裡面大部分觀眾都是職業觀眾，看完以後一些學者專家到後台，直接地稱讚我們，原來京劇的表演形式可以這麼多。他們覺得我們的馬克白在舞台上幾乎是比奧林匹克十項運動選手還要強，因為除了唱，還可以從那個高台穿那麼厚的厚底倒翻下來被

亂箭射，哪怕劇本沒有演全，我們花很多空間去呈現表演藝術被看到了，也被我們感動。

因為《馬克白》劇本基本的張力，就是慾望、野心、衝動，我們用肢體跟聲音、能量去呈現。實際上我從來不覺得我第一個戲做得有多好，但是我每次都告訴我的團員，我們不是把這個戲做到多棒多棒，而是我們用一群人，每個人都像馬克白、馬克白夫人內心的能量跟衝動，很巧妙地完成莎士比亞寫一個年輕人的慾望野心。

我們首演在台北，林懷民老師就寫一篇文章叫〈小兵立大功〉。假如你看原來的劇本，你不會覺得小兵立大功，沒有打什麼戰爭啊，小兵立什麼大功？但看了，你就知道其實我把每一個小兵用到什麼樣的恐怖境地。問題是出在，這個創團作，是我們用第一個戲來決定京劇這個劇種，是不是可以走出去、是不是可以跟世界名著做結合、是不是可以把西方人真正認為最了不起的劇作家的其中一個劇本的感動演出來。那個衝動使我們受到這個壓力，我們一群人都在那個壓力裡面，也就等於你不只是看到吳興國在演馬克白、一個小兵都在演馬克白，那個女巫也就是馬克白夫人，其實他們本來也是一個鏡子的兩面，所以我們的爆炸力很強，把西方的觀眾給震到了。

我們在台北首演的時候，只要比較是西方表演藝術界的觀眾來看，都覺得這張力簡直大到不得了。我們跟李國修幾乎是同一年成立的劇團，他爸爸也是唱戲的，他第一次來看我的戲時，跑到後台來，他是性情中人，嘩啦嘩啦就掉眼淚，抓著我說，「興國，我老早就希望京劇界有一個人出來做這件事情！你們看這個時代，你們還站在那幹什麼？」當然我那個時候也年輕，所以我們正好也有一種慾望野心，看看我們年輕團隊在這個社會裡面可不可以做一點東西出來，就這樣的心情。後來《慾望城國》到很多地方去演的

時候，評語都非常熱烈。日本《讀賣新聞》說我們有震撼力、非常專業、戲劇性非常強，非常棒的一個團隊。我覺得這些都是對我一種鼓勵，因為日本老早就西化了，他們對莎士比亞比我們熟多了，而且觀念上面都非常西化，生活上面，講表演藝術更是這樣。

## 把莎士比亞救活了

對我來講，一齣一齣這樣演下去的時候，我覺得好像還有其他的東西沒有做，而且莎士比亞到底還是四百年前的東西。所以後來去找一點契訶夫、卡夫卡、貝克特，想辦法進到現代文學裡面，看看可不可以有新的火花。因為我總覺得傳統這一套肢體，唱念做打是因為多元化、多形式把它加在一起，但是它的肢體基本上還是為明代以前那個服裝的肢體去服務的，到了清朝也有京劇它沒有袖子，動作其實就比較沒味道。我們前面有這麼多的歷史故事講，那我們的身段就可以演很多很多的戲，去創造也可以突破。

我們在看西方快速地進步時，我們的東西已經很多元了，那我們是不是可以想辦法更去碰撞西方的多元呢？包括現代，我就覺得我們從莎士比亞開始，然後進入現代。我始終覺得莎士比亞有那麼多的劇本，我們沒有演那麼多，實際上我只是希望我看到莎劇這個戲，它是這種情境、內容，那我可不可以找一個新的形式、想法跟規則來玩，去找到更多的形式，因為現在劇場有太多太多的可能性。例如，《李爾在此》跑到倫敦去表演的時候，還在一個很小的劇場。

◎ 場地的確很小，我去看了那場。

▼ 真的喔。有一個媽媽，是位老太太，帶著她的兒子才大學、可能才高中生，長得高還背著一把吉他，坐在那邊看；而且也好奇一個台灣來的、東方來的，要怎麼演我們的《李爾王》。她說這個戲他們太熟了，從小就像她現在帶著她的兒子一樣，到劇場去看。結果從小看到她老了，形式還相同，都是按著劇本台詞演。看完我的演出以後，她抓著我的手跟我講：「你把莎士比亞救活了！」我聽了其實滿感動的，其實我們是想要救自己，也因為世界的影響，讓我們去做一個改變，沒想到感動了英國的老觀眾。

我總覺得我其實不是想要震撼他或改變自己，我完全是為了京劇。我覺得我太認識它、我知道它的珍貴，它的美、好、多元，它的綜合性。只不過是京劇的故事的時間性跟速度停留在一個農業時代，那可不可以換一個方法呢？去找一個現代故事，或找一個西方的或什麼，去改變一下，肯定還是很漂亮。因為專業的基礎已經在那邊，那只是看你膽子大不大而已。

現在中國大陸越來越開放了，肯定他們會看見這個東西，因為我已沒有主動去推，那他們市場其實也很亂，有時候還要劇團自己去賣票。免費的劇場你也不敢做，也不知道什麼樣的觀眾會來看，來的人搞不好還要罵你一通，說這叫台派京劇。我情願它不叫京劇，因為我演第一個戲，人家就問聶光炎老師說：聶老師你來評評看這個《慾望城國》到底是京劇還是舞台劇啊？他就說：你就用符號來看，每個表演的單位都是一個符號，如果是京劇角度了，那你應該不要用京劇角度來看。那我後百分之五十以上、一半以上他已經不是京劇了，那你後面就更多不是京劇角度了，《慾望城國》還比較京劇角度一點。

感動的，其實我們是想要救自己……]

我覺得我是真的喜歡京劇，但是因為從郭小莊的例子已經告訴我們，拿傳統來改編時，其實是會受到指責的。就很像我們覺得故宮宋代的瓷器不夠好，沒有什麼顏色、灰灰藍藍的，我們現在科技太進步，我把它砸碎，做一個比它更好的，那也不叫宋代了。我覺得那就是時空跟環境的溫度跟價值跟文學，你不用說你現在比他好。所以對傳統來看，不要說你去改良它，你就是你；它就是它；你就重新做一個，雖然用了那些元素，但已經是不一樣的了。我後來作品的元素還是有唱念做打，但不唱京劇，全部改成京味道，京白、上口字、切口音都沒了，慢慢自己創造很多的戲出來，只是這樣而已。我覺得還是那個靈活性，既然唱念做打合在一起去詮釋一個戲那麼不容易，那我們就要把握這個多元性去詮釋其他的。

所以也不要覺得沒有觀眾了，不是有觀眾就是這個戲好、劇種好。很多東西我覺得我們自己要很清楚，你就會盡量把這個帶給年輕人知道，建立他們的自信，其實現在環境還是這樣，我覺得還是要建立。現在是全世界每一個傳統都在走下坡，二○○六年我參加柏林國際藝術節，也是演《李爾在此》，我還特別跑到他們的歌劇院去參觀，他們談的話題也都是年輕人不進來看戲。

所以我覺得全世界傳統都要面臨現在的快速變化，但是擔心有什麼用呢？其實應該是想辦法把既有的藝術多元化、去結合其他藝術形式；你不能光羨慕別人，或者嫉妒現代，沒用，因為時代來了你擋不住。

◎ 謝謝吳老師，後面這段您說得好精彩。

［ 她抓著我的手跟我講：「你把莎士比亞救活了！」我聽了其實滿

# 訪談後記

二〇一五年七月初，當代傳奇重演《等待果陀》，由吳興國老師與盛鑑演出「啼啼」與「哭哭」，詮釋愛爾蘭劇作家貝克特筆下的知名角色；忙完《等待果陀》之後，就是「傳奇學堂」集訓時間，因此劇團忙著大大小小相關的事。雖然如此，劇團還是為訪問團隊騰出一段時間，我們在一個夏季的傍晚，到位於板橋的傳奇 435 排練室與吳老師進行訪談。我們除了訪談之外，也目睹了傳奇學堂年輕學員勤勉練習之景。

當代傳奇劇團於一九八六年創立後，同年十二月推出創團作《慾望城國》；林懷民老師以「舞台上好像冒著煙，台下的觀眾也熱血沸騰」，形容首演當日感受到的創作能量。《慾望城國》以及當代傳奇劇場第一次的出國巡演，就是到倫敦泰晤士河南岸的英國國家劇院，莎士比亞環球劇院舊址就在附近（當時新的劇院尚未重建）。《慾望城國》已經是當代跨文化劇場代表作品之一，排演、巡演、重演的經過，連同劇照、劇本與莎劇之對照，後來都收錄於《英雄不卸甲：出發！〈慾望城國〉的傳奇旅程》一書中，對於想多認識《慾望城國》的人而言，這本書無疑是必備的收藏。

雖然莎士比亞劇作，僅是當代傳奇歷年作品的一部分，但卻是最廣為人知的系列之一。近年來重演多次的《李爾在此》，吳興國老師一人分飾十角，因為只有一位演員，比較容易巡迴，也成了極受喜愛的作品。

二〇一六年，除了是莎士比亞逝世四百周年，也是當代創團三十年。準備書稿之時，當代傳奇劇場也正準備以《仲夏夜之夢》作為三十年的慶祝節目，於三月二十四日在國家戲劇院首演（二〇一六年台灣國際藝術節委託創作節目之一）。除了讓吳老師與魏海敏老師重聚於舞台上之外，劇本由張大春改編，並由年輕的京劇演員、舞者演出工匠與戀人。當代傳奇第一次挑戰莎翁喜劇的成果，令人好奇！

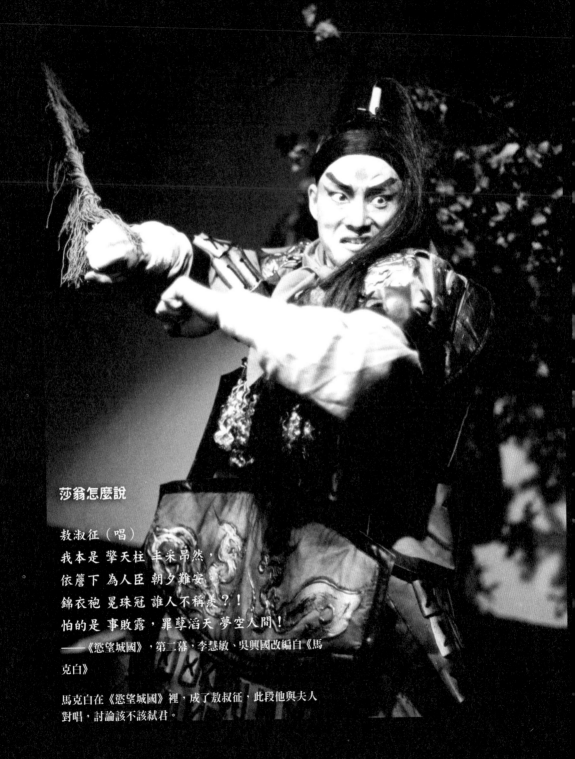

**莎翁怎麼說**

敖淑征（唱）
我本是 擎天柱 丰采昂然，
依簷下 為人臣 朝夕難安。
錦衣袍 冕珠冠 誰人不稱羨？！
怕的是 事敗露，罪孽滔天 夢空人間！
——《慾望城國》，第二幕，李慧敏、吳興國改編自《馬克白》

馬克白在《慾望城國》裡，成了敖叔征，此段他與夫人對唱，討論該不該弒君。

# 感情的事情
# 是我們
# 很大的功課

魏<br>海<br>敏

國家文藝獎得主，京劇梅派藝術傳人，國立國光劇團
頭牌青衣。代表劇目有《宇宙鋒》、《貴妃醉酒》、
《霸王別姬》、《穆桂英掛帥》等。常挑戰不同的演
出方式，如參與當代傳奇劇場的《慾望城國》、《王
子復仇記》、《樓蘭女》、《仲夏夜之夢》等作品，
也參與新編莎劇《豔后和她的小丑們》。國光劇團也
以她為主角，成功打造《王熙鳳大鬧寧國府》、《金
鎖記》、《孟小冬》等作品。魏海敏不怕挑戰自我，
也勇於嘗試不同的演出方式，曾主演白先勇小說改編
話劇《遊園驚夢》，並與美國劇場導演羅伯·威爾森
合作改編自吳爾芙作品的獨腳戲《歐蘭朵》。著有《女
伶：魏海敏的影像自述》、《骷顱與金鎖：魏海敏
的戲與人生》等書，討論其舞台成就。

訪談時間／二〇一五年七月四日　　校閱整理／林立雄

◎ 今天主要想請您聊聊，您曾經演出過的改編莎劇。當初如何開始與莎劇結緣？

▼ 我想演莎士比亞這些戲的過程，是滿傳奇的。當時我是台灣京劇界的新秀演員，吳興國比我大幾歲，是很好的文武老生，不過他在陸光，我在海光，分屬不同的劇團。那時候，他來邀請我和他一起合作，我想老生青衣是正合適的，我也答應了這件事。沒想到一年之後，他拿劇本來了，這個劇本竟然是莎士比亞的《馬克白》，他要把它變成京劇的《慾望城國》。當時我對於莎翁的戲劇了解一片空白，完全沒有涉獵。我只是覺得，我承諾了，就一定要做到。

我們排練的時候非常艱困，在一個很簡陋的環境，有許多的年輕人聚集在一起。八○年代左右的京劇界，有人還在演傳統戲，也有像吳興國這樣子，因為受到一些西方藝術的洗禮，而且他又跟林懷民老師到國外旅行演出，看到國外很多的表演藝術，受到啟發，所以他回來想做這個戲。我就因為義氣、承諾便答應了，當然也有很多人的幫忙。

但我沒有想到這個戲的女主角是個壞女人，這是演京劇的青衣不可想像的。青衣是一個尊崇三從四德傳統價值觀的女性，一下要演一個壞女性的角色，想當然排斥性是滿高的。比較傳統的觀念是，在戲劇舞台上是好人，就代表你私底下就是好人。那種關係幾乎是一種畫等號的關係，是一種很奇特的價值觀。演出之後，我自己看我們演出的錄像帶後，我覺得自己並沒有把角色揣摩得好，好像我心裡面已經演到了，但是看表演似乎是沒有做到。那時我也產生很大的糾結：我還要不要繼續去探討這個角色？還是我演完這個戲就算了？

當時，就有喜歡我的觀眾朋友，有很大的反應，說我不應該去演這個戲：因為不但不

是主角，戲分也不多，還是個壞女人，這些對戲迷來講，是很難接受的。後來我自己覺得，我既然是一個演員，就要演出一個好的角色，要把角色的真實面貌呈現出來，才算是一個好的演員；那是我對於在台上怎麼演一個角色人物很大的轉捩點。我開始變化了，然後我就重新研究這個角色。

當時林秀偉幫了我很多的忙，我們兩人都是女性，對於這個角色如何塑造，她會幫我觀察，我們就在每一次的表演、排練中，發想了很多不同的動作、表情、身段。我們當時把《馬克白》設定成東周列國時的戰爭故事，所以服裝也和傳統的京劇戲服不一樣；有一條長長的尾巴，沒有水袖，手是露在外面的；但因為有一個大的泡泡袖，後來我運用了很多這個地方，把它耍起來和身段相結合。馬克白夫人在這個戲裡面叫作敖叔征夫人，我塑造的角色，是一個貴族的女性，她嫁給了敖叔征。

表面上看起來，她的氣勢、氣質，以及貴族的氣息是非常充分的，只是她的內心，對於權力以及更奢華的生活充滿渴望。所以，在演出的當下有很多層次，可以慢慢顯露出她的城府、貪婪、好權的心，而她不是一開始就是這樣的女性。後來當我們到英國及各個不同的國家演出，我們一次一次地加重了角色內在個性、情緒的變化，後來發現能夠很得心應手地演好一個壞女人。我想，這就是說，演員有沒有心來做這樣的嘗試。

演了莎士比亞這個戲，給我很大的感受是，東西方的文化是截然不同的，最重要的就

是價值觀。在莎士比亞的《馬克白》裡，一個人要做一件壞事時，他會受到一些大罰，不管是上天給的，或是自己對自己的一種罰，在西方的戲劇當中，用一個鏡框式的方式，把他的好與壞演出來給你看。但京劇不一樣，他把主要的角色變成是善惡的化身，目的在教忠教孝，充滿忠孝節義、天地君臣民這樣的階級。可能因為古代中國人在看戲時，很多大概都是文盲，所以靠看戲得到做人處事的態度與價值觀。但在西洋的戲劇裡面，是以人為出發點，處理的是一個人要不要自省；當你做了壞事，不必別人對你懲罰，你自己會懲罰你自己。我覺得這是非常明顯的區別。

◎ 您說當時因為有不同的重演，因此對角色刻畫越來越得心應手，後來二十周年重演的時候，對這個角色有更深的感覺嗎？

▼ 我覺得那個時候我已經對這個角色非常熟悉了，但因為是為了二十周年重新排練，也有一些演員離開，一些文武場、音樂也有更換，所以好像都是從頭開始，要把這個戲重新再立起來一樣。並不是說，演過了之後就不需要了，反而更需要排，不管是還留在劇組裡的演員，或者已經更換的演員，都必須要重新認識角色。當時有 A、B 製，我跟吳興國是一組，另外是年輕的盛鑑和朱安麗。因為文武場的鑼鼓點特別做了設計，會突然很響，但當鑼鼓一停止時，你就會覺得那種停的、靜止的感覺更強烈，張力很強。

我自己在台上演的時候，覺得這個戲充滿神秘感。但，當我自己去看別人演這齣戲，我變成觀眾時，眼光卻不一樣。我也會去研究，他們演出會產生什麼樣的效果，所以我再演的時候，我會思考是不是能夠把角色處理得更好，我覺得有這樣的好處。所以二

○○八年演的時候，在各方面來講都比過去更成熟，也比過去更多，揣摩過不同的女性角色，再去演這個角色時，應該是更豐富的；在表演層面來講，也把京劇的唱念做打表現得更自然、不露痕跡。

◎ 我們剛剛在閒聊的時候，您說《慾望城國》受到黑澤明電影的影響很大，您可以和我們談談這部分嗎？

▼ 記得當初吳興國來找我要排這個戲的時候，也把其他國家演出《馬克白》一些錄像帶帶來了一起觀賞。那時候我覺得最受感動、啟發的就是黑澤明的《蜘蛛巢城》。那部戲還是黑白片，導得非常好，而且把背景變成日本歷史上某個時代的故事，和我們把《馬克白》變成東周列國時代有異曲同工之妙。我想，吳興國應該也受到黑澤明滿大的影響。我覺得在日本片裡面，男性和女性的角色，剛強和陰柔的對立特別顯著。我對這個夫人的感覺是，她怎麼這麼輕，像貓一樣的，特別有一種很躡手躡腳的感覺；雖然她看起來像貓一樣那麼輕、巧，但又充滿了很深的人性慾望，對於《蜘蛛巢城》男主角的影響力非常強。

所以當我在演這個角色，我慢慢研究她，我就賦予她不一樣的感覺。滿多的設計方向，朝向我們文化講的蛇蠍美人，就是把這個女人設計得非常美，她的權勢、貴族美，我都把她呈現得很優雅。但是當她想要去求更多權勢時，就變成潑婦的樣子，在這戲裡面，我就用不同的女性原型來塑造她。所以當初我們的宣傳詞，就說我們集青衣、花旦、潑辣旦等各種女性的表演之大成。不過現在想一想，為什麼傳統的京戲要分這麼多行當？最主要是因為過去的演員是男性，是乾旦；乾旦他們所謂唱功、武功、作功的差別非常大。但在女性身上，這個差別是比較小的，所以我們後來在演出各種不同女性角色時都

非常令人開心、興奮的事情。]

各有參考，各種的旦角行當的表演，都可以用在一個角色上。

◎ 我想觀眾也可以感受到各種旦角之間的不同。我覺得這樣的確可以展現這個角色不同的面向。

▼ 我想現代化的演員比較能接受，因為我們受到現今社會當中這麼多媒體的影響，其實女性角色的分野已經非常淡化了。我們已經充分了解女性是善變，可以有各種不同的面向，呈現在一個女子的身上。一個很柔弱的女子，說不定碰到某種狀況，就變得剛強了。女性確實是神秘的動物，所以要演出女性更多的面貌這件事，是非常令人開心、興奮的事情。

◎ 接下來您還演了《王子復仇記》，是另一個人倫悲劇，從莎士比亞《哈姆雷特》改編。您可以聊聊這部作品嗎？

▼ 《王子復仇記》是我們第二部戲，這戲還滿複雜的，人物角色都很複雜。我演了母后那個角色。在這齣戲裡，我覺得吳興國還是以一個傳統戲曲的方式來排演，有一些戲中戲的片段，在那場當中是比較特別的安排。我記得那時候父王的鬼魂是大花臉來飾演，與王子、加上我，三個人有一些連唱，用合唱的方式。這個在京劇唱腔中比較少見，當時請到了北京一位名作曲家來幫我們編腔。

想像自己是河流、樹木、石頭

◎ 母后的角色應該也滿難演的，因為她也不是一個所謂的好女人。原來丈夫死了她必須守貞一陣子，但她

［女性確實是神秘的動物，所以要演出女性更多的面貌這件事，是

立刻結婚了，兒子因此對她無法諒解。其實我非常想要跳脫莎士比亞，想要聊聊您同時期的另外一個作品，我自己很喜歡的《樓蘭女》。這個女性更是壞角色。

▼ 在現今的社會當中，很多的劇種都希望演這個戲，因為它太具爆發力了，戲劇性也非常強烈。我演這個戲的時候，其實已經是準備好的。我們演《慾望城國》後，我又演過《王子復仇記》，秀偉於是就拿了《米蒂亞》（Medea）的翻譯本，問我有沒有勇氣演；當時我還沒準備好。一直到一九九二年，我覺得自己準備好了，好像已經可以接受這樣一個比較血腥的劇本，這個角色又充滿了變化，很具挑戰性，當時我就願意演出。

我們排練時就請了五個導演：林秀偉、李永豐、羅北安、吳興國、李小平，我也吸收了滿多西方表演藝術的訓練方式。比如說，我跟吳興國兩個人要四目對望、五指交纏，我們兩個雖然是陌生人，但是在戲裡面演夫妻的時候，就用這種方式讓我們先了解彼此、感受彼此，這是一種西方教導的方式。

林秀偉有時候也會把我關在一個房子裡面，讓我自己一個人想像我是河流、樹木；我記得剛開始時會痛哭失聲，很奇怪的感覺：當你面對自己的時候，會產生的一種改變，好像放下了很多的面具，開始去朝自己更深刻的內在找尋。想像自己是河流、樹木、石頭，和身體來做結合，我覺得滿棒的。也因為這樣的訓練，當我演《樓蘭女》的時候，她的改變是這麼大，已經完全沒有任何京劇的元素在裡面了，變成一個現代舞台劇。雖然是許伯瑜先生提供的音樂，這個舞台劇裡的唱段都是由我們自己來創造，所以我們就一個字、一個字地去讓它與音樂來相配合。在《樓蘭女》演出的當下，我覺得自己好像脫胎換骨，跳脫了京劇的表演。

◎《米蒂亞》光是二○一四年，在英國就有兩個受到很好評價的製作，是兩個還滿優秀的西方劇場演員演女主角。因此我覺得，這個劇本在二十一世紀還是滿能引起共鳴，尤其女性不是依附男性，她想要掌控自己命運的感覺是很強烈的。至於她很不合理殺了兒子這件事情，還是需要詮釋，但是那兩個演員的演出，可以讓我們多多少少體諒她的舉動。

▼ 我提提我自己的想法。我記得我們剛開始演這部戲的時候，會覺得這樣一個劇情對觀眾很難交代，因為傳統的京劇教忠教孝，這樣一部戲卻是血腥的、有關人命的。我記得第一次演出後，毀譽參半，當時也引起很大的爭議。但是後來我們過了十年再演出時，我們又看到報紙上面，登了類似這樣的案件，就是兒子把母親殺死、兒子把父親殺死、父親把兒子殺死等等的人倫悲劇；其實這部戲講的就是「人倫悲劇」這件事情。

我當時有很大的頓悟，我覺得感情的事情，其實是要非常小心地經營。你千萬不要覺得當你不再愛對方的時候，對方就不再愛你，你就可以把他丟棄。你愛一個人、不愛一個人，你要拿捏得很好、處理得很好，你不能把它當作丟棄品，不可以這樣的。

所以那時候演《樓蘭女》，我就覺得，我們在這個時代演這個戲，有很大的部分是在療癒很多人的內心，因為感情的事情是我們人類很大的功課，非常需要很多方法，讓自己在感情這個部分有一些認知。也就是說，感情其實是業力造成的，你和誰好、你和誰不好，今天碰到一個人，過了兩天你們又分開了。這種感情比比皆是，深的、淺的，這些都屬於感情的種類；米蒂亞在那天所發生的事情，應該是她這輩子當中最難決定的事情。到最後要殺小孩時，我覺得是有伏筆的，因為她是一個有法術的人，我相信她的孩子不會那麼容易就死掉了。

但她當時做了這個決定，最主要的原因在於，她要讓傑森看清楚，你傷害我、不要我、不愛我，我心裡的痛，就像你今天看到我把你的兩個小孩殺死，與你的痛是相同的。

我覺得這真是一種教育，她在教育他，因為米蒂亞本身的背景、身分，她絕對是凌駕在傑森之上的。但是傑森卻把她當作一個普通人，而且覺得說，你這麼愛我，我要幹嘛就幹嘛，錯估了感情。後來樓蘭女做了這些事情，以傷害自己的小孩來告訴傑森，我想是有玄機的，只是她表面上做了一個讓他哀慟欲絕的事情。

這是我的感受。我覺得樓蘭女感情的真切，以及她對於她愛的人非常完整的奉獻，我們有很多愛情悲劇都是這樣產生的，所以我們究竟要把愛情當作一個需要全心的投入呢？還是只需要把愛情當作我們的一小部分？我想還是要把自己建設好，懂得愛自己、不會那麼愛別人的時候，就不會發生這樣的悲劇。

▼ 在我們的演出中，改變就更大了。因為傳統的京劇講的還是一個比較傳統的觀念，但這個戲確實需要超越古老觀念之上的表演心態。

◎ 我覺得要看這個悲劇，的確需要比較強大的心臟。

## 豔后與馬克白夫人

◎ 其實這真是因為這個劇本跟我們很有關係。昨天訪問雷碧琦老師時，她說，我們必須要問莎士比亞作品與我們有什麼關係，當我們覺得和莎士比亞有關係的時候，我們才能夠把他的作品詮釋得好。當代的這些

改編，不論是不是莎士比亞，其實是提供讓我們覺得西方古典戲劇跟我們有關的方式。

▼ 對。莎士比亞在戲劇當中所闡釋的人生大議題，在我們改編的劇本上來講，似乎沒有那麼著重。那時候我們都還很年輕，都沒有更深地去了解莎士比亞到底要說些什麼，雖然他很值得人研究。記得我們第一次去英國的皇家劇場演出，我們進去先去彩排，進劇場之後，那些工作人員看到我們，好像一副不那麼愛搭理的樣子，我們跟他要什麼東西，他也沒有回答得很爽快。結果等我們一開始排練，他們對我們的態度馬上一百八十度轉變，要什麼有什麼，對我們很詫異，就覺得來的這群小孩把莎士比亞演成另一個樣貌？而且在台上翻翻打打的，很熱鬧，他們從來沒看過這種改編的莎士比亞。所以我覺得這就是東西文化不同的地方，也讓他們見識見識。

◎ 我覺得《慾望城國》是打開西方觀眾對莎士比亞的想像的重要作品之一。

▼ 我記得那個時候，報紙上對我們這個戲不是一面倒的好評，但劇評非常多，這是很難得的狀況。有些劇評給了我一個很美的封號：「最美的馬克白夫人」（笑），我就記得這句。

◎ 最美的女人就不能不提到埃及豔后，您也演過《豔后和她的小丑們》，是紀蔚然老師改的。

▼ 其實《豔后》這齣戲，應該是說紀蔚然老師很想幫我寫一個劇本，當時所想的是《豔后與楊貴妃》。

◎ **那您要演哪一位啊？**

▼ 同時演兩位。但是後來發現技術上面很難克服，所以那個案子就先放下了。後來，就想到了《豔后和她的小丑們》（Cleopatra）印象非常深刻，當我要演豔后這個角色，那麼我想我是使出渾身解數，改變很大了。因為豔后是公認世界中美麗的女人之一，所以我們要怎麼樣演出西方的女性？我覺得在這個劇本當中，我們很佩服紀蔚然老師，他把它編成一個有一點搞笑式的。

一個劇團演員正在演出埃及豔后這個故事，有了這層之後，我們再來演這角色，你就不會覺得它太嚴肅，或者是太個人；我們是演戲中戲，所以戲中戲所謂的反差就減輕了很多。等於說，我們不能夠一本正經地去演豔后，但是透過一個劇團、一個角色的方式，再去演這個角色，就可以誇張一點。因為你是一個京劇演員，你去演一個外國演員，但你變成是劇團的一個演員來演這個戲時，就有了一些想像空間。以這點來講，我覺得是滿好的設計，加上這個戲有很多的現代人在裡面，就把演戲的劇團裡的生活片段也跟這個故事連結在一起，這我覺得是一個滿巧妙的融合。

我演完這個戲之後，很多朋友，竟然都說我演得很好。因為我是一個演員，永遠看不到自己表演，只能從別人的口裡知道我自己，他看得喜歡或不喜歡。我想我在演豔后的時候，其實已經有好多好多演女性角色的經驗，所以在演她的時候，我覺得滿放得開的。首先就是放得開去演一個可愛、美麗，又愛撒嬌，又是很自我感覺良好的女性。我滿撒得開，就可以感覺到這個角色更自然地呈現，而不是很做作，是很真實的。她的個性很好、很天真，因為她的感情很真實。雖然說她有時候有點愛美、裝模作樣，但她不是一個很

愛假的人，而是一個有真實情感的女性，後來我自己也很喜歡這個角色。

至於說，豔后在最後看到安東尼為她死，她的心都碎掉了，她也決心要赴死。在這段裡面，我覺得我們安排的唱段確實非常好聽，現在我在很多的演講一定會唱它。因為這段唱，確實把我們京劇舞台上所謂唱段的部分，做了中西的融合，真的聽不出痕跡，也不會覺得很彆扭。它很順、非常順的把後面一段一段完成，中間還夾雜著現代人在劇場裡所發生的事件，所以最後這三段唱我覺得非常好聽，也給觀眾一種很新的耳音；不像戲、不像歌，也不知道像什麼，卻有很悲哀的感覺。

紀老師一直怕自己在京劇唱段的詞寫得不夠對仗，沒有戲曲的味道。後來我安慰他，要他不用擔心，就把它寫成像新詩一樣，因為它已經是一個新戲了，不需要把它當成傳統戲劇種類來寫。我們在演唱的時候，也把它當作是現代的。

我們演員自己也會去修台詞，因為台詞很重要。你看唱念做打，千斤話白四兩唱，說的是念白時有千斤重量，唱的話有音樂的搭配，雖然唱是最重要的一環，因為它需要好的嗓子；但是念白的重量在台上是更重的，因為念白她才能把情緒發展到極致。唱的時候有音樂搭配，是一種美的旋律，但是念白卻是一個最重要的情緒反應，所以當你情緒反應出來讓觀眾笑了，那這個情緒就沒有辦法達到一個極致，所以語言很重要。

◎ 謝謝魏海敏老師參與我們的訪談。

訪談後記

訪談當天，魏海敏老師到的時間比團隊中每一個人都還早；並不是我們記錯了時間，而是
魏老師在我們還來不及準備好場地時，就提前到達了。我們見到她時，她已坐在齊東詩社
工作人員為她搬來的沙發上，在角落裡閉目養神，讓我不忍驚動她。

訪談時魏老師娓娓道來演出不同角色的心路歷程，雖然訪談主題圍繞著莎士比亞，但演出
莎劇角色只是魏老師表演過的眾多角色之一。舞台上的經驗往往是累積的，與她討論到舞
台上的形象與生活中形象之分別時，不禁問起米蒂亞這個大反派角色，整理訪談稿時看到
這段，想起當日魏老師講述的神情，卻是下不了刪除的手，因此保留於此。經歷了這個角
色之後，相信也是魏老師後來再度詮釋《慾望城國》時，讓敖叔征夫人層次更為豐富的原
因之一。

當天，魏老師興致所來，為我們現身說法，唱了一小段。這段唱白無法以文字展現其美，
但我們將這段剪入了「世界一舞台」的影片當中，想聽聽魏老師清唱此段者，只要 google
「魏海敏」＋「與莎士比亞同工」，就能找到台文館放上 YouTube 的訪談段落。

## 莎翁怎麼說

克莉奧佩特拉：

我心坦然 不哀不怨

卻只怕

無聊騷客將我倆編成小調

荒腔走板，扯開破鑼嗓

跳梁小丑把故事搬上舞台

即興一段男歡女愛

你我的生死纏綿竟成了

異國宮廷的迷亂歡宴

一代名將竟以醉漢之姿登場

而我得眼睜睜看著自己顏面喪失

活像個搔首弄姿的臭婆娘

　　——《豔后和她的小丑們》，第一場；紀蔚然改編自《安

東尼與埃及豔后》第五幕第二場

克莉奧佩特拉在自盡之前，以自嘲之語感嘆她與安東尼

的愛情，將只是男孩演員拿來裝腔作勢的故事；這也是

莎士比亞對自己的自嘲。紀蔚然的改編，則把這一段當

作開場，唱出他精心編排的層層故事。

# 用愛屋及烏
# 的方式讓觀眾
# 接受莎劇

李惠美

國家表演藝術中心國家兩廳院現任藝術總監。外文系
畢業之後，因受雲門、新象之影響，熱愛表演藝術活
動，並於兩廳院籌備階段即加入兩廳院，原為了籌劃
表演藝術圖書館，負責編譯演出節目單、協同製作合
約；後來擔任節目企劃、行銷、副總監等職務，執行
策劃超過四千場演出，至今已在兩廳院任職近三十
年。長期支持活化國內劇場與引進國際藝術團體，並
參與跨國製作，建立交流平台，提升台灣表演藝術能
見度。持續以「國際化」、「全民共享」作為兩廳院
長期發展之規劃方向，也陸續推動北中南場館合作結
盟的可能，讓表演團體之巡迴發揮最大效益。並與國
際藝術家、藝術節合作，合作共製節目，開拓台灣表
演藝術之知名度，未來也將持續打造兩廳院品牌。

訪談時間／二〇一五年七月二十二日　　校閱整理／吳旭崧
記錄／官莘儒、游惠晴、尤美瑜、陳良盈

與莎士比亞同行

▼ 一九八七年的時候，最早是當代傳奇，推出由吳興國老師他們自己編導的《慾望城國》，改編自《馬克白》，也是我們第一個在傳統戲曲裡面，把西方文本放進來的演出。這個起步對後面影響很大，因為除了當代傳奇自己本身一直持續在發展，之後也做了《王子復仇記》，也就是《哈姆雷特》的改編。當代傳奇後來還製作過《暴風雨》、《李爾在此》，包括《慾望城國》在二○○八年又重製。一九八七年到二○○八年的這段期間，其實是當代傳奇自己本身用莎劇來轉換、演出形式的時候，也立下了改編的里程碑。提到傳統戲曲的莎劇改編，近幾年的就是豫劇隊的作品，也都是跟呂柏伸老師合作，從《量・度》到《約／束》，到今年（二○一五年）要推出的《李爾王》。

如果說當代傳奇一九八七年的作品，是台灣做莎劇的重要里程，那果陀在一九九四年做了《新馴悍記》，則是另一個濫觴，把莎士比亞的《馴悍記》變成受歡迎的演出。後來一九九七年還有《吻我吧娜娜》，是《馴悍記》的音樂劇版本，之後再推出以《仲夏夜之夢》為本的《東方搖滾仲夏夜》，請了齊豫參與演出，我印象很深刻。二○○八年，果陀以《奧賽羅》為本，做了《針鋒對決》。在實驗劇場這邊，我們在二○○三年就策劃「莎士比亞在台北」系列，這個系列我們邀請鴻鴻策展，與國內的好多團隊合作：莎妹、金枝演社、身聲演繹社、外表坊、台南人、河床、總共做了《泰特斯》、《羅密歐與茱麗葉》、《李爾王》、《馬克白》。光是國家劇院與實驗劇場這兩個場地，就至少主要以莎劇的文本出發，然後做一個新的製作，像是台南人就是以台語呈現《馬克白》。

有這麼多國內的莎劇演出，所以我覺得莎士比亞對於台灣表演藝術的整體影響還滿大的。

二〇一四年，因為是莎士比亞的誕辰四百五十年，全球都做慶祝活動，我們在策展的時候，就想這也是一個風潮，所以我們就特別在二〇一二年的國際劇場藝術節，藉著機會，以莎劇為主要的重點而發展。剛好也知道了英國環球劇場要做世界巡演，我們就搭上這個順風風車，推出英國環球劇院的《仲夏夜之夢》，以及荷蘭阿姆斯特丹劇團（Toneelgroep Amsterdam）的《奧賽羅》。

我覺得近幾年來，倒不見得是莎士比亞周年，莎劇的熱才起來，因為很多莎翁的文本，是很重要的創作題材。創作時，不會拘泥在形式上，也許因為作品有比較全球性，或者比較回到人性本身的特質，所以不會因為地域的關係、文化背景的差異就不適用，反而讓大家很容易去取材。另外，對很多觀眾來講，莎劇知名度很高，舉例來說，現在的年輕人，或許對《梁山伯與祝英台》這樣的素材，會比對《羅密歐與茱麗葉》更陌生。因此，與其團隊在製作上找不同的切入點，也會選擇比較熟悉、比較容易發揮的文本作為創作。

兩廳院我們自己策展節目，或者邀演節目，在安排計畫的時候，其實除了說「莎士比亞在台北」這樣從主題去出發，還有二〇一四年的戲劇節，用了莎劇這個主題去命題。其實其他的演出計畫，多是國內團隊有意願、有計畫而提出來，我們比較不會去干預，建議他們要做什麼，比較以開放的方式，跟他們商議演出計畫。選擇莎劇可能有兩個原因：一個是莎劇的內容觀眾熟悉、有些普遍性；第二個是團隊在做文本創作的時候，有些人會認為改編是比原創要容易些，所以在風險考量下，大概還是會選擇莎劇或希臘悲劇。短期內我們並沒有特定要繼續推莎劇，可是很巧的是，二〇一六年有很多莎劇。

◎ 可能是二○一六年也是一個大周年吧，莎士比亞逝世四百周年。接下來就會等比較久了，或許要等到誕生四百八十年，會是比較好的數字？

▼ 五百年我們可能恭迎不及。

◎ 那麼，國外團隊帶來的莎劇中，印象較深刻的製作？

▼ 我們在二○○八年請到英國的與我同行劇團（Cheek by Jowl），導演唐諾倫（Declan Donnellan）帶來《第十二夜》，用俄羅斯的演員，所有角色都是男演員演，因此有男扮女裝，是一種很戲謔的方式來呈現。但像《第十二夜》的劇本，其實在台灣不是像四大悲劇一樣，大家都很了解。所以我們在二○一二年，再次邀請與我同行劇團演出《暴風雨》，是我個人到目前為止看過的莎劇裡，覺得非常好看的，至少是我以往的戲劇經驗很不同。導演主要是用空間的方式去處理情境，不像比較寫實的手法，一個景一個景一直換，還用高度的不同，去變成空間的轉換，至少是我個人經驗比較少見的，所以我非常非常喜歡導演的手法。

◎ 《第十二夜》沒有賣得很好嗎？

▼ 那時候的票房可能沒有那麼好，的確不是每一個莎翁的劇都可以賣得很好。簡單地說，雖然大家不知道《羅密歐與茱麗葉》的確切內容，可是知道這是一個悲劇，就是「男生愛女生沒愛成、兩個都自殺了」這樣的悲劇，很簡單。但像《第十二夜》，台灣觀眾比較不熟悉，一般來講就比較不好賣。而四大悲劇裡面其實有觀眾熟悉度也不同，如果像

《哈姆雷特》，從電影到⋯⋯

◎ 漫畫？

▼ 對，各種版本形式都有，甚至卡通《獅子王》的故事也是《哈姆雷特》改編。大家可能沒看過原著，但對故事情節會熟悉，那觀眾可能就有所印象，會想看戲。

### 蜷川幸雄的八個《哈姆雷特》

◎ 這樣講應該是有道理的，前幾個月蜷川幸雄帶來的《哈姆雷特》，我買票的時候，很多好位子都被搶走了——我還是在一開售沒多久就買了。

▼ 可是他們搶票，可能不是因為莎劇買的。

◎ 是因為裡面的男女主角們。

▼ 是電視演員跟電影明星。

◎ 哪一個莎劇製作是目前賣票賣得最快的呢？

▼ 應該就是蜷川這個作品。其實如果蜷川的明星不是那麼有名，他也有其他作品，在日本賣票時也不見得賣這麼快。這次的《哈姆雷特》，除了滿島光有名之外，主要是因為男演員藤原龍也，他十六歲就跟著蜷川一直在做戲、排戲，而且一排再排《哈姆雷特》，

一起工作《哈姆雷特》，可是導演會覺得你像個笨蛋，還是回到原點，式在演。]

每次蜷川都說，「雖然是再做《哈姆雷特》，可是你放心，我每一個年度排出來的就是另一個版本」。

剛好最近我度假回來，碰到一個很有趣的現象。梵谷的作畫過程中，一直在嘗試新的畫風、新的工法，像自畫像可能畫了二十幅、三十幅，他的向日葵也有好多張，因為他一直在研究一些技法。這次度假，我去的博物館也收藏梵谷，原來還有人懷疑是山寨，可是後來回到源頭，都是他的原版，因為他在試他的畫風，他的手法就會不一樣。所以如果把三幅向日葵放在一起，其實都不一樣的，有很多顏色或光影的差異，細節需要去做比較。

其實蜷川做創作也是，他說重排，但是絕對不會循著原來的重新來過，會去找到另外一個主題，以及他想要實驗的方式，去做再創作；他的每一次製作，都會有不同的想法，因為他要突破自己跟挑戰自己。我覺得是很有趣的。所以藤原龍也十六歲起，就跟著蜷川排莎劇，尤其是《哈姆雷特》這個製作。蜷川也因為看到這個演員，他覺得要來排《哈姆雷特》，所以藤原龍也從十六歲演到三十歲，他已經演過八次。這次我們在採訪演員的時候，他說跟蜷川排非常辛苦，因為會被打到原形。即使他已經跟了他八次一起工作《哈姆雷特》，可是導演會覺得你像個笨蛋，還是回到原點，因為他這次要求的跟上次要求的完全不一樣，他覺得你怎麼都用一套方式在演。

◎ 這是蜷川幸雄第二次來台灣。其實蜷川做了好多莎劇，我一直很好奇，為什麼他都沒有來兩廳院巡迴？是否因為很難安排？

[ 他說跟蜷川排非常辛苦，因為會被打到原形。即使他已經跟了他八次
因為他這次要求的跟上次要求的完全不一樣，他覺得你怎麼都用一套方

▼ 其實就像說我們第一次請鈴木忠志來的時候，他已經垂垂老矣。鈴木一樣問我這個問題，台北跟東京這麼近，為什麼在兩廳院開幕二十年後他才來。蜷川是胡耀恆老師引薦的，這麼多年來，我們一直保持聯絡，可是機緣上一直沒有適當的機會。

有時我們在請節目的時候，我們會一心一意，可能我們等了十年，沒有辦法等到；可是時間到的時候，還是可以邀請來，像二〇一五年我們請了，我們二〇一六年會再請他來。不過導演不見得能夠來，因為他的身體狀況越來越糟，他能不能排戲，他的製作團隊也沒有把握。像這次他們都很擔心《哈姆雷特》排不完，因為導演是拿著氧氣筒在排練室指導他們，身體狀況很差。

可是導演排完以後，他就說也許因為這個戲，所以還有生存的意志活下去。因為他說，如果他不在，這個戲不會有別人幫他排，因為不是重製，永遠都是新的製作。我們同時也在談三谷幸喜的劇本，那可以再排，同樣的是蜷川團隊在製作，可是我們就要做雙重選項，有個預備。

◎ 這是做節目的難處。

▼ 所以大家會說，有的時候是當下有人會問，現在某個節目很好，為什麼你們不請？可是事實上有難度。我們在做節目計畫的時候，很早開始作業，可是那些變化都是即時的。如果因為宣傳的需要，要更早作業，不可能等到看到新聞、拿到資料，才去上線說我要排這個節目，根本來不及。像是日本，原則上有自己的市場，他們只要推出一個新的製作，一定先在國內巡迴，第一年都會在國內，一邊巡迴一邊修戲。這次《哈姆雷特》其實是

日本首演後，沒時間在國內修，就來台北，我們是國外第一場，這也是蜷川以前從沒有過的做法；他知名度很高，所以他要重排的時候，大家對他是有信心的，都願意先下單，我們預約在特定的時間演，我們這邊演完以後，就到英國巴比肯中心巡迴。

◎ **我第一次看蜷川幸雄就是在巴比肯中心。**

▼ 英國人好像很喜歡他的作品。

◎ **對，他還跟英國人合作演出。反而英國人比較沒有那麼熟悉鈴木忠志。**

▼ 鈴木忠志可能會是在美國，美派的。

◎ **所以是一個很奇怪的區別，我自己也覺得很奇特。**

▼ 因為他們都是相同年代做戲劇運動的大人物，可是兩個後來就分道揚鑣，鈴木覺得蜷川走入了比較商業的手法。

◎ **藝術手法不同。**

▼ 對，可是我覺得這沒有什麼，因為雖然有人批評他商業，可是他藝術的細微度還是很棒。蜷川的作品，場景都換掉了，可是文本不動，那個詞他就用日文去演出，我覺得難就難在怎麼不動台詞去詮釋，但是用你自己的風格和文化背景去融入。我覺得那真的是比較難。

◎ 所以我們可以一起期待二〇一六年的蜷川幸雄，希望不會有問題。

▼ 希望他長命百歲。

## 莎劇的行銷和教育推廣

◎ 最近還會有另外一個莎士比亞也是很特別，就是阿姆斯特丹劇團的《奧賽羅》。

▼ 對。導演伊沃‧凡‧霍夫（Ivo van Hove），最近他也是找明星合作，他最近導《安蒂岡尼》（Antigone），請了法國的茱麗葉‧畢諾許（Juliette Binoche）。這個戲推出來的時候，各地走紅，也到英國的巴比肯中心、歐洲很多藝術節演出，我覺得他很能夠去發掘演員、做很好的製作。我們當時在選的時候，覺得《奧賽羅》對台灣觀眾來說很有難度，這個導演其實是一個很重要的導演，可是觀眾對《奧賽羅》比較陌生。

我們本來想從果陀的《針鋒對決》找連結，但很多觀眾他們當時去看《針鋒對決》，不是因為莎劇，是因為李立群，所以並不是衝著莎劇買票。可是我們在操作這一檔的時候，伊沃‧凡‧霍夫就因為是國內新的導演、又要做莎劇，其實對我們難度非常高。行銷的時候我們就會著墨，盡量去協助用莎劇吸引觀眾，也因為《仲夏夜之夢》，至少會把一般觀眾的焦點吸引到莎士比亞，知道莎士比亞有很多劇作，《奧賽羅》是其中一個作品，也許能用愛屋及烏的方式去介紹，讓他們開始接受莎劇。

所以對我們來講，我們真的就是著墨在推莎劇，然後再來推這個導演，雙管齊下做行銷、教育推廣的事情，所以過程是很辛苦的。

◎ 但是票賣得很好啊，所以表示推廣的行動有生效。

▼ 可是因為戲的入門也滿難，也是很文本，因為全本都是照原來莎劇意譯的譯成，對不熟悉的觀眾，要大量依賴翻譯的字幕；也不像《仲夏夜之夢》那麼討喜，是個喜劇的形式，從演員肢體你至少會被娛樂到，即使沒有聽懂、看懂，至少會覺得開心，可是《奧賽羅》就完全不是這麼回事。所以我們也不否認，很多觀眾中間奪門而出，可是喜歡的就會非常喜歡，不能接受中場也走掉一些人，然後我們也有一些負面的就說，全部都在看字幕。

◎ 我覺得他自己有簡化一些劇本，所以字句其實比較口語。這裡好像有一個難處：可能因為他是莎劇翻譯成荷蘭文，再翻譯成中文，所以如果是為了莎劇來看，或許會覺得這好像不是莎劇的文字；看他們互動的方式，也會覺得可能是比較接近我們日常對話的風格。

▼ 不只是莎劇，我們在引進國外戲劇的時候，其實翻譯就是一個很大的隔閡。翻譯的時候，最好的是直接找人從劇團創作的原文去翻，翻成中文。可是特別是演文學文本時，會碰到文本先翻成自己的工作語言、使用翻譯讓演員演出，不管有沒有再度去簡化原來的文本，或者是口譯讓他們容易去演出。

如果有國際巡演，通常都會準備英文字幕，劇團就會再翻一個英文版，所以我們可能是以這個版本翻譯，所以已經就是你提到的，可能原來的趣味一直就會被稀釋掉，這是做翻譯劇的時候常常碰到的問題。有時候，如果形式比較偏肢體或者影像，那觀眾還有能力專心去看演出，但如果文本很強的，可能大部分的時間觀眾都在讀字幕，字幕如果又沒有處理得非常好，常常就會覺得看不懂，會覺得前後的連貫性都不一致，會覺得那

一李惠美一

是在演什麼，這個就很可惜了。

我們在處理翻譯時都會兩難，一方面很精準地去翻譯，但因為演員在舞台上是活的，他不可能一字不漏地把所有劇本都照著順著念。所以，他們也會臨時在舞台上機智地去改變，可能這句話再做一個處理、倒裝，或者是一些前後調整順序，他們會自己互相有默契再順回來。

可是碰到這種時刻，我們負責字幕的同仁發現不對，他要馬上臨機應變，很多觀眾就會抱怨，你們字幕不對，或者是有時候會空掉，因為落掉了台詞他會跳到下面。由於我們字幕的電腦設定，要是再去找回來整個次序會亂掉，就寧願讓它空掉，這是我們在處理這個狀況時的一個通則。可是觀眾會以為突然沒有翻譯了，他不知道這是演員在出狀況。所以很可惜在這個拿捏之間如何去又做到服務觀眾、又忠於詮釋原來的作品本身精華的內容，是兩難。

◎ 那麼，推莎劇會有票房壓力嗎？

▼ 王嘉明這次導了《理查三世》，也是另外一個莎劇。但王嘉明的魅力不是因為他做莎劇，而是因為莎妹自己建立了觀眾基礎，可以吸引觀眾。也因為王嘉明用了像是謝盈萱等台灣演員，都是已經在國內劇場滿有號召力，所以並不是因為莎劇《理查三世》。我覺得除了幾個比較為人熟悉、通俗的劇本，觀眾不會因為想看莎劇而來。

◎ 大家對《理查三世》的評語還可以嗎？

▼其實我覺得比較意外的是，因為嘉明以前的戲都會正反兩極，可是這次我覺得——至少我看到的——多是肯定多於批評，但是他的戲我覺得還可以再修。其實嘉明做的莎劇，是重組、再加上他自己的詮釋，你很難說他是在演莎劇。上次我看到一位莎劇研究者，好像是一個老師帶著一個朋友，是在美國專門研究莎劇。一來看到演出，他就走了，他說這根本不是在演莎翁的東西。

◎那他大概會覺得莎劇就要穿古裝等等的。

▼我們劇場坐了一千多個觀眾在裡面，其實什麼人都有，每個人需求不一樣。我覺得導演及創作人，不可能滿足百分之百的觀眾，讓所有人都喜歡你的作品。可是如果說可以讓其中至少一半的人知道你的用意，可以對話溝通，我覺得就是成功的。

## 先求好再求新

◎《理查三世》其實是兩廳院去委託製作的，你們怎麼會這麼有勇氣？

▼本來跟嘉明談的時候，他其實也是導莎劇，可是他要做的是《愛德華三世》。我們知道嘉明做了一些莎劇，但我會覺得在大劇場做，還是有點操心，所以我去看了他幫北藝大導演的學期製作《理查三世和他的停車場》，我覺得技術上已經有一個滿有趣的面向，讓我看到一些信心。所以後來反而是我跟嘉明說：「你不要給我新的，你可不可以再排？把《理查三世》再發展，排成劇院的版本。」一開始他也是很掙扎，因為他又想做新的。

同仁會很緊張，因為是學校製作的重製，擔心賣的時候不是很理想。我是比較有自信，因為我們是藝術節，自己會去要求品質。

◎ 但是他還是做出一個新戲來了。

▼ 對啦。其實我覺得一樣嘛！我覺得做創作的很難只做重複的，把原來的 restage 而已，他會很希望說是一個 reproduction、再做一個新的。所以形式上跟之前有很大的不一樣。

我覺得這也就是我們做創作的有趣之處。其實跟蜷川的例子一樣，他自己可以藉由國內不斷的巡迴，不斷地去修、不斷地把這個作品淬鍊得更精緻。演員何嘗不是從演技上去著墨、再去發展出更能掌握角色。

可是我們國內的演出製作其實就是一次，三場演完，何時能夠再有機會去讓導演重溫，把該修的、該做的、再一次沉澱？因為排得很倉促、演得很倉促就沒了，完全把作品當作消費品，一下子用完就丟了、消耗性的創意，我覺得很可惜。所以從二○一四年開始，我自己期許做創作的時候要放慢腳步，尤其是國內團隊，因為我們市場沒那麼大，不能像其他國家，可以藉由不斷的翻演，重新檢視他的作品。

我們沒有這個機會。兩廳院是不是要負責創造這樣的機會？所以才會由王嘉明這個作品來開始。我們都希望求新、求好的創作，可是如果不能夠同時擁有的時候，我會先求好，再來求新。

◎ 可以說說與國外導演印象深刻的互動嗎？

▼

就創作上來說，莎劇好像是張安全牌，但導演莎劇難度其實很高，因為這麼多人在翻演，很容易被批評與比較。我跟伊沃‧凡‧霍夫聊天時，就問過他，那麼多人做《奧賽羅》，怕不怕被比較，會不會有很大的壓力？他說他個人不怕被比較。

我跟他提到，他的風格跟我之前看戲的場景、服裝很像。他覺得每個年代、或者不同國家詮釋莎翁作品時，一定會有自己不一樣的角度，作品一定會不同，比較因此沒有意義。因為你演給一群人看，這群人是不是被滿足到了，或者是有沒有跟他對話、溝通上，這個比較重要。如果一個劇院演的是同樣的劇目，那或許可以做比較，否則每個人詮釋都不一樣的時候，比較就是沒有意義的。所以他從來不覺得與其他人相比，會對他構成壓力。因為他都是拿經典文本來創作，他說最重要的是，已經有那麼多很好的劇本可以一再、再而三地二度創作，他不覺得一定要去拿現代人的劇本，這是他自己的風格。

◎ 謝謝您從兩廳院的角度出發，提到這麼多有趣的事！

## 訪談後記

原來為「世界一舞台」策劃「與莎士比亞同工」系列訪談時，便希望能有受訪者，可從藝
術行政的角度，談談推廣及製作莎劇的經驗，已在國家兩廳院服務多時的惠美總監，無疑
是最佳人選。訪談進行當日，惠美總監才從休假中回來不久，在繁忙的公務與行程之中，
精神奕奕地與我們聊兩廳院舞台上的莎士比亞故事。

訪談集即將定稿之時，惠美總監在訪談之初提到的當代傳奇劇場，也正準備為二〇一六年
的兩廳院台灣國際藝術節（TIFA 2016）演出《仲夏夜之夢》（可參考吳興國訪談）。

因職務所需，惠美總監走訪國際藝術節之際，看了風格各異的莎劇，也致力於將精彩的演
出帶回兩廳院，並加入國際藝術節的共同製作；訪談裡她略提其中過程。例如，由法國
導演歐利維耶‧畢（Olivier Py）導演的《李爾王》（也是 TIFA 2016 的節目），就是兩
廳院與法國亞維儂藝術節共製的節目；《李爾王》來台演出的版本，也會因為與亞維儂藝
術節首演場地不同，而略有調整。

另一個需要調整的演出，則是二〇一四年英國莎士比亞環球劇院《仲夏夜之夢》，總監原
本擔心國家劇院與原本的舞台大小形制差異太大，但他們為演出地在技術上做了調整，演
出成效也不錯。該次環球劇院也在高雄衛武營搭台演出，雖然是同一場製作，但因場地不
同，給予觀眾不同的感受。

國際間日趨多元的莎劇演出，如惠美總監所觀察，不見得是為了躬逢莎士比亞具紀念意義
的周年而做，而是因為莎劇已成為全球劇場創作共同的媒材，可預期國家劇院的舞台上，
仍將能持續看到國際莎劇的演出。訪談中提到，曾帶來《第十二夜》與《暴風雨》的英國
與我同行劇團，也在二〇一四年來台演出《罪‧愛》（'Tis Pity She's a Whore），雖然
不是莎士比亞的作品，為劇作家約翰‧福特（John Ford）於莎士比亞死後十多年寫就的
作品，亦可見莎士比亞對其同期劇作家的影響力。

## 莎翁怎麼說

薇娥拉：
偽裝啊，我看你很可惡，
詭計多端的敵人大可利用你。
英俊的騙子多麼容易就能
在女人蠟樣的心版上印出形象！
唉，原因在於我們的軟弱，不在我們自己，
因為天生我們如何，便是如何。
——《第十二夜》，第二幕第二景，彭鏡禧譯

薇娥拉（Viola）偽裝成男孩西薩里奧（Cesario），為主人追求奧麗
薇，沒想到奧麗薇（Olivia）卻愛上這個信差。《第十二夜》裡角色
扮裝的趣味，在這一段顯露無遺。

# Life*
# 生活

----

|耿一偉|鴻　鴻|姚坤君|靳萍萍
|施冬麟|謝盈萱

莎士比亞的出生、成長及與世長辭之地——亞芳河上的史特拉福（Stratford on Avon）。地圖顯示了與他相關的地標。約繪於一九〇八年。

# 踩在莎翁上
# 可找到自己也
# 找到全世界

耿一偉

目前擔任台北藝術節藝術總監，近幾年曾引介製作數檔精彩的節目，其中最為人熟知的，是日本導演平田織佐兩度帶來的機器人系列作品，也在歷年節目裡安排來自不同國家的馬戲、原住民演出，並媒合國外導演與台灣劇團合作，帶來《金龍》、《雨季》等作品，亦委任不同的台灣劇團創作。

耿一偉客座於台灣藝術大學與台北藝術大學，對於戲劇教育不遺餘力，嘗試將戲劇帶進大眾的生活，讓更多人了解劇場文化。同時，耿一偉亦出版不少著作，翻譯作品如《彼得・布魯克：空的空間》（*The Empty Space*）、《劍橋劇場研究入門》（*The Cambridge Introduction to Theatre Studies*）等，並著有《現代默劇小史》、《喚醒東方歐蘭朵：橫跨四世紀與東西方文化的戲劇之路》、《羅伯・威爾森：光的無限力量》、《故事創作 Tips：32 堂創意課》等書。

訪談時間／二〇一五年七月七日　校閱整理／林立雄

◎ 您之前參與了多次兒童莎士比亞夏令營，請告訴我們那是什麼樣的活動？

▼ 當時是跟人本教育基金會合作，他們暑假都有夏令營活動，請我去開課，我的想法是以莎士比亞為主題，有一個小小莎士比亞工作坊，後來他們還常常叫我去帶老師，再讓老師去帶。當時想法是這樣：怎樣找一個素材，而且它已經有很多資料、又有普世性？那時討論很久，我覺得做莎士比亞是最好的。

最大的原因是，莎士比亞故事有卡通、各式各樣的繪本等形式，有很多兒童可以看的資料。這些小孩子利用這些莎士比亞的題材去做一些演出，他們以後長大，隨著生命經驗的不一樣，也可以對莎士比亞有不同程度的了解。我那時做的比喻是，我把他們帶到遊樂園門口，他們在遊樂園門口玩了一下，但是他們長大了，還可以再去。比如，對於小孩子最重要的是故事，可能對他們來說還沒辦法體會文學性。但慢慢地等他們到國中，如果有興趣，再真正去讀劇本，就可以學到文學性的東西。甚至到了高中、大學，他可能去接觸到原文。

每年夏令營都會挑一個劇本，讓學生作為主要製作的方向。小孩子很容易理解莎劇的故事，因為莎劇的故事情節可以很容易講完，這代表莎劇基本上是一種大眾劇場的東西。

我們做過一個練習，是表演練習裡面會有的，用一分鐘講一部莎劇裡面在講什麼。用演的再加講的，你會發現其實一分鐘就足夠。《羅密歐與茱麗葉》、《哈姆雷特》、《威尼斯商人》、《冬天的故事》，一分鐘都可以講完。

有兩件有趣、讓我印象深刻的事可以講。第一個是，莎劇裡面有很多可以讓兒童接近的角色，像是很多在談母子或父女之間的關係，所以小孩子對《李爾王》，尤其是女孩

子對《李爾王》非常有感覺：爸爸為什麼要測試我愛不愛他，對他們來說這故事很有感覺。另外有一次，有一組屬害到把兩個故事結合在一起，好像把《威尼斯商人》跟《仲夏夜之夢》結合成一個故事，前端和後端是借錢，中間是在森林裡發生了一些事情。

小朋友做莎劇，可以把莎翁去神秘化。我舉個例子，昨天皇家莎士比亞劇團的《哈姆雷特》來台北演出，總監多明尼克‧壯古（Dominic Dromgoole）做演前導讀，提到劇本裡有很多的台詞不全然是莎翁自己親筆寫，有時是演員記錄再抄下來[1]。我認為以前的莎劇比較接近現在的電影劇本，莎士比亞是導演兼製作人，還是編劇，是個很愛錢的人，所以裡面有很強的商業性，會隨著卡司、演員而去改變台詞的寫法。比如說，《哈姆雷特》，或者《李爾王》裡的弄臣，是為了當時劇團的團員、一個很重要的喜劇角色，為他而設計。你必須要去想像，他是一個製作公司，他會依據他們的需要而改變角色。

隨著他的團越來越大，故事裡的老人就越來越多，主角越來越以老人為主，所以莎劇其實是個非常生活的東西。當然經過這三、四百年演進的過程及時間的推移，一方面語言使用習慣不同，一方面莎劇經典的地位被提高，造成人們跟經典之間有些距離，但事實上莎翁還是非常親近我們的生活。

莎士比亞的作品裡其實有很多層次，我們從他寫的文句裡看出，他很會捕捉不同社會階層的語言。比如說，貴族說的話跟庶民說的話，其實都不太一樣。在莎翁那時代，他要面對環球劇院各式各樣的群眾，他的作品最重要的就是他的多樣性，裡面其實有很多矛盾的東西，這些矛盾讓它有生命性。

回到怎麼教小朋友做莎劇。當然，第一，要協助讓他們了解這故事；第二，我們還是會協助他讀莎劇劇本，然後教他怎樣刪莎劇劇本。你會發現小朋友不太有能力去編故事，他們如果編故事就會變電視故事。你不要以為小朋友會有創意，他們腦海裡不是巧虎，就是……

◎ 日本卡通。

▼ 對，類似這樣的東西，也滿常見的，但是我覺得也沒關係，重點是經驗。

小一、小二沒辦法做莎劇，只能做《龜兔賽跑》這種故事。當時，夏令營結束後還有家長要面談。他們晚上演出，我們會協助他們，讓他們演出，也會有錄影。演出完後隔天早上，通常會在台大借一個教室，家長會來。那時，我會去跟家長講發生了什麼事、為什麼要做這個。我就跟家長說，想像你們的小朋友讀國中，有一天英文老師說：「你們有誰讀過莎士比亞？」那學生說：「老師，我演過《哈姆雷特》。」那小朋友在他們班上就很特別啊！理論上大家會覺得《哈姆雷特》好複雜，其實不會。

我一直覺得台灣在推廣表演藝術的課程，沒有適當的表演藝術劇本和教材。我一直有留意這方面的教材，在英國有皇家莎士比亞劇團給國、高中老師教學的書：莎翁已經有這麼多資料，而且這些資料有各種不同層次的版本可以寫出教材，為什麼不從莎翁出發呢？而且全世界已經有很多國家都這麼做，他們都會讀莎劇。莎劇就跟《老子》一樣，已經是人類的遺產，在這全球化的時代，不要再講那是西方人的東西。你每天都在拿iPhone、穿西方的衣服，你還要計較莎士比亞是西方的？對我來講，一個小孩去讀莎士

比亞跟他去讀李白的詩，這兩件事沒有矛盾。

我覺得最大的原因，戲劇基本上是西方文化非常重要的特色。從古希臘時代以來，戲劇一直是重要的文類，這是他們的強項。柏拉圖（Plato）在他的《理想國》（The Republic）的對話錄裡面說，要把詩人趕出理想國，那個詩人指劇作家，因為那時詩人只寫劇本。他覺得那些故事都太煽情，覺得人們不會理性。中國的強項是抒情詩，像是《詩經》等，但戲劇、劇場向來都不是強項；劇場要到元代，因為南方經濟發展的關係才出現雜劇。我們在時間上，戲劇在我們文化的地位都比不上西方。我們必須要承認，西方在戲劇這方面的發展跟文化有它可以參考的地方。因此我一直留意怎樣教兒童演莎劇這一塊，這些東西我希望能普及。如果在小孩子時代就能接觸到莎劇，他就會知道其實莎翁是個有趣的東西。隨著你年齡的增長，就好像你在讀《老子》一樣，你會一直在裡面讀到新的東西。

## 傳統的現代進行式

◎ 這讓我想到，二〇一四年呂柏伸導演幫兩廳院策劃了「莎士比亞・台灣製造」的展覽，我幫忙規劃了一些周邊活動，其中一項是請山宛然的黃武山，跟小朋友以《仲夏夜之夢》的布袋戲為題材，做一場工作坊，那場非常受歡迎。通常免費活動都有人報名不去，但那場連備取的都出現了，小孩都玩得很開心。

▼ 我常常跟大人講，比如說，小朋友愛看的卡通《獅子王》，是改編自《哈姆雷特》。我們有很多例子，西方一直把很多莎翁的戲劇改成現代版的電影。就文學上，莎翁可以

我覺得傳統如果要能夠延續，有些東西必須要丟掉。 ]

給我們的啟示是，一個傳統的東西如何持續地保有生命。我覺得傳統如果要能夠延續，有些東西必須要丟掉。莎劇非常明顯，十七世紀莎劇的表演風格，不可能在現在呈現，不像京戲、崑曲、服裝和身體表演是一套的，完全緊密結合在一起。大概在二十世紀初期，人們開始覺得可以用現代化的方式、現代的服裝、現代的角色去做莎劇。最重要的是，這樣的做法回應了戲劇的一個特色：劇場基本上是一個符號的世界。

像昨天看的《哈姆雷特》，男主角是一個黑人，他也可以說他是哈姆雷特，但他爸爸可能是一個白人演的，這不重要。他說他是哈姆雷特就是哈姆雷特，京戲裡面一桌兩椅就是這個意思。但是因為他只留下文本，把表演跟演的方式及導演全部都開放，所以可以跟現代的觀眾對話。對莎士比亞時期的觀眾來講，台上的演員角色服裝，和台上談的事件和議題都是屬於同個時代。所以對他們來講，不會覺得莎劇是傳統戲劇，他會覺得莎劇就是《娘家》、《夜市人生》。

莎劇今天之所以有生命，是因為今天推動莎士比亞的人，他們很樂意看到日本人用歌舞伎、能劇的方式來演莎劇。他們不會說，「你們破壞了我們的傳統」，他們會說，「很棒！你們給予我們的傳統新生命」。傳統要延續，勢必要在現在找到能對話的方式。

◎ **演劇本的方式可以不斷改變。**

▼ 對，就像我唱〈夜來香〉有我的詮釋，我的詮釋並沒有否定或妨礙原來的版本，只是去豐富它。我覺得就用這樣來看莎士比亞！對我來講，任何一個新的莎士比亞版本，或是一個好的演出製作，都要引發觀眾更深入的興趣。像梁老師剛剛講的黃武山演《仲夏

［莎翁可以給我們的啟示是，一個傳統的東西如何持續地保有生命。

夜之夢》，好的作品演出，他知道這是由莎士比亞改編或跟莎士比亞有關，看完以後，他會說：「哇！這故事好好看，我想去看一下莎士比亞的劇本。」或說：「好好玩，劇本可以改成那樣。」就是說，任何新的詮釋並不代表對舊的或原有東西的否認，反而是豐富了它。

《金剛經》有百家註，《老子》也有百家註，經典的意義在於它能夠開放不同的詮釋，為每個時代的人找它的意義。例如，《羅密歐與茱麗葉》很適合在台灣改編，只要把它改編成日本時代就好。一個是來自日本人的家庭，另一個是來自台灣人的家庭；也可以改成古老的台灣版，因為台灣都有漳泉械鬥，那個漳泉械鬥就差不多是《羅密歐與茱麗葉》的世界了。我們在莎劇也可以找到很多的共鳴。

我發現經由演出和排練的方式，對莎翁認識的可能性又多了一層。我舉一個例子，差不多在五年前，我帶台藝大戲劇系某一個班，他們班那年大二的演出製作要做《暴風雨》，因此我叫他們做了很多即興和嘗試。其中有一組的集體創作，把艾莉兒（Ariel）詮釋成一個女的，暗示艾莉兒跟島主普洛斯皮羅之間曾有性關係。當我看到他們這樣演，我看到那些台詞都活了起來。因為這樣演，就突然馬上可以台詞聽到，原來裡面有非常強的性暗示，而且馬上意識到這樣很合理啊！

就文學角度看，文學包含戲劇；就戲劇來講，它當然也可說包含文學。文學就只是寫在紙上才是文學嗎？例如，文學有可能是一種行為的活動，像是唐代所謂曲水流觴，這是文學活動，但是它不一定要訴諸於閱讀。所以文學活動事實上可以很廣泛，但我覺得文學活動有一個最重要的特色，它是一種語言的藝術，它提升了我們對語言的能力和感

受。中國古代非常重視語言跟文學之間的事情，所以語言的文學在日常生活有非常多的實踐和遊戲。中國在戲劇比較不強，但詩人這種應答和日常生活行為有很多活潑的面向。那我覺得莎士比亞作為一種可以比較的模式，可以豐富我們對這些東西的認識。

◎ 您在教書時也會教編劇，您自己也出了編劇的書。最近您也推薦了一本莎士比亞編劇的書給大家，為什麼？

▼ 這本書的構想很簡單，主要用莎翁的編劇技巧去談電影。我自己覺得，莎翁之所以有現代生命，重要的原因之一是因為電影。在電影出現沒有多久，就有很多導演運用這種媒材來拍莎劇，而且莎劇本身就很適合電影這種媒材，這跟莎劇表演有關，這與彼得‧布魯克講的「空的空間」是有關的。

最初的莎劇舞台並沒有太複雜，莎劇很多都是用語言、台詞和表演去豐富觀眾的想像力，因為它不是很寫實，所以莎劇的劇本裡面常常有很多主要情節與次要情節的交替，這種交替比較接近電影。因為電影常有主要情節跟次要情節，靠蒙太奇手法剪輯。這種平行交錯的剪輯在電影裡面可以實現情節的交錯，在古老的莎翁世界，因為莎翁他很自由地透過這樣的表演方式去呈現，所以莎翁的劇本就具有了被改編成電影的可能性。簡單來講，莎翁的劇本本身就是非常電影性，因為它有主要情節跟次要情節。

莎劇天生有一個非常好的體質，它跟現在的電影媒材相得益彰，找到一個新的生命。我對莎士比亞的喜好，一方面建立在我對戲劇的喜好，我覺得莎劇是一個很豐富、很棒的遊樂園，大家真的可以多去那邊玩玩，可以有很多的收穫，而且因為莎翁沒有版權問題，有很多材料都是不用錢。英國人不會因為你把莎翁用一個原住民的版本，還是要用

一個台語的、客家戲的版本，在那邊抗議，他們都很歡迎，所以我覺得很棒。踩在莎翁上，既可以找到自己又可以找到全世界，莎翁有他的普遍性在這裡頭，因為他觸及了人性的深刻部分。電影是現代最重要的媒材，台灣都說要講電影產業，可是其實就電影來講最重要的是要有一個上游嘛，就是關於編劇這件事情。

大家都不要忘記一件事，西方在還沒有電影之前，已經有一個非常強的兩千年的講故事傳統；而且可能在四百年前，就有莎翁這種很適合馬上就可以改編成現代故事的東西。我的初衷其實很簡單，就是怎麼樣可以協助現在的讀者去覺得莎士比亞很有趣，我覺得最好的方法就是協助他們去看，你看《阿凡達》（Avatar）、《鐵達尼號》（Titanic），每部電影後面其實你都可以看到莎士比亞耶。

「我的錢在哪裡？」

▼ 對，莎翁就是電視台的編劇兼執行總監，一直在創造庶民可以看的東西。昨天環球劇院藝術總監聆時，有一個觀眾就問：「你覺得莎士比亞現在還活著的話，他會對你們現在在做的事有什麼想法？」總監就說：「他會說錢呢？我的錢在哪裡？你們演了那麼多場。」他就說，因為莎士比亞也是商人。

◎ 莎劇是很有趣、也可以用的工具。

我喜歡他講莎士比亞也是一個商人這件事，他把莎士比亞拉回到我們的生活裡面，我覺得這個角度很重要，因為如果沒有這樣的角度的話，就永遠只有一種莎士比亞而已，

就是那個偉大的莎士比亞。可是可不可以有卑鄙的莎士比亞、齷齪的莎士比亞、失敗的

莎士比亞、談戀愛的莎士比亞？我們可不可以也看到他很豐富的那一面？莎翁越有人性，

我們會越愛莎翁；我們會買一套莎翁全集，讓我們重讀。

說實在的，我覺得某一個程度，現在鄉土劇的感覺，應該是很接近古代人在看《哈姆

雷特》的感受，也就是說劇情跟表演是很誇張的，只是說《哈姆雷特》還是有文學的經

典性，所以怎麼樣把這種文學的經典性，跟灑狗血的庶民性結合在一起，我覺得是當代

演出可以思考的。

◎ 最近國際莎劇製作來台巡演對台灣觀眾的影響？

▼ 二〇〇九年，那時候王文儀當台北藝術節藝術總監，邀了好多莎劇，她也請我去導聆，

包括《重裝馬克白》，還有一個法國的《低迴李爾王》。《重裝馬克白》是波蘭的，是

戶外演出，沒有對白，完全用行動去表現，但是也是很完整。還有一個西班牙的《哈姆

雷特》，但是是演哈姆雷特喪禮之前到底發生了什麼事，也是沒有對話的，所以那一年

有三齣莎劇吧。這些莎劇的不同形式，比如說縮減詞曲，情節架構的《重裝馬克白》，

或者是演故事前傳的那個西班牙版本，或者是以傳統方式但是結合了手語的法國版《李

爾王》。我覺得那幾年之後，台灣有比較多的機會去接觸到現在真正在演出的莎劇，慢

慢地觀眾透過觀賞演出，接受莎劇也可以很自由，是一種選擇。

這幾年台灣的一些劇團，像台南人劇團，或莎士比亞的妹妹們劇團，不斷地一直推出

各種版本的莎劇，我覺得慢慢地已經把莎士比亞變成從天堂召回人間了。也就是說，本

來是一個擺在書架上面，然後有好幾十本，翻開來又把它放回去的這樣一種很有距離的西方正典，慢慢地把它落實到是生活裡的一部分。如同在很多的西方城市裡面，莎劇還是一個經常被演出的劇目。所以我覺得透過這樣不斷不斷地演出實踐，應該可以召喚更多人去做，而且我覺得它的好處是，沒有絕對的方式，只有很多很多不同的方式。

我覺得台灣跟莎士比亞的關係，一方面有歷史條件的限定，我們接觸莎士比亞要透過翻譯，有看到演出跟沒看到演出的理解也會不太一樣；可是我們跟莎士比亞的對話，在這個歷史性之外，我們也可以開拓出我們自己的理路。比如像這次在台灣文學館的「世界一舞台：莎士比亞在台灣」特展、台南人劇團一系列的「莎士比亞不插電」台語版，都是各種不同的可能。莎士比亞帶來的對話，接到的是全球的。

台灣走出去的劇團裡面最成功的是吳興國，吳興國靠他的作品《李爾在此》，到很多地方去演出過。有一次BBC訪問他說為什麼你要做莎士比亞，不要做你們自己的故事？

吳興國就說：「因為大家都理解莎士比亞，所以我透過莎士比亞，你們已經理解他了，這時候你們就會看到我的表演。」

他說，「如果有一天你們理解我的故事，理解東方戲曲的故事，也像理解莎士比亞一樣的時候，我就會來演。」也就是說，這裡頭我們當然不能夠否認，莎劇的全球化背後是一種，你看你怎麼想，你也可以說它是一種帝國主義，都可以。但是問題是它就是遍布全球了，莎劇就是 iPhone。

## 莎翁是我們這個時代的特徵

你在指著別人說你憑什麼用西方主義的時候，我就會說那請你先把你的 iPhone 收掉，你再來跟我講這件事情。你的生活都在全盤西化，你都在聽披頭四了，這些都沒有問題，那為什麼做莎劇就有問題？為什麼要有限制？我對戲劇有個看法：說實在的，人類所有的文化都不是純的，戲劇更不純，所有的文化都來自別的地方，莎翁的故事抄自許多其他國家的劇本。文化本來就是這樣，有什麼東西是純的？

我們都受到別人影響，人類都不斷在移居當中。戲劇表演文化裡頭，就它原來來講，戲劇表演本來就是一種移動的東西，所以我們都在演出當中不斷地接受別人的文化，戲劇本來就是全球化的藝術，所以我想接觸莎劇、理解莎劇，在台灣文學館裡面有莎翁我覺得這絕對沒有問題。因為莎翁就是我們這個時代的特徵。

◎ 如果要推薦給沒有接觸過莎劇的讀者，您會選哪一部莎劇？

▼ 我想到兩個，第一個想到《威尼斯商人》，我覺得《威尼斯商人》滿有趣的，因為《威尼斯商人》可以講一個有趣的東西，以前在演莎劇的時候有一個非常屬於傳統戲劇的東西，就是那時候都是男生在演，所以莎劇裡面有非常多的故事都有女扮男裝，為什麼要女扮男裝？因為那個女的本來就是男生在演的，比如《第十二夜》，戲中女生就會說：

「好，我來扮男生。」

▼ 對，因為是男的嘛。《威尼斯商人》就有這一個女扮男裝去當律師，去辯護這樣的故事。因為《威尼斯商人》裡面講到了錢，講到資本主義，所以我覺得它講到很多現代的東西，是一個非常有趣的故事，也談論到族群問題，我覺得它有一種很強的現代指涉。我可以想像把《威尼斯商人》改編成是一個在基隆港的故事。

◎ 那另外一個呢？

▼ 《暴風雨》吧！因為《暴風雨》裡面有一種和解。最近我一直在想，如果要讓台灣原住民做一個莎劇，到底要做哪一齣？我覺得《暴風雨》適合，因為台灣是一個島。你可以想像十六世紀，有一艘船從溫州出發，要開去菲律賓參加婚禮，然後失事了，那些人都流浪到岸上，那個島主是個原住民。我覺得莎翁在最後講了一種和解吧！他年紀大了，有一些他的人生智慧，我覺得這是他很成熟的作品，跟《哈姆雷特》裡面復仇的、死亡的、充滿很多神秘性不一樣。在《暴風雨》裡面，所有的傷害跟仇恨都用一種非常喜劇的面貌來呈現，有一種寬容在裡頭。或許對現在的台灣來講，是很值得去看的。

編註

1　見訪談後記。

2　《哈姆雷特》最後一幕，哈姆雷特與雷厄提斯（Laertes）決鬥期間，皇后在一旁回應國王，提到哈姆雷特因為胖，所以呼吸比較急促。

## 訪談後記

訪談中提到的《哈姆雷特》演出，是倫敦環球劇院帶來的作品，於二〇一五年七月六日晚上在台北水源劇場呈現。這個作品由環球劇院剛卸任的藝術總監多明尼克‧壯古導演，是在他任內一系列「環球到全球」（Globe to Globe，但在《哈姆雷特》之前，則是國外劇團到環球劇院的「全球到環球」）的最後一個製作。計畫於二〇一四年四月二十三日開始，至二〇一六年同一天結束──也就是在莎士比亞誕生四百五十周年與莎士比亞逝世四百周年之間，以十二人的小規模，巡迴全球。由於只有十二人，演員須分飾多角，有趣的是，演員也不扮演固定角色，因此每個國家看到的角色組合，可能是其他國家沒看過的。在台灣的場次，則是與台北藝術節搭配的免費節目。

耿總監以為，環球劇院為了因應這個全球巡迴的瘋狂點子，做了許多調整，正可以映照搬演莎士比亞劇本的無限可能：演莎士比亞沒有固定的方式、演莎士比亞的演員甚至不需要是白人，對莎士比亞的詮釋方式，也會隨著時代的不同而有不同。環球劇院不避諱在舞台上展示角色扮演的風格，正好呼應莎士比亞時期，台上與台下之間立即的交流。訪談中他亦提到德國導演歐斯特麥耶（Thomas Ostermeier）帶來台灣的《哈姆雷特》，呈現皇室醜聞的方式，彷若立體版的《蘋果日報》，「只是說《哈姆雷特》還是有文學的經典性，所以怎麼樣把文學的經典性跟非常灑狗血的庶民性結合在一起，我覺得那齣戲有做到」。也可以從現代人看阿莫多瓦（Pedro Almodóvar）電影的感受，理解莎士比亞當時看《哈姆雷特》的感覺，拉近現代人與古人之間的距離後，或許也就不會再讓人計較，莎士比亞到底是不是外國人，或我們該不該演國外的劇作，「我相信一定有很恰當的語境，可以讓我們看到莎翁更多不同的面向」。

由於篇幅有限，相關段落並未能摘錄，剛好利用篇末後記，在此簡短補充。

## 莎翁怎麼說

公爵：
你和你的才德
並不完全屬於你，不容消耗在
修身養性、獨善其身。
上天待我們，好比我們點燃火炬，
不為照亮自己；我們的才德
若是不貢獻出來，那就跟
沒有一樣。我們之所以有才華，
是為了崇高的目標。
——《量·度》改編自《量罪記》，第一幕第一景，彭鏡禧譯

公爵希望出城數天，希望安其洛能在這段期間成為他的代理人，幫忙
治理城邦。公爵在此大方地讚揚安其洛的美德，讓他不好推辭。

# 把時代的荒謬
# 放進哈姆雷特

鴻

鴻

本名閻鴻亞。詩人、劇場導演、電影編導、策展人，
目前任教於台北藝術大學電影創作學系。出版十多本
詩集、散文、小說及評論。獲頒許多文學獎，包括吳
三連文藝獎文學類。曾為唐山出版社規劃「當代經典
劇作譯叢」，翻譯引介國外劇本，《新世紀台灣劇
場》甫於二○一六年出版，為其對於台灣劇場發展之
美學觀察。先後創立「密獵者劇團」及「黑眼睛跨劇
團」，導演四十餘齣劇場作品，包括戲劇、歌劇及舞
蹈。近期策展作品包括「華格納革命指環」、「對幹
戲劇節」，取材多元，面向深廣。二○○四年起多次
擔任台北詩歌節策展人，並於二○○八年成立《衛生
紙＋》詩刊。鴻鴻曾執導《三橘之戀》等電影及紀錄
片，並為《牯嶺街少年殺人事件》、《白米炸彈客》
之共同編劇。

訪談時間／二○一五年六月二十九日　　校閱整理／吳旭崧

◎ 我們從比較早的時期開始聊好了，您的畢業製作《射天》改編自《哈姆雷特》，在當時的板橋台北縣立文化中心演出。我們現在從台灣莎士比亞資料庫上，還可以看到節目單等相關資料。想先請問您，當時為什麼想改編《哈姆雷特》？

▼ 可能要從我自己最早的莎士比亞經驗開始談起。我是一九八二年念第一屆的國立藝術學院，在那個年代另外一個戲劇系就是文化大學戲劇系，他們每年的學期公演，一定是做莎士比亞。那時候我也去當時的藝術館，就是現在的南海劇場，看了好幾齣他們做的莎劇。因為導演的方式很老派，表演的方式很煽情，就是一個非常老派的話劇演法，所以一開始對莎士比亞的第一印象是很差的。這個印象後來花了很大的力氣才扭轉過來。

在課堂上接觸到莎士比亞是因為賴聲川老師。他教我們西洋劇場史，他自己是莎士比亞的專家，尤其對於莎士比亞那種悲喜交錯、悲喜交融的寫作方式，非常有心得，所以透過他導讀，我覺得對莎士比亞有了一個比較好的印象。但真正決定我畢業製作會做《哈姆雷特》，是因為當時看了黑澤明的《蜘蛛巢城》跟《亂》。

尤其是《蜘蛛巢城》，我印象非常深刻，它讓我回想起小時候喜歡讀的演義小說，像是《東周列國志》，就是講戰國時期的那種說客、不同的國家用心計在攻防。如果黑澤明可以把《馬克白》放到日本的戰國時代，那我其實也可以把《哈姆雷特》直接放到中國的戰國時代，所以當時就決定做那麼一個改編。

但這樣一來，莎士比亞原本的台詞，很多就不合用了，等於整個要重寫。所以我是根據它原有的場次，做了很多轉換。就像黑澤明把三個女巫變成一個搖著紡車的日本女巫，其實是意義上與場面調度上有很大的改變，我也有這樣的改變。比如說戲中戲變成一場

太卜，就是當時巫師祭神的儀式，然後被附體，整個就是讓它中國化跟現代化。說起來很奇怪，放置到中國的古代，反而是我把它現代化的一種方式，因為對我來說，至少有兩個層次：也就是先把莎士比亞從西方的古典轉移到中國的古典，然後再拉到中國的當代，其實是當時台灣的處境。

## 跟蹌的哈姆雷特

作品的台灣性比較來自於演員。我選了一個頭很小的演員陳明才，演我的哈姆雷特。

當時大概所有的老師都反對，包括我們的系主任、我的指導老師，他們都覺得哈姆雷特應該要有英雄氣質。我說我就是要一個沒有英雄氣質的哈姆雷特，因為我覺得任何人都可能，莫名其妙地被背上責任，要去為上一代復仇。

那正是我在大五畢業、要去當兵前夕的心情，就覺得我要去當兵、要去面對打共匪的責任，那些人到底跟我是什麼關係？我變成一個軍人，我要去面對的敵人，是我上一代的恩怨，我覺得那非常荒謬，有一種時代的荒謬感。所以我把這件事情放進了《哈姆雷特》。在我的戲裡王子叫作孟辛，孟辛公子變成一個不適任的復仇者，其實這也是很多人對於哈姆雷特的詮釋方式，覺得他其實是不能勝任的。

我用他的個頭矮小，強調了這樣的不能勝任，陳明才是滿口台灣國語，跟台灣的現實有一個比較接近的狀態。他拿到父親賜給他的一把劍跟一副盔甲，他穿上那個盔甲，復完仇才能脫下來，但那個盔甲顯然是一個偉大的盔甲，他穿上去之後，整個人幾乎沒辦

能，莫名其妙地被背上責任，要去為上一代復仇。 ]

法走路要跌倒，劍他也拖著根本舉不起來，就這麼一副狼狽跟蹌的狀態要去復仇。我想我給哈姆雷特最重要的詮釋最在這上面。

其他很多部分就是細節上面的改換。例如，奧菲莉亞（Ophelia）變成少姬，裡面有一些歌舞的場景，可以襯托她發瘋時的跳舞跟唱歌。因為那時我也在迷馬奎斯（G. G. Márquez），就用了一些魔幻寫實場景，比如說，把奧菲莉亞的死，變成大家聽到她在十里外的河邊唱歌，傳進宮中。當然，更多是把《東周列國志》裡戰國的氣氛帶進來，像是一開始的兩個兵，我塑造成一個老兵、一個新兵，藉著他們的對白，把當時戰國時代互相攻伐的氛圍講出來。

不同於《哈姆雷特》將丹麥跟挪威、波蘭的戰爭藏在背景，只露一點苗頭出來；在我的戲裡，王子一開始就是主角，就是在打仗。在這個狀態裡，叔叔篡位的行動變成有正當性，因為原本的老王其實是不問世事、只顧著自己修行的狀態，有點老子。很積極的弟弟就覺得這樣國家會亡，所以把哥哥幹掉，然後要勵精圖治，也讓篡位有它政治上的意涵，是為了讓國家導向另外一個方向。

對於王子孟辛來說，他要復仇的對象，其實是他可能比較認同的父親形象，弒父的矛盾，更增加他的伊底帕斯情結。

所以孟辛後來沒有辦法用他自己的力量去翻盤時，他就選擇逃走，直接進到敵國，變成一個說客，像是吳三桂引清兵入關這樣的角色，但這個謀略後來導致了整個國家的覆亡。這些屬於中國的元素在裡面都起了一種比較關鍵性的作用，他扭轉了莎士比亞很多戲劇的情境。

〔我就是要一個沒有英雄氣質的哈姆雷特，因為我覺得任何人都可

我記得當時在我們系主任姚一葦老師眼裡，這些轉變他覺得大逆不道，所以我做完《射天》之後，姚老師就發下重語，以後絕對不能讓學生再這麼大膽地改寫莎士比亞，他覺得是一個很失敗的嘗試。

◎ 那時候外文系的老師們也都看了這個演出嗎？

▼ 有，應該有看，彭鏡禧老師等等。其實那時候藝術學院做任何東西、甚至課堂呈現，也都有很多外面的劇場人跑來看。因為大家都很好奇這一屆的成果到底是怎樣，像金士傑、黃建業等等。

◎ 這些跟你合作的人，不少都繼續在劇場裡面工作，可以跟我們介紹一下他們嗎？

▼ 原本的《哈姆雷特》就是兩個女主角，皇后跟奧菲莉亞，我找了蕭艾來演皇后，蔣薇華演奧菲莉亞。李永豐演太卜，就是巫師的角色，非常出色，因為他就是有一種可以呼風喚雨的氣質。還有王道南演波隆尼爾（Polonius），王學城演國王，更不要說陳明才演王子。

阿才在裡面的表現非常非常獨特，一方面是他的個人氣質，一方面他的表演方法跟別人不太一樣，有一點接近被附身的表演狀態，所以他每次排每次都不一樣，跟他對戲的人，尤其像蔣薇華，就非常辛苦。那個時候我們在蘆洲排，排到後來，阿才甚至有一種就是真的被附身的狀態，他在生活中間都顛顛倒倒。

他說他在蘆洲的校舍裡會看到一些戰國時代的幽靈，到快演出的時候他幾乎都不能排

練，那時候我們都很擔心，然後在想怎麼換角的問題。可是我硬著頭皮說，他不排沒關係，我們其他部分繼續排。後來到了進劇場裝台的時候，他站到台上，他說：「歐！其實一切都是假的。」他才回過神來，可以做這個表演。

◎ 好迷幻。你會想再做一次《哈姆雷特》嗎？

▼ 我後來有考慮要再做，但是可能就完全不會用《射天》的方式，而會做原來的文本。我希望做得更野蠻一點、更情慾一點、更本能的東西跑出來多一點。

◎ 《哈姆雷特》是台灣較常見的莎劇演出，有沒有哪一個製作讓你印象深刻？

▼ 台灣看到的這些《哈姆雷特》，我印象比較深刻的是歐斯特麥耶的版本，是柏林列寧廣場劇院的製作。一來因為它非常有創意，用第五幕挖墳的場景開始，關於死亡，先用一個幫死掉的國王挖墳給凸顯出來。而且第一句台詞就是「To be or not to be.」，我覺得非常的大膽、非常的強悍。

演哈姆雷特的演員也很厲害，整個台都快要被他吃掉了。他讓我看到現代人的心智陷於瘋狂邊緣的一種狀態，一種當代人的感受。它好像只用了六個演員，來重複扮演其中不同角色，包括兩個女性角色是同一個演員，我覺得這點也非常厲害。他找到了角色跟角色之間的連結性，對於哈姆雷特來說，這些人的意義在某些方面是連結起來的。

## 拿莎士比亞當劇團的試金石

◎ 後來其實您就沒有再做莎士比亞製作，但是您在二○○三年策劃了「莎士比亞在台北」。

▼ 其實「莎士比亞在台北」是源自於國家劇院的邀約。他們想要開始嘗試策展人制，因為之前實驗劇場的展演都是他們自己邀約，可能也覺得到了某種瓶頸，或者想要看看不同的觀點。一開始找我，我覺得是因為我在二○○○年的時候，策展過一系列台灣文學劇場，主要在皇冠劇場及實驗劇場演出。那次得到的評價還不錯，所以他們就找我，看看能不能再策劃一個系列。

那時候我想要做「莎士比亞在台北」，因為我覺得從八○到九○年代到進入新世紀之後，每個劇團自己的風格有點確定了，而且演員的表演功力也到了一定的程度，所以我覺得是一個機會，可以拿莎士比亞當每個劇團的試金石，或者讓大家可以衝撞一次，然後看能不能再往上。所以我就跟自己當時比較欣賞的幾個導演談，後來確定下來的，是王嘉明做《泰特斯》、呂柏伸做《馬克白》、符宏征做《李爾王》、王榮裕做《羅密歐與茱麗葉》，以及郭文泰《美麗的莎士比亞》。

我記得《泰特斯》應該是我推薦給嘉明的劇本，因為當時他覺得莎士比亞好像不知道有什麼好做的。我就跟他說，有一些比較冷門的劇本其實還滿殘酷、滿有趣的，推薦給他這個劇本。事隔一、兩個月，他就說他看了劇本，的確覺得很有意思，所以他決定做《泰特斯》。但是做法卻是我一開始沒有料想到的，他用了布袋戲、人偶，最後把夾子小應也放進去，做了一個「夾子／布袋版」。

他的手法，包括使用空間的方法，讓舞台的多面有觀眾，對當時的劇場來說，算是一個滿興奮的事情。然後他把幾乎所有人的臉都蒙起來，用偶戲的方式在表演。我覺得沒有做到百分之百成功，因為這個戲其實滿長的，如果表演的程式不夠精細，或者是不夠豐富時，看到後來會有一種單調的危機。但我覺得嘉明也很聰明，他也用夾子小應去把這種單調打破。

呂柏伸把《馬克白》改成《女巫奏鳴曲》，因為當時他們受到波蘭的表演訓練，也是葛羅托夫斯基（Jerzy Grotowski）後來流傳下來的訓練方式的影響。他們也從國外請老師來做工作坊，嘗試用一種身體跟聲音的集體表演方式來做《馬克白》，我覺得是滿詩意、滿儀式化的一種方式。

符宏征其實掛了兩個團，「外表坊時驗團」是宏征當時的團，還有跟吳忠良「身聲演繹社」合作，用了擊鼓的方式。《李爾王》的情節在裡面被刪掉滿多，變成一段一段，用音樂帶領著戲劇往前走。在這麼一個大家聯演的狀況裡，由於彼此都想要突出自己的風格，所以我想他們做了比較大的改編。

但除了金枝。金枝的改編可以說比較不是在文本上，而是在詮釋上面。羅密歐與茱麗葉兩家為什麼是世仇呢？因為一個是本省一個是外省，這樣子的衝突。但是我覺得在演出當中，這個政治層次、意識層次沒有繼續發展，只是用了這個背景，其實還是照著莎劇的脈絡走，但是表演方式是熟悉的、比較台客的表演方式。我覺得這個作品變成幾個作品中，可以說最貼近莎士比亞原本的。後來他們可能覺得做了這樣還不滿足，所以乾脆重新寫一次，就是後來的《玉梅與天來》。

河床劇團的《美麗的莎士比亞》，我覺得是最有創意的，而且在美感、詮釋上面都有很多值得玩味的地方，我自己非常喜歡這個演出。雖然說對很多觀眾來說，河床那種不太講話的、意在言外的方式，在當時有點難接受。但河床已經發展了一段時間，我覺得這是一個機會，把它放到一個平台上，跟其他相對來說大家比較熟悉的劇團放在一起，來凸顯河床的獨特之處。比如說河床就做了三個莎士比亞的頭套，所以場上有時候會有三個莎士比亞同時出現，他的詮釋在於莎士比亞的寫作跟後來的人對寫作的詮釋中間的落差。

有些畫面讓我印象深刻，比如說莎士比亞坐在那邊，一個女孩子跪在他面前嘴巴張開，他用他的筆蘸著女孩子舌頭裡面紅色的汁液在書寫。我覺得這其實有一種強烈的性意象、虐待的意象，或者是一個作家跟現實的關係等等，是一個非常豐富的意象。後來就有莎士比亞把他的頭拿下來，在那邊扭來扭去，把頭套整個揉成一團；讓我們看到莎士比亞對於自己被定型的樣貌，他不見得會滿意，或者也可以說後來的人不斷地去詮釋莎士比亞，他早就變形了。

由於河床用的是一種高度意象化的表演方式，我相信不同的觀眾看到這些畫面都會有不同的感受，去回應到莎士比亞這個議題的方方面面。郭文泰本來是說他絕對不會做莎士比亞，因為莎士比亞是一個語言落落長的……

◎ 跟他們風格好像不太……

▼ 對，跟他風格完全不合。對我來說，策展人這個角色如果有一點重要性的話，也應該

是在這邊。就是他會拿不同的題目去挑戰一些團體，讓他們欣然接受挑戰後，就可以做到一些原本都不會做的事情。因為，如果他們做的是原本就會做的事情，策這個展其實意義不大，我覺得把他們兜在一起，可以讓大家看到，台灣這些劇團面對所謂世界殿堂級作品時，各自可以用不同的方式去登高，然後可以用不同的對話方式。

◎ 于善祿在討論「莎士比亞在台北」的時候，他覺得這一系列是文學與小劇場的集合，可以幫小劇場展開新的空間。您自己覺得呢？

▼ 因為所謂台灣的小劇場，早期應該是從棄絕文本或是說棄絕經典這個方式，走出自己的一條路。但是小劇場也有一些人，比如說，像黎煥雄、魏瑛娟，對文本都還滿敏感的。可能我自己比較會在歐洲看戲，我看到這些所謂偉大的、厲害的當代導演，其實全都是攻經典殺出一條血路出來。所以我覺得我們台灣的劇場也可以試試看，不見得會是一條主流，但是我們時候到了，做一次嘗試，應該也不錯。

在台灣，或是說用中文演莎士比亞，有一個先天的障礙，就是語言的障礙。但語言的障礙我覺得用原文也未必沒有，因為也不是這麼當代的英語，對觀眾來說也是一種挑戰。但是對於中文的讀者來說，我們不太習慣講話這麼饒舌，或在話語中間用這麼多的比喻，用這麼多的語言趣味去講一件事情。其實我記得用中文演出最有趣的一個莎士比亞，是早期民心劇場王小棣導演做的《莎士比亞之夜》，一開始就是羅北安走出來，他劈哩啪啦講了大概三分鐘的話，但是我們一個字也聽不懂，為什麼呢？

◎ 講中文嗎？

▼ 不是不是，為什麼呢？他講完之後，他就說，這個其實是把一整段莎士比亞的台詞從最後一個念到第一個字。小棣導演就用這種方式，一開始就攤開來說，我們聽莎士比亞的困難在哪裡，我們就像鴨子聽雷一樣，其實聽不懂他們在講什麼，但這個階段過去之後，她再回去用她的方式，選了一些莎士比亞重要的片段、一些人際關係，拿來做了一個排列組合，然後做了一整晚的莎士比亞的情節，比較從情節、人情去玩。因為她一開始開了一個語言的玩笑，大家反而放鬆了，真的比較可以進入那個情境。我覺得小棣導演可能對語言非常敏感，或者說對台灣人怎麼聽用中文演外國戲中間的這個落差，她特別去處理這個部分，會讓我覺得她是真正面對這個議題。

## 莎士比亞的愛情百科全書

◎ 您除了劇場工作以外，也是一位詩人，請問莎士比亞對您自己的創作與生活是否有影響？

▼ 我覺得可能還是從當初賴聲川老師引導的那個觀點切入。莎士比亞他悲喜交錯跟悲喜交融這一點真的是滿厲害。後來在我大概所有的劇場創作裡，都在走這麼一條路，就是說，即使是一個非常沉重的主題，但我都在中間找到一種側面切入。然後去調戲它、去跟它遊戲、互動，找到一些縫隙空間，去玩出一種劇場的趣味可能。

莎士比亞做了最好的示範，在他所謂的悲劇裡頭，你都看到很多很有趣的片段，跟很有趣的小人物的塑造。尤其是裡面出現的那些小配角，一個一個其實都滿有意思的，像

與莎士比亞同行

是《哈姆雷特》裡面的羅生（Rosencrantz）與吉爾（Guildenstern），或者是《馬克白》裡面那個開門的人。

這些人物都在不該他們出現的時候出現了，告訴我們歷史不是只有英雄人物的偉大敘事而已，歷史是我們每一個人都參與；而且生活本來就是你在當下很難說是悲還是喜，你用不同的角度看，永遠有不同的詮釋的可能。這樣的觀點，大概就可以貫穿在我所有的劇場跟電影創作裡頭。

◎ 那麼，您會推薦哪一個劇本作為莎劇的入門？

▼ 我在學校教劇本分析時，《仲夏夜之夢》是我必教的。裡面所有的對比都非常清楚也非常巧妙，而且裡面的主角是年輕人，所以對於年輕讀者來說非常有親和力，你完全可以看到裡面莎士比亞是如何在嘲弄愛情。如果說《神鵰俠侶》是金庸的愛情百科全書，那《仲夏夜之夢》就是莎士比亞的愛情百科全書。

它讓我們看到這種情竇初開、一團混亂的男女關係，也看到這種婚後多年像仙王仙后這種怨偶的關係，等於把愛情的很多面向，嫉妒、背叛、不可預知性、朝生暮死等等全部都展現出來。還有理想的層面、征伐的層面、情慾的層面，全部都表現出來了，我覺得是非常非常精彩的。而且裡面也有一個段落是我自己最喜歡的，應該是莎士比亞寫得最好的段落，就是當波頓（Bottom）從夢中醒來的時候講了一段話，那段話裡面就是所有的感官都互相交融、彼此錯置，我覺得那是最早的象徵主義的詩作。

◎ 還沒有這樣子想過，不過這樣一講真的是滿象徵主義的。

▼ 對。而且第一場戲，我覺得寫得非常好。我跟學生討論的時候通常也會特別看這第一場戲。雅典公爵要新婚，但是亞馬遜女王（Queen of the Amazons）只回應了一次，那次回應是在反駁新郎講的話，之後她就沉默無言，然後就聽到這些男人在夸夸其談，這個女人從頭到尾都沒有講話。作為一個導演，看到這樣的劇本，我會覺得很有趣。因為你真正要處理的，是那個不講話的人的反應：她明明在場可是她為什麼不講話？她明明應該講而不講的時候，就表示中間有鬼。這就是劇作家留給表演者、導演者去詮釋的部分。在這點來說，其實莎士比亞比契訶夫更早意識到在舞台上的存在，以及存在的強度。

◎ 您覺得戲劇系的學生應該念莎士比亞嗎？

▼ 當然應該念啊。而且我覺得每個導演一生中至少應該導一個莎士比亞。

◎ 我同意。不過我自己覺得，戲劇系學生念法跟外文系學生念法好像不一樣，這中間應該要有一種互相借鏡的感覺。

▼ 對，我倒可以講一下。我剛剛只講賴聲川老師，但是第一個教我莎士比亞的是彭鏡禧老師。那個時候我們在台大附近上課，最早期的國立藝術學院有借很多台大的老師來上一些課。彭老師那時候就是上了我們的課，而它讓我們用原文讀《仲夏夜之夢》，當然對當時我們所有的學生來說是個非常嚴酷的考驗，但是的確在那裡找到了語言的節奏、語言的趣味。其實我上那個課得到最大的教訓，就是發現莎士比亞是不能翻譯的，因為

翻譯過去之後就完全走樣，變成另外一個東西了。

彭老師有很多有趣的觀點，我覺得他又文學又劇場，我也一直在讀彭老師一些莎劇的論文，我覺得他是一個非常細膩的讀者，要讀到這麼細膩真的很不簡單，我承認自己做不到。所以他應該算是我莎劇真正的啟蒙。

◎ 原來曾經有這樣的過渡期。謝謝今天受訪！

## 訪談後記

鴻鴻集多種角色於一身，雖然近年來未見執導莎劇，但莎士比亞對他的影響，卻一直存在著。因此此次訪談，便請他從《射天》開始，一路聊到「莎士比亞在台北」的策展，訪談之中，更展現他對台灣當代劇場發展肌理之深刻了解。

文字／文本在劇場中的可能性更是鴻鴻多年來劇場作品的重點之一，包括導演英國劇作家邱琪兒（Caryl Churchill）的《複製人》（*A Number*）及《遠方紀念日》（此為與另一劇作家品特〔Harold Pinter〕作品《紀念日》〔*Celebration*〕的聯演作品）、馮‧梅焰堡（Marius von Mayenburg）的《醜男子》（*The Ugly One*）。還有以讀劇形式呈現德國導演、劇作家福克‧李希特（Falk Richter）的《電子城市》（*Electronic City*），以及二〇一五年包含讀劇、歌劇影片播放、完整劇場作品呈現的「對幹藝術節」，持續創作劇本，相當多產。做完這次訪談之後，或許可以說，莎士比亞戲劇裡悲喜交加的敘事手法，的確為如鴻鴻這般台灣劇場的中堅分子，帶來許多啟發。

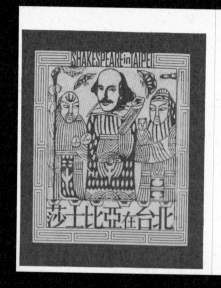

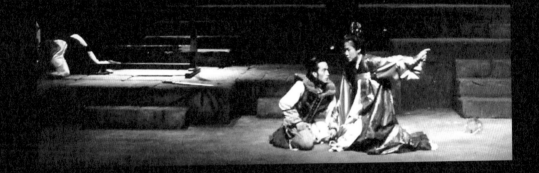

## 莎翁怎麼說

波頓：

人啊，只是一頭蠢驢，別想來解釋我這個夢
……人的眼睛聽都還沒聽見過，人的耳朵看
都還沒看見過；人的一雙手可別想嘗出來
——他的一條舌頭想也想不到——他的一顆
心怎麼也說不上：我這個夢到底是個什麼樣
的夢。

——《仲夏夜之夢》，第四幕第一景

織工波頓變為驢頭的魔法退去，但他自己也不清楚在魔法
之中與仙后、精靈互動的際遇，僅能以做了一場夢歸結。

# 我們應該
# Play a Play

姚坤君

國立台灣大學戲劇系副教授，專長表演、肢體、即興，尤以寫實表演為其教學重點。在美國曾多次演出莎劇，回到台灣後，參與屏風表演班、綠光劇團等諸多製作，表演廣受好評，並與台南人劇團合作《馬克白》，詮釋馬克白夫人。姚坤君在台灣的莎劇演出雖然不多，但在台大戲劇系開設的莎劇表演課程，幫助學生在看似神秘的莎劇表演裡，找到可能的破解方法，亦參與彭鏡禧老師的《與獨白對話：莎士比亞戲劇獨白研究》一書，與蔡柏璋等年輕演員，共同錄製其中的獨白範例。最近的著作《表演必修課：穿梭於角色與演員之間的探索》，綜合自身的演出經驗，以及上表演課遇到的種種景況，就文本、排練、演員自身狀況等面向，為對表演有興趣者，提出學習的路徑與方法。

訪談時間／二〇一五年七月二日　　校閱整理／林立雄

◎ 您在美國的時候，演了幾個莎士比亞製作，您自己現在也教莎士比亞表演，請問莎士比亞演出的難度何在？

▼ 所有的演員——不管是以英文為母語的美國人，或者是來到這邊要講翻譯成中文的台灣人，無論是國內或國外——在莎士比亞的表演上，常常會被它的語言卡住。總有一種迷思，覺得莎士比亞的文字很偉大、很了不起等等，或語言文字拗口，然後自己沒辦法消化，最後淪為背誦跟擺擺樣子，看起來就讓人很不舒服；或者說，因為認為莎劇是至高無上經典中的經典，以至於在表演時，詩詞上的韻腳，會拘泥到變得非常死板。就有點像我們在朗誦《唐詩三百首》，每一句都非常的中規中矩。事實上，莎士比亞的語言固然是非常優美，但任何觀眾聽了兩個多小時的押韻，鐵定是會睡死。莎士比亞的迷人之處不是只有語言、文字或聲韻，而是他故事的普遍性和普世性，也就是他探討人性之處，才是大家更關切的。

◎ 那麼您在上課的時候會怎麼教莎劇的演出？

▼ 其實我自己也覺得用中文詮釋莎士比亞台詞很弔詭，雖然它很有趣：因為經過翻譯，文字很可能已經喪失很多意義，而原來的韻腳，更是早就蕩然無存。縱然很多譯者，例如彭老師，他們非常認真地試圖想把它的韻腳再找回來，可是無法否認的，那已經不是原來的音樂了。如果我們把莎士比亞的文字，想成是一首歌的話，那個曲子早就變調了，只有歌詞的意義上是類似的。你說我怎麼去教？我最大的重點是想辦法使我們的學生、演員可以把這些你聽不懂、難以消化的文字，消化成一般人聽得懂。怎麼做呢？在語句的處理上，你必須要劃分到你的結構要怎麼走，你會讓人家比較聽得懂那個內容。

就拿我比較熟的、做過的製作這段舉例好了⋯

馬克白：我眼前看到的，是匕首嗎？
刀柄向著我的手。來，讓我抓住你。

馬克白說，我眼前看到的「逗號」，是匕首嗎「問號」，第二行是，刀柄向著我的手「句號」，來「逗號」讓我抓住你「句號」。所以通常聽到的是照著標點符號念出來：「我眼前看到的（休息）是匕首嗎（休息）刀柄向著我的手（休息）來（休息）讓我抓住你（休息）。對不對？其實是聽不懂的，如果照著標點符號，你想想看這樣聽兩個小時會不會想死？一般正常的耳朵，聽得懂的是：「我眼前看到的那個是匕首嗎（休息）刀柄向著我的手（休息）來（休息）讓我抓住你（休息）。節奏上，雖然變化沒有很大，但聽覺上不會斷掉，而使認知得重新啟動。逗號並不能永遠乖乖地照念，那樣的斷句和意象無關。

其實文字是給眼睛看的，不是給耳朵聽的。視覺需要分字詞、分重點的幫忙。如果把它變成是聲音之後，人的聽覺又有另外一個邏輯了。這是很多人不會去注意到，更沒有發現過的事。就像我現在說的這一整句話，到底中間有幾個逗點，有幾個句點，或者哪幾個是驚嘆號？你是聽不出來的。好，我現在再把剛剛說的那句話再講一遍，變成是文字的邏輯：「就像我現在說的這一整句話（休息）到底中間有幾個逗點（休息）有幾個句點（休息）或者哪幾個是驚嘆號（休息）你是聽不出來的（休息）」。就會變成是這樣，

如果你照這樣背，死定。

## 文字不是給耳朵聽的

◎ 我想您最後示範的這個，很像廣播，或者模擬廣播會有的聲韻，就是太照著標準走，沒有去消化這個東西。

▼ 對。所以我教課的時候，我的重點就是放在怎麼把那一整段的意象先整理清楚，變成是一種意圖。當你這個角色的意圖演繹清楚，那個段落就不可能會是原來的標點符號，或者是分行所做出來的斷句了，這樣就比較有趣了。

◎ 那這樣子學生會有抗拒性嗎？

▼ 沒有。原因是因為我不是一句一句教他們講，我是讓他們用遊戲的方式，玩出「啊，原來我的斷句在這裡」。那個細節內容，太多遊戲了，很難一時說清楚。

◎ 所以要上姚老師的課才知道。

▼ 可能，而我一年半只收八個人。

◎ 真的嗎？

▼ 對，而且要甄選，我好壞喔。不然這麼多人會講莎士比亞的獨白，到底是要幹嘛？（笑）

一姚坤君一

219

◎ 作為一個技巧啊。莎士比亞其實是台灣演出頻率最高的作家。我是做了這個展覽才恍然大悟。那麼，我們來談談您跟台南人劇團合作的作品？

▼ 我和台南人合作的只有馬克白夫人，我應該講《女巫奏鳴曲》，不對！那個版本叫作《馬克白》，不插電系列。

◎ 嗯，是兩個不同的作品。

▼ 之前我演過《馬克白》，是在美國的時候。在美國當然是用英文，回到台灣本來想，當然是用中文吧，但，不是，是用台語演出！台詞要重背不打緊，古台語的語句又深奧，雖然我是台灣人，我還是得花很多時間去背。我們沒辦法看著有意義的文字背。因為周定邦老師把它譯寫成羅馬拼音，我們一邊看著羅馬拼音，一邊聽老師的錄音，一句一句牙牙學語地背。頗像古時候的演員，或是歌仔戲班也是這樣教唱的。對我來講真的覺得好難啊，比背英文原文還難，而做功課也一定得要有錄音器材在身邊，否則很容易講錯那些語音，你沒有辦法自己來。

◎ 所以那並不是照著劇本直接轉換成台語，而是有人先幫你們轉換，你們再去做功課？

▼ 對，然後因為那個作品是由五個演員把整齣戲演完，所以文本是被拆解的。我要演女巫，同時又演馬克白夫人。這樣有一個雙重意義，也就是女巫其實存在於自己家裡。（笑）是滿好玩、挺有趣的，對演員來講，演員當然一定是喜歡挑戰、玩，有不一樣的觸角。我自己在詮釋這個角色時，就很不想要和很多製作一樣，把這個太太詮釋成權力慾望很

與莎士比亞同行

220

強大，慾望全部寫在臉上的那種壞女人。因為大家詮釋馬克白夫人的時候，很多製作都會把她做得刻板，讓她看起來就是很⋯⋯

◎ 恨鐵不成鋼？

▼ 對。當然她外在的服裝、造型也會讓她看起來很強悍、兇悍。不過，我有故意收掉一點，詮釋成如果能夠當皇后的話會很開心，就是有點小女人的天真，因為我希望她的形象可以更平易近人些。我希望我的觀眾會覺得，這樣子的人，就在我們周圍。你並不知道她原來是這樣的、將來會做出這麼恐怖的決定。也就是說，一個很普通的人、一個很普通的太太，當她有了過度的慾望之後，就一步錯、步步錯；有了一點甜頭，就還想要再多一點，慢慢釀成可怕的後果。而這並不是說長相、身材，或者是有壞女人面相的人才可能變成這樣，普通人如你我都很可能誤入歧途。所以我在詮釋她的時候，有故意做這樣的選擇。

◎ 那您之前演過的不同的莎士比亞角色呢？

▼ 我想想看我在台灣還有演其他的莎士比亞嗎？

◎ 這是一個跟全台灣導演的告白嗎？「趕快來找我演莎士比亞」嗎？

▼ 沒有欸。其實他們應該要找我⋯⋯

◎ 好像⋯⋯

▼ 可以可以，趕快來找我演莎士比亞，我可以的，我超可以的。（笑）

## 反轉「李爾」

◎ 我們剛剛閒聊時您提到《辛柏林》，那是在國外演的。但是這個劇本本身就是一個比較少演的劇本。

▼ 對，但《辛柏林》沒什麼好提的，我演一個小小的宮女。每個人都當過小演員，那個沒什麼。演《辛柏林》那個時候，是我進了研究所之後，我還是個研究所一年級的菜鳥就被相中，參與他們當地的職業劇團，心裡覺得已經偷笑了，而且還是跟自己的教授們同台。教授們，一個演辛柏林，一個就演他的太太，國王皇后，那兩個老師實在太厲害了。其實第一次讀本的時候，我被他們兩人的能量給嚇傻了。暗自想著，我以後一定可以跟你們一樣。雖然是嚇傻，但中間休息時間，我看到我們老師在廁所旁邊洗手，我跟個迷妹一樣地跟她說：老師你好厲害，我好喜歡你皇后剛剛的讀劇這樣。

後來我在美國演過比較大的角色，一個是馬克白夫人，還有《終成眷屬》的海蓮娜（Helena），以及，挺意外的是，他們把《李爾王》直接改成《李爾》，因為是要讓我去演那個李爾，那次的收穫當然很大，而且我也沒有想到導演會做這樣子的決定。因為那一次製作，其實有年紀比我還大的男演員來甄選，男士們大概想說李爾王這個角色應該是他們幾個競爭吧，結果沒有想到是找一個小隻的東方女生來演李爾，我覺得那些人大概都傻眼，後來他們都變成我的公爵。（笑）

覺得是因為自己的程度不好，所以聽不懂、看不懂。]

◎ 那本來是您去甄選小女兒考迪利亞（Cordelia）的嗎？

▼ 我心裡想就隨便試試看，我是黃種人，覺得這很難，因為三個女兒怎樣應該都是白人吧。當然我也沒有想太多，結果不但甄選上，還把我變成李爾，結果整個劇搬到日本中世紀，全部人頭髮染黑。（大笑）這個決定我真的是受寵若驚，導演還很沾沾自喜的說：「你看吧，這樣全部都通了。」不是應該三個女兒嗎？他怎麼選擇？結果老大、老二是女兒，老么是兒子。導演說，這就是你們東方人會做的事，就是疼兒子，但是兒子不聽話。你覺得兒子跟你唱反調，但你最寵兒子。

◎ 我們剛剛聊到李爾王這個角色很難演，因為他的心理歷程很大，因此對演員是很大的挑戰。身為一個演員，莎士比亞的演出，對您有什麼收穫？

▼ 我告訴你一個非常直接的：如果你能把莎士比亞的語言文字，能夠演得好，讓人家聽得懂，哇，你大概沒有什麼其他的台詞是人家會聽不懂。因為莎劇句子的結構已經太難處理了，其他的獨白，應該都不會有太困難的挑戰。我想，這個是對演員最大的收穫。

當然，也不是第一個獨白就能夠處理得很好，所以剛開始，觀眾還是得忍受你那些聽不懂的文字。而觀眾們如果聽不懂演員在講什麼，千萬不要自責，並且千萬不要覺得是因為自己的程度不好，所以聽不懂、看不懂。不應該是這樣子的，因為演員還有導演本來就有責任，將這些艱難的語言結構，讓觀眾能夠明白了解，而不是說：「啊，我聽不懂耶，可能是我程度太差，所以我們我聽到了一段好像很有學問的一段話，可是我都聽不懂，可能是我程度太差，所以我們鼓掌吧。」為了表示自己跟得上莎劇的程度，或是讚許台上的背書功力而鼓掌？不必！

［ 觀眾們如果聽不懂演員在講什麼，千萬不要自責，並且千萬不要

很有可能是因為他們演得太爛，或者太自以為是，所以你聽不懂、看不懂。千萬不要有莎士比亞迷思。

◎ 那您演過最喜歡的莎士比亞的角色？或是您想要挑戰的莎士比亞的角色？因為您竟然連李爾王都演過了，那是很多人的高峰角色。

▼ 其實，說實在的，莎士比亞很多好的角色都是落在男生身上，幾個女生的經典角色，其中一個重要的是馬克白夫人，讓我演到非常的幸運。然後，我不可能再演茱麗葉了，（大笑）或者是我九十歲的時候故意去挑戰茱麗葉。

◎ 我前一陣子在寫一篇關於茱蒂・丹契的文章，回顧她的作品，她演了兩次《仲夏夜之夢》，都是演仙后，一次是很年輕時，一次是二〇一〇年。

▼ 欸，我演過《仲夏夜》的仙后，我怎麼會忘記講這個。《仲夏夜》的仙后我也覺得很幸運，也是在美國演的，也一樣是在 Summer Festival。那個導演還是對我很好，讓我的扮相就是一個東方人，反正我是仙后，所以不一定要白人的世界。你本來想到這個仙后要說什麼？

◎ 我本來是要說她已經七十幾歲了，所以是一個七十幾歲的仙后，但是七十幾歲的茱麗葉是不一樣的事情。

▼ 我演那個仙后，又同時演西波利塔（Hippolyta），那個王后也剛新婚，跟那些新人一樣。

◎ 聽起來滿好玩的啊。

▼ 很好玩啊，讓我可以有很多亂搞的空間。

◎ 您怎麼跟驢頭談戀愛？

▼ 演驢頭的那個人很可愛，真的很可愛。他是一個紅髮白人，長相很呆。可是他非常靈巧，其實是伶牙俐齒的人，就跟驢頭的角色真的非常符合。我覺得要愛上他並不難，因為他就是很靈活很體貼的一個演員。其實說到表演，演員與演員之間的默契是佔很大的部分，所以很幸運可以遇到這樣的驢頭。是真的很可愛，然後我就愛他就好了。

◎ 那個驢的頭是怎麼表現？

▼ 道具是一個寫實的驢頭，並不是用意象表現。有的製作會只是戴一個髮箍或耳朵就表示是變成驢子了，我們的製作選擇套上一個有毛的驢頭。希望讓觀眾覺得，哦，你怎麼會愛上這個東西。對了，我也演過《亨利四世》的波西夫人（Lady Percy）。《亨利四世》裡面基本上沒有女人，波西夫人可能已經是最大的角色了，那個是學校製作，一樣是要甄選的，沒有想到導演找一個東方臉孔、英文又講得怪怪的人演波西夫人。另外一個女生角色是毛提摩夫人（Lady Mortimer），台詞不多，而且這個角色本來就是外國人，我以為我會是那個角色，結果沒想到我是波西夫人，所以很高興。結果我們在看榜單（演員名單）的時候，我看了我就超爽，但另外一個來競爭的女演員，漂漂亮亮的金髮美女大哭，看到她在我旁邊哭的時候，我覺得很尷尬，然後就趕快開車回家。我也不知道該

怎麼辦，況且我又是一個外國學生。其實我覺得我的美國同學都還滿好的，他們安慰我說，導演選你一定是相中你什麼樣的優點。然後我就開著我的小車跑走，途中我越開越興奮，然後我就開始唱起《中國一定強》，不知道哪來的 idea。（大笑）

◎ 這是您學生時期、還滿早的莎士比亞製作？

▼ 應該是我第一個或第二個有台詞、比較稱頭的角色。角色是個花瓶，但是有一個精彩的獨白。當初我真的沒有想到我可以講那個獨白。因為我還是一個大學部的外國學生。

所以很妙，我到現在還記得前幾句。

## 把劇本當床頭故事

◎ 您會給想成為莎士比亞演員的人什麼樣的建議？

▼ 除了上課之外，會有很多學生來跟我求救，要我看他們莎士比亞的表演片段，都是因為他們要去國外念書，需要準備古典和當代兩個不一樣的獨白，古典的話我們都會建議找莎士比亞，因為希臘悲劇可能不是那麼討好，也都會很明白的希望你避開那些非常有名的片段，原因是，有太多人做過了。一來，如果大家都選那些有名、熟悉的，那些老師可能會聽八十遍的「生存，還是毀滅……」，他們會瘋掉。

二來，那些經典片段之所以成為經典，可能不是只有文字，而是以前曾經有很經典的演出，要比他好，很難；你要比他好，老師才會驚喜。如果只是因為自己有興趣，想要

研究，你要看什麼樣子的角色當作入門呢？那當然，你剛開始會對歷史劇比較沒有興趣，反正，大家都聽過的《羅密歐與茱麗葉》、《仲夏夜之夢》，以常被搬演的當作入門。其實，我也要說實話，我自己在讀劇本的時候，也常常看一次劇本，中間要睡三四遍，這真的是很難避免的，因為文字確實是非常的不平常，雖然都已經是中文了，但你要花很多腦筋才能看得懂他在說什麼。所以想入門的朋友，不要害怕、不要嚇到，因為其實我也還是會睡好幾遍。（笑）反正就把它當床頭故事，今天看幾景，明天再看幾景，你可能看一次會玩味不出那個趣味，反正多看幾次。

很有趣的是，不管是我自己在演、學習莎士比亞的，還是剛開始要開莎士比亞的獨白這門課的時候，我自己也會一直反問我自己，意義在哪裡？尤其是譯成中文後，除了故事情節內容還是莎士比亞以外，歌詞全部不一樣、音樂全部不一樣，台詞已經沒有聲韻了，只是比較文謅謅、拗口的字句結構而已，要說美感有點困難。雖然有一些莎士比亞工作者已經非常努力把它寫出韻腳，但是確實不是已經原來的聲音樣貌了。雖然我也曾自我懷疑，但是既然台灣開始有一點這樣的流行，與其大家一起亂弄，倒不如我將自己的經驗與所學跟同學討論、分享。如何把這些難以理解的文字，透過演員的詮釋，能夠讓觀眾看得懂、聽得懂，這對我來說是最大的意義。

◎ 我們上次訪問呂柏伸，他說，他在您變成同事之後，他覺得他導莎劇有不同的體悟……

▼ 那他是有什麼樣的體悟？

◎ 他覺得這是姚坤君式的寫實主義表演。所以他應該是說怎麼樣用一個寫實主義的表演來演莎劇吧。

▼ 他所謂「姚坤君式的寫實主義的莎士比亞」，可能就是我希望讓大家都聽得懂、看得懂的莎士比亞，不是一個高高在上的東西。莎劇當時也是個大眾娛樂，像我們平常聽到的語言一樣容易接受，如同我們的行為舉止一般平常，或許他所說的寫實就是這個意思吧。

◎ 我們訪問盈萱時，也提到大眾娛樂，她覺得這是很重要的，要讓大家可以享受這個表演。

▼ 莎士比亞很多劇本，真的很多社會新聞跟《娘家》或《世間情》都很像的，完全就很八點檔。那些販夫走卒都可以在那邊看，你期望他們有多高的學養才能聽得懂嗎？不可能啊，所以很顯然是一種很普及的娛樂。

◎ 所以我們不應該把莎士比亞當作供起來的東西，應該跟生活有關。

▼ 我常常在講 Play a Play 為什麼這兩個字都是 Play，「演一齣戲」，也就是「玩一玩」啊，那 See a Play 就是「看人家玩」咯。但，不知道是華人，還是東方世界都如此，還是只有台灣，就會把這些已經被稱為藝術的東西供在上面。我很羨慕很多國外的小孩，在學鋼琴的過程，跟我的經驗實在差太遠。我痛恨彈鋼琴。我小時候被家裡規定要學鋼琴，我學得很差，因為沒有人發現我是看不懂譜的，我都是用耳朵聽，硬把它彈出來，老師聽完一次交差我就要下課，我真的很害怕。老師也很妙都沒有發現我讀譜太慢，慢到有點像閱讀障礙那種慢。

小時候學琴壓力很大，可是我在國外念書的時候，看到同學把彈鋼琴當成是在玩玩

具一樣，要彈什麼就亂彈什麼，在這樣的狀況下慢慢學會的，而不是那個譜彈什麼我就跟著彈。當然那個也很重要，就像我要說的，學表演不是每一次表演都要跟著台詞走的才叫表演，不是。現在我正在跟你講話，我在表演，你也在表演，表演就在生活裡。所以我很羨慕人家學樂器就是真的在玩樂器，為了好玩就學會了。所以學莎士比亞應該 Play，我們應該 Play a Play，不要去供起來拜。

◎ 我在英國的時候，發現他們很重視小朋友的莎士比亞。所以有各式各樣小朋友版的莎士比亞，像是繪本，還有浮空投影版的立體書，所以就像您說的，潛移默化就是生活的一部分。可是在台灣因為不是我們的文化，被我們當作經典。那您覺得我們在課堂上，應該要怎麼認識莎士比亞？

▼ 我覺得很多角度可以做，當然它是一個經典，所以也需要一個很認真的角度去學習他，還有一個方面，就是能不能用玩樂把它玩出來呢？像我剛剛說的鋼琴，如果你真的對音樂非常有興趣，樂理你需要去學。就像我們需要去理解莎士比亞在寫這些台詞時，它的規則是什麼？這是什麼道理？但當我們在彈琴抒發的時候，那個道理為什麼要存在呢？那在我們心裡啊，那就是一個令人振奮、愉悅、悲傷的曲調，它就是一個可以震撼人心的作品，它就是一個玩具。

◎ 所以我們要把莎士比亞當成玩具，拿來玩弄一下。

▼ 把它當閒書、課外讀物。這是其中一個角度。

**訪談後記**

訪談在姚老師台大戲劇系的辦公室舉行。進入這個空間，很難不被莎士比亞相關的各種小物吸引：不論是較為常見的、有著莎士比亞頭的黃色小鴨，一字排開的莎士比亞劇本，或是當天讓每個人開懷大笑的莎士比亞面紙盒（見訪談照片），數量與種類都讓人印象深刻。訪談期間，姚老師也以《馬克白》裡的片段，作為說明表演方式用的段落，但文字記錄卻難以傳達語調與聲腔的細膩表達，實為可惜，但我們為「世界一舞台」製作的訪談片段，特別保留其中一段：

馬夫人：
烏鴉以沙啞的聲音
啼叫，宣告鄧肯命中註定要進入
我的城堡。來吧，執行死亡任務的
邪靈，在此為我除去性別，
把我從頭到腳，滿滿貫注
最狠毒的殘酷！（《馬克白》，第一幕第七景，彭鏡禧譯）

若是對姚老師的示範有興趣，可以觀看「與莎士比亞同工」系列影片中，姚老師訪談的部分：
https://goo.gl/c4uNfN

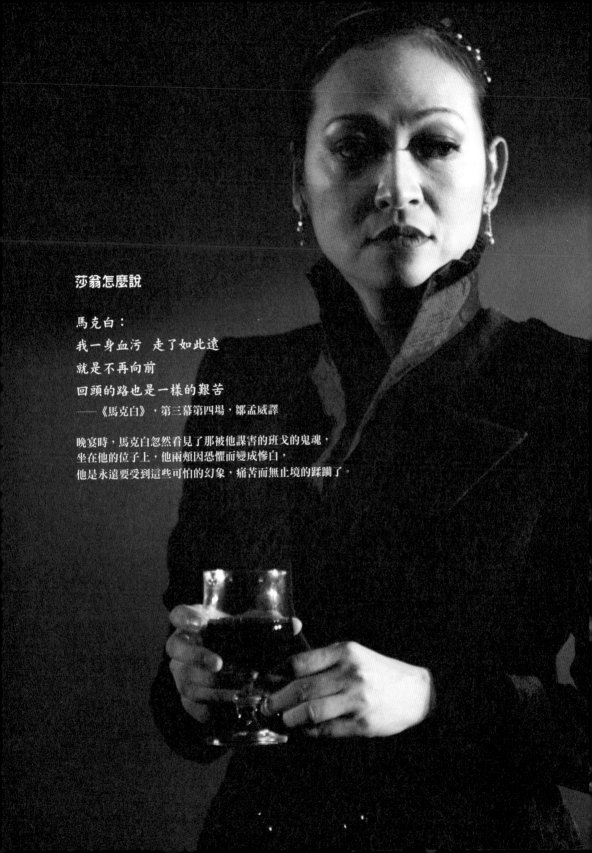

**莎翁怎麼說**

馬克白：
我一身血污　走了如此遠
就是不再向前
回頭的路也是一樣的艱苦
——《馬克白》，第三幕第四場，鄒孟威譯

晚宴時，馬克白忽然看見了那被他謀害的班戈的鬼魂，
坐在他的位子上，他兩頰因恐懼而變成慘白，
他是永遠要受到這些可怕的幻象，痛苦而無止境的蹂躪了。

# 戲劇的起源與
# 扮家家酒很像

靳萍萍

知名劇場服裝設計。於美國北卡羅萊納州州立大學獲藝術碩士後，在美國參與劇場工作並擔任設計。回國後任教於國立藝術學院（今國立台北藝術大學），現為劇場設計學系專任教授，教授服裝設計、服裝製作、服裝史等相關課程。作品多元，在北藝大學期製作擔任服裝設計之作品，包括《費德兒》、《紅旗·白旗·阿罩霧》、《05161973辛波絲卡》，以及《理查三世和他的停車場》等。並與專業劇團合作，代表作品有：屏風表演班《莎姆雷特》、《京戲啟示錄》；表演工作坊《這一夜，誰來說相聲》、《暗戀桃花源》、《西遊記》；果陀劇團《針鋒對決》、《動物園》等。近期與董陽孜合作《騷》、與莎妹劇團合作《理查三世》，設計作品百齣以上，並跨及不同表演藝術領域。

訪談時間／二〇一五年七月二十二日　　校閱整理／吳旭崧

◎ 萍萍老師，剛剛與您閒聊時，您已經提到台灣劇場發展的過程與莎劇的關係。

▼ 對。大約三十年前，台灣現代劇場剛開始發展，有一段時間屬於尋根的年代，就像蘭陵或者雲門，大家都要找所謂我們自己的戲劇、我們自己的語言、我們到底要幹嘛？就像這文化、土地到底在做什麼？我覺得那時候很多的創作，都是在那個理念之下發展出來的，所以並沒有要做莎劇、要玩弄劇場的形式。它是以概念先行，用莎劇來做藍本，是創作認同和文化的一種動力，很多東西都是從那裡開始的。

◎ 您與屏風表演班合作《莎姆雷特》的經驗呢？

▼ 我其實沒有跟國修談過，為什麼要改《哈姆雷特》。可能是從他很多的書上或他的訪談中間知道，他有他的一些原因，大家都大概知道了。但國修當時用《哈姆雷特》，其實是以劇本當題材，用一種手法去顛覆、嘲笑、解構劇場的一些現象。他不一定要忠於莎士比亞的《哈姆雷特》，只是用劇本的情節來鋪陳。關於這個作品的概念，一開始他並沒有跟我們明確說明，所以我們都很認真在看莎劇。

看完之後第一次開設計會議，國修就很清楚地講：「萍萍，現在我們是一個三流的劇團，不叫屏風劇團，而是叫風屏劇團。我們所有的人都改名，我叫李修國不叫李國修，你的名字沒辦法顛倒，但你不叫靳萍萍，你叫靳小萍。你是都是把名字這樣顛倒過來。你現在必須放下國外的工作經驗、國外學莎劇的認真，或歷一個三流的劇團工作，所以你千萬不能認真。所有東西只能夠像老外做旗袍一樣，你現在必須放下國外的工作經驗、國外學莎劇的認真，或歷史服裝的認真，只能取空的形式。你必須是一個很有使命感、很認真工作的設計。你要

努力去做莎劇，但你們做的都不是真的莎劇。」我那時就跟他說：「你找我幹嘛，就去找別人不就剛剛好。」但他又不要一般太過搞笑、誇張或綜藝型的東西，他要界在邊上走，好像又不太一樣。我覺得《莎姆雷特》是那種狀態下開始，還要應付A角、B角、C角、D角都同樣要穿同一套衣服，光處理這些就滿慘烈的。

◎ 後來的重演，服裝部分也都一樣嗎？

▼ 後來還是有稍微修。你知道那個時候劇團很多的工作人員都是因為熱情和熱忱而來，他們解決事情的方式也很簡易迅速。比方說，這個戲檔期長，是一個長壽劇，不停地再演，而某個演員臨時要請假，剛好有A可以代演，但是兩個演員胖瘦完全不一樣。

最簡單的解決方法，就是把後面整個剪開，再貼一塊布上去，就算好了。工作小組也不用告訴我們，因為劇組在巡演，必須當下解決，就跟電視台做節目一樣。但有的場景昏暗還是搭，等到場景比較不昏暗的時候，演員一轉過來，那塊布的顏色跟原本布料不見得搭，就看得一清二楚。後來我也覺得很說得過去，反正他要演的就是一個三流的劇團，就是一個能應付事情的劇團。因為在巡演，本來就會發生很多事情，服裝真實進到了戲裡面的狀態，所以也很OK，每天都會有新鮮或新奇的事情發生，然後解決了。

◎ 您會跟著去巡迴？

▼ 我不會！有時候巡迴到台北，或隔了一段時間又要演了，演員可能變了，把衣服拿出來，會要看看這些衣服會不會需要整理；也會發覺很新鮮的東西出現，可以知道巡迴當

下他們要因應變動時，可能就會找一塊類似的布，或新做一套給一個大臣，或者宮女就多了一個，這一件衣服我沒看過。他已經解決了這個問題，所以我覺得這就是有趣。

## 王嘉明的建構式創作

◎ 那麼最近的兩個《理查三世》的製作，應該是很不一樣的狀況。至少您這回不必擔任一位三流的服裝設計師。

▼ 《理查三世》的確就比較認真。我覺得在劇場形式與導演概念上，兩次的《理查三世》——不管是先在北藝大的《停車場》版本，還是後來國家劇院的《理查三世》——都比較從劇團的形式跟概念出發，去解構跟建構莎士比亞的《理查三世》。他有他自己的詮釋、看法、切入的觀點，對我們設計來講，跟這樣的製作很有趣。

我很喜歡所謂經典的劇本，因為經典劇本可以從很多不同的觀點切入及詮釋，而且深度跟厚度是非常有趣的。我覺得做所謂的經典劇本，並不是一個窠臼。有很多人一直說：

「我們為什麼要演外國的劇本，我們應該自己寫劇本」。我覺得這兩者是並行不悖的……你可以自己寫劇本，可是寫劇本真的要花很長的時間，我覺得要給足夠的時間、空間、預算及經費才能培養；要真的有很多的人在寫、有很多演出的可能性，也一定會有失敗，好的作品才能慢慢出現。可是如果經典寫得好，它能夠立刻讓你看到我們的觀點跟切入角度的話，也絕對不是個壞事啊！所以你可以同時吃法國菜、英國菜或義大利菜，你可以做創意菜，可是你不需要把它們分開——有些朋友跟我說，像是有一種抗爭的感覺。

第一次跟王嘉明合作的時候，其實有一點一頭霧水。那時做《05161973辛波絲卡》，

也是北藝大的演出，以辛波絲卡詩集為出發點，他也不太多話，比較寡言。

◎ **寡言，但其實想法很多，只是都不告訴你們。**

▼ 對，他不會講，但是也沒關係。一開始進排練場時，你大概就看到手法跟形式在哪裡，知道他創作的模式。我覺得是跟他工作很好的開始，尤其是北藝大有學校的資源，所以可以準備得很充足。他只要提過的相關想法，我們就一個口袋、一個口袋分門別類地全部做好，為他最後的整合與切入點做準備，所以等到他確定要怎麼做的時候，我們工作的速度就可以很快。

我可以在不去打擾導演或者著急的情況之下，先把我可以做的東西完全準備出來。王嘉明的手法是剪接；我常常說，他是禮樂射御書數、象形、指示、會意、形聲、轉注、假借，這些都是他所包含的創作手法。不管他到底要用哪個手法去接哪個手法時，都衝得快，因為元素都在。做《辛波絲卡》的時候，我也不管他喜不喜歡就做完了，很安靜地去做了一個作品，大家都滿喜歡的感覺。所以後來做《理查三世》、《停車場》的時候，我大概就知道王嘉明需要創作的時間是長的。我始終沒有跟他去聊他創作的部分，但是我覺得他是建構式的創作；他是用空間結構，建築式的方式去做它，不是直述型或者簡單線性的方式，有一個內在的結構在。導演創作的時候，我們先把莎士比亞《理查三世》看完，我做的功課大概多是在這個劇本上，後來還運用到前面的《亨利六世，下》。

我覺得最有趣的是，讀《理查三世》時，看到其中一些角度，但讀到《亨利六世，下》時，就發現劇本裡的史觀與《理查三世》完全不一樣，創造人物的方法也不同。例如，起初

可能覺得瑪格莉特（Margaret）是個瘋婦，但等到從前面的《亨利六世》開始讀起的時候，

就會了解，這個角色其實有她的立場跟邏輯。如果當時依循她的意見主戰，說不定英國

的統一就是她的功勞。所以歷史的東西很難講，尤其劇本裡講她先生亨利六世的事情，

他到底是無能軟弱、親民或是不親民，都是不一定的。

剛好我們在看這兩個劇本的時候，是烏克蘭戰爭的開始。我在烏克蘭戰爭中，看到所

謂的民兵跟軍人、政權，因為信念不同而有衝突。我覺得信念是荒謬的：可以有毛澤東、

墨索里尼、希特勒，這麼相信自己的強權，還想出一套理論，讓很多的年輕人跟著這個

熱情，相信這些理念，然後大家都死了。因為你相信他的理念，你也死了；你不相信他、

你要反抗他，你也死了。所以我覺得人的信念，其實是可悲的盲目，任何人都有他的理

想跟熱情，可是他的理想跟熱情到底本出何處？是他對生活現實的不滿需要有一個出口？

你看烏克蘭戰爭的時候，有些符號顯示並區分出派別，軍人有軍人符號性的制服，民

兵拿的是摩托車的安全帽，開始產生對立。街頭上擺的屍體一堆一堆的，旁邊還有婦人

要去獻花，還有穿著像指揮交通那種警示衣、中間掛個十字架，他就說：「不要打我，

因為我是神父，我是來禱告的」，然後滿天的煙火……第二天早上清道夫清完後，街道

一片空白，歷史就洗過了，這些都不在了。我後來跟導演在談這個劇本時，提到這些

想法，如果從長久的史觀來看，人其實是很渺小的。做《停車場》的時候，就是這樣

得來的啟發，而且用黑色當主要顏色；但是黑有黑的條件，要有不同層次的黑才拉得出

來。在排練場大家很常說：「等一下你演A咖、等一下去演B、演C」，用表演的方法

就可以換過去。可是到了劇場正式演出時，並沒有辦法這麼快變換，因為視覺的符碼性

靳萍萍

到底在服裝上，當你換成Ａ的時候，它就是第二套衣服；換成Ｃ的時候，就是第三套衣

服，服裝製作的工作量就增加，不像在排練場換個人上場就好。小劇場的玩法是不一樣的，

它的界線是不一樣的，中型劇場、大型劇場的視覺就要讓觀眾不會混淆。

還有一個元素就是光，你怎麼樣把黑打出層次，演員的臉還是能看得到，需要更準確地

計算與劇場經驗和時間。所以那次大家永遠都說經費不夠。製作的時候永遠是人力、經費

和時間三組並立。比如，你有很多人，時間短一點沒問題，如果你有很多的經費，其他兩

項還是可以解決、有其他的方法；或者你有很棒的技術人員，對於歷史、準確的東西他知

道，也可以解決。台灣在這三方面來講常常都是投資不足。那次做完，我覺得很多人都滿

喜歡那個詮釋的方法。我記得，導演要把所有的女角都變成偶，我就提出，如果她們都是

偶的話，都應該是同樣的，所以後來身體全部用同一個，只有衣服罩在外頭而已，這幾個

女的只剩下聲音。後來王嘉明要做《理查三世》時，他提到要女扮男裝，女生都要是實體

的，所以服裝的玩法就完全不一樣。其實我也是在等導演切入的角度，我覺得我選擇了這

次設計的方式，完全是考量了所有可能，讓這個戲能夠在舞台上清楚地被看到所有線條與

演員狀態，才做的決定。

## 女相男人的特直線條

◎《停車場》的確很黑，我覺得《理查三世》是比較容易區分出角色的。請為我們說明這幾個女生角色設

計的概念？

▼

我對瑪格莉特並沒有批判之意。我一直覺得瑪格莉特應該是一個紅的頭髮，大概是從紅的頭髮的意象來想，因為她真的是一個非常有決定性的人。她有自己的想法，《理查三世》從瑪格莉特開始，我覺得她是女相男人，她的精神其實比那些男角都要更有魄力，在我讀《亨利六世》的這個過程中已經這麼覺得。

所以我後來選的是二戰的服裝線條，二戰很多男的都去打仗之後，女人也做起了男人的工作，所以女生的線條、墊肩就出來了，軍裝的形式就比較出來，鞋跟是比較粗的，像英國婦女的感覺；我選瑪格莉特的時候，我覺得她還是個女人。因為女人的子宮這個意象，在這齣戲裡面是重要的，因為她本身就是一個交換條件：如果你今天沒有這個名銜、不是女人、不能夠繁衍他的子孫，就不是權力交換的部分；如果從小生活在這個環境之中，不可能無知到不了解這樣的構成。所以我不相信身在其中的人有絕對的純真，可能在年幼時純真，但是在成長的過程中，也許有的人本來就是比較善良、有的人比較積極，所以最後的選擇不一樣，命運就會不一樣，爭鬥時結果是什麼也不同。

十三世紀的服裝有一個專有名詞 surcoat（外套），有一種女性的性感，是受到十字軍東征的影響，露胸線的方法是在兩側。我想把歷史的東西延續，只是我把線條換到中間，就是胸部的線條，女性的這個部分我還是要讓它露，因為男生看的也就是這些線條。十三世紀又是哥德的建築時代，它是筆直鉛筆線的線條，把所有的東西都拉高直。所以我就保留瑪格莉特直的線條，從十三世紀時的衣服去做延續，再用二戰「軍」的部分去做瑪格莉特。

可是我又希望她是一個漂亮的女人，她不是一個漢子就結束了，她也是位母親，所以

有一點裝飾。十三世紀哥德式的長袖，扣子是它的裝飾，所以我們用一排的扣子去延續歷史的點綴。這是瑪格莉特。

我有一次問導演說：「那伊莉莎白呢？」因為在《停車場》的時候，她的女兒小伊莉莎白是充氣娃娃。導演只說，他要演員有芭蕾舞者的樣子，後來我看他們排練出來的影片，就穿有框架的紗裙，在那擺些姿勢。他用了「假掰」這個形容詞形容她，而伊莉莎白台詞中間也有很多段，真的有好多面，後來門徒餐宴的擺法、她站起來划酒拳的方式，王嘉明對她其實是有批判的。所以我後來設計伊莉莎白的時候，我以凱特王妃的髮型與半透明紗的露背，有一些亮片、水鑽，現在很多人會覺得蕾絲有新娘、小禮服的感覺，穿著的方式，典型的英國皇家得體的線條為主。但我在她身上做了一些比較俗麗的蕾絲、大家會覺得華麗，可是我沒有覺得真正的貴氣。

我很少在舞台上用很高的高跟鞋，大家都把線條當作是一個重點，把腿拉長，其實很多人都不明白，當你穿著那樣的鞋子，其實對表演是很大的妨害。但是我在伊莉莎白的角色上，特地選了一個有防水台的高跟鞋。那雙鞋其實是很穩的，我們試過。我就是要讓她覺得自己高人一等，但其實踩在高跟鞋上，她的地位是岌岌可危的，它是一種假象。她是用世俗、大家的定論去包裝她自己，最後交換的還是婚姻。到最後小伊莉莎白結婚的那一場，他們在一起跳舞的時候，就很清楚地看到我在批判的角色。因為母女兩個是同樣的，只是一個是穿大的婚紗，一個是洋裝式的線條。婚姻就是一個條件交換。

你到底要賣什麼包子？

看你露哪裡。瑪格莉特是露胸、伊莉莎白是露背、安是露兩條腿。 ]

◎ 那麼，安呢？

▼ 我在《停車場》的時候，對她是比較同情的。但是到了劇院的《理查三世》的時候，我就比較不同情她。因為女性角色，「女」是重要的，「性」不是真的「性」，所以一定要露，看你露哪裡。瑪格莉特是露胸、伊莉莎白是露背、安（Anne）是露兩條腿。她的禮服其實像倒的花束。就像我們的花束紮著，有一個蝴蝶結在上面，我只是把它倒過來做。所以你看她背後其實是把手，中間有一個很大的緞帶，她的腿其實是把手，倒過來去看到我在講的婚姻、花束倒過來其實就是子宮這個部分。還有另一位是約克老太太（Duchess of York），我對她反而就是同情了，沒有批判。首先，因為她的年紀最長，我覺得好像不用特別強化她的性別；我比較把她放在英國的脈絡，英國冬天很濕冷，所以她的衣服是毛料。她的裙子底邊的線條比較趨近十三、十四世紀的長裙，因為我把她所代表觀眾看女人時，多半也看到很漂亮的腿，其實也是現代看女人的定義的部分，不太會其實她的子宮就是底部的花飾。把她整個人倒過來做。剛好這個女演員腿非常漂亮，現有代表女人的部分都收起來了，顏色收在深灰跟中灰之間，就是灰階中間。因為我覺得她的生命中，她都看到了所有的死亡，已經經歷過三個世代，除了說不出來的悲哀之外，她也沒有任何能力或辦法，去阻止她的兒子殺另外兩個兒子。我用灰的那種憂傷、沉重放在她身上，基本上還是高貴的，所以我用的是比較時尚的線條，把她的頭髮整個拉起來，尤其是演她的張詩盈，跟製作裡幾個女孩子比起來是比較修長、嬌小的，所以我就把她的線條拉起來。

[ 因為女性角色，「女」是重要的，「性」不是真的「性」，所以一定要露，

◎聽您仔細說明後，又更了解您怎麼去理解這三個角色。還有另外一個問題，像謝盈萱在劇中其實要演男生，您怎麼樣去處理女性演員演男性角色？

▼因為我想嘉明很有創造力，他的創作絕對不是一個表象，後面的思維很複雜。他也提到布袋戲、寶塚，就像上次的偶，可是我們不能真正做寶塚，去把寶塚移過來的話就慘了，因為大家就會看不到嘉明的《理查三世》。我後來用的是漫畫，找了很多的漫畫，其中一本是《美少女戰士》，就是我最討厭、被我罵的漫畫。美少女戰士都要很有能力、很有戰鬥力，可是到最後，一定都要有一個王子來解救她，所有人都在等待說：「你來解救我吧！」這是什麼樣的潛意識教育！我也翻到一個《理查三世》的漫畫，把所有的男生都畫得很秀氣，拉得很長的身形。如果你真的要去講中間的台詞，《理查三世》中間有台詞，就是講到男人跟男人之間的愛，就某一個部分可能是性或是戰爭。我後來就覺得，我們不要做寶塚，我們就把它趨近到漫畫的部分。女孩子的特質你是閃不掉的，所以有幾項任務一定要去完成，就是把她全部的曲線蓋掉，把她拉到比較像男生的體型，之後才塑造角色，她在視線上才會跟這批男演員比較過得去。

◎這樣就有一致性的感覺。那麼，您覺得做莎劇跟做其他劇本有不一樣的地方嗎？

▼我覺得其實跟演出製作的方式、觀念有關，它跟經費不見得有全然的關係。大戲可以小做，小戲可以大做，看你要做什麼；但是如果你一開始就能把事情想清楚的話，問題就沒有那麼多。劇場很實際，也有很多很好玩的事情。戲走到哪裡，我覺得跟你的計畫、跟你了解事情的程度有關，你可以化簡為繁。其實莎劇跟別的劇是差不多的。

▼ 其實我沒有什麼建議欸，除了他跟導演好好談一談，知道他們到底要幹嘛。就像我們大家來做包子，但是包子的餡是什麼？你是要做高麗菜的、韭菜的？你的高麗菜餡裡面是要放豬肉，多少比例？多少鹽跟糖？你到底要賣什麼？他們那組人他們一定要自己講清楚，我覺得那個才是真的比較務實。我常常舉一個例子。戲劇的起源，不管戲劇學者是說從祭祀或儀式來，我就說與扮家家酒很像。我常常跟大家說放學在門口，大家來玩，在一個老樹下面，就有一個人說：「你到樹旁邊去，那是我們家的大門，拿幾片樹葉、沙、石頭，說是我們的菜，你下班回家以後要幹嘛幹嘛」。等一下小男生就來了，按門鈴說：「回家了」；另一個人就拿菜。如果說，要玩武士的家，回家拿個鍋蓋可以當盾牌、樹枝可以當劍，拿一條浴巾就可以當歌仔戲唱半天，自己覺得自己很美，就是扮演而來的。

我常說，在那邊指來指去，叫人去幹嘛幹嘛的就是導演，跟大家說樹底下是餐桌叫舞台設計，拿著布披在身上叫服裝設計。我們沒有燈光設計，因為老天就是燈光設計，到了五點鐘媽媽叫大家回家吃飯，大家就回家吃飯。第二天可能要考試了，就說不行明天不能玩了，下午三點不能來了是因為我要考試。再下個禮拜考完了，說我們幾點再來這邊見，那時候。然後完了之後，我們玩得很高興，旁邊的小孩就走過來看了很羨慕想參一咖。我們就說：「不行不給你看，如果你不給我一個糖，我就不給你看」，就是賣票。我覺得就是這一種狀態。不管你們要做什麼樣形式的東西，其實真的是要大家講清楚，然後自己去撞出火花與溫度。人跟人之間是不同的，我們沒有一個方法，戲劇本來就沒有一個方法；每個人的經驗分享是不一樣，尤其在台灣沒有什麼準則。

## 訪談後記

萍萍老師為受訪人之中,唯一的劇場服裝設計者。訪談中,相信也為大家揭開了劇場作品設計服裝的秘辛:事前的準備,其實與演員、導演無異,都需要仔細閱讀劇本,進一步研究相關資料後,再與設計理念結合、與導演的理念交換,並整合舞台設計、燈光設計之構想,最後再經由服裝製作,將一套套的劇服呈現於舞台上。舞台上光鮮亮麗的演員,都靠劇場服裝設計一手打造,造型的風格,也將深深烙印在觀眾心中,成了觀眾回憶戲劇作品不可或缺的環節。

這次萍萍老師仔細說明了《理查三世》幾位女角的設計過程,以及《理查三世和他的停車場》從戰爭照片裡受到的衝擊而有的創作,都說明服裝設計在作品成形之前,除了設計者個人及團隊的創意之外,還需要從多重的文化理路中,找出適合特定作品的元素。只有對服裝史、生活、政治的多方了解,才能激盪出適切且出色的風格。劇場服裝設計,又必須同時考慮演員與服裝的互動,才能兼顧外在與實在性;也唯有不斷地嘗試,從經驗累積中才能展現最佳效果。

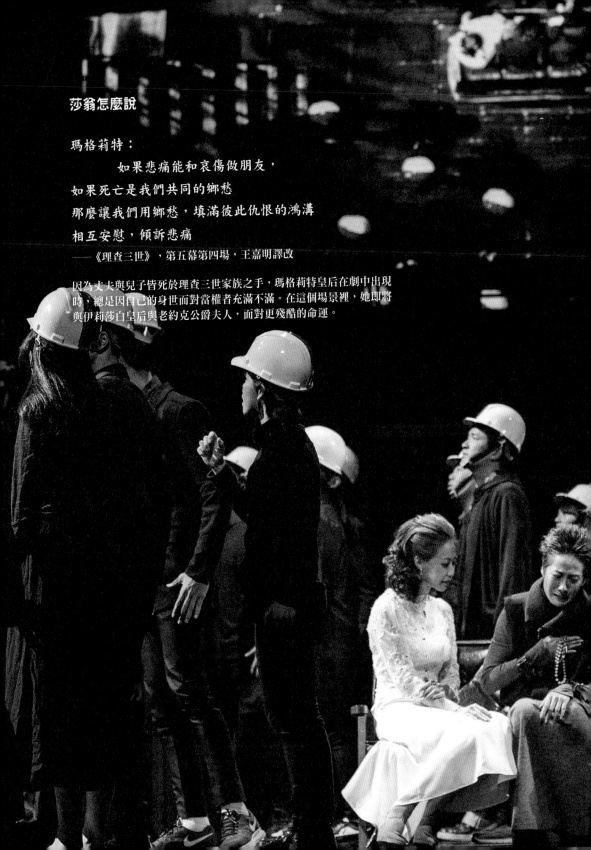

## 莎翁怎麼說

瑪格莉特：

　　　　如果悲痛能和哀傷做朋友，

如果死亡是我們共同的鄉愁

那麼讓我們用鄉愁，填滿彼此仇恨的鴻溝

相互安慰，傾訴悲痛

──《理查三世》，第五幕第四場，王嘉明譯改

因為丈夫與兒子皆死於理查三世家族之手，瑪格莉特皇后在劇中出現
時，總是因自己的身世而對當權者充滿不滿。在這個場景裡，她即將
與伊莉莎白皇后與老約克公爵夫人，面對更殘酷的命運。

# 我覺得愛情
# 叫作鬼打牆

施冬麟

畢業於國立台北藝術大學戲劇系、劇場藝術研究所表演組，曾參與表演工作坊《等待狗頭》、河左岸劇團《他殺現場》、果陀劇團《看見太陽》、密列者劇團《行走的人——走向內在天堂》等製作。戲劇演出經驗豐富，能演京劇，亦擔任多齣戲劇動作編排、武術指導，能雜耍與變魔術，是位全才型演員。自二〇〇一年加入金枝演社，擔任演員、副導演、編導等職，參與金枝演社代表作品《群蝶》、《祭特洛伊》、《可愛冤仇人》、《大國民進行曲》、《黃金海賊王》、《浮浪貢開花》等作品。莎劇演出及改編作品則有《羅密歐與茱麗葉》、《玉梅與天來》、《仲夏夜夢》，受到極大的歡迎。二〇一三年第三度挑戰《哈姆雷特》，創作獨腳戲《王子》，深受觀眾好評。

訪談時間／二〇一五年七月十二日　　校閱整理／林立雄

◎ 你在藝術學院戲劇系的畢業製作，是一個與莎士比亞有關的製作。當初怎麼開始對莎士比亞產生興趣？

▼ 大四的時候，我們上了一個關於莎士比亞的口白課，是馬汀尼老師開的。印象深刻的是，之前演的都是寫實並且較接近生活型態的戲劇；但莎劇是個很特殊的狀態，因為所有的戲都在嘴巴上，也就是說，角色的心情與他內心的世界、甚至他現在認為的畫面是什麼，加上很多的比喻和形容，統統都濃縮在一段話裡面。所以表演的時候，他的台詞和我們以往詮釋角色的經驗是不大一樣的，包含了很多語言上的工夫。

某次，我背了《哈姆雷特》其中一段獨白，就是「生存，還是毀滅」這段，演完之後也沒有特別的感覺，可是過了幾天，那段話一直在我腦袋裡跑，並且揮之不去。我一開始也不知道為什麼，於是去讀完整的《哈姆雷特》，讀著讀著，我發現裡面的話我都很感同身受，突然覺得那裡面的話是替我說的。

《哈姆雷特》最有名的並不是這個人的行為，而是他的思考模式。讀過《哈姆雷特》的人都知道，表面上是個復仇劇，可是根本是一個人在碎碎念；不斷地在自我反省、自己，然後去探討這件行為對不對、好不好；可是我發現這樣比較像真正的人。到了緊要關頭該做的事情不做、該殺的人不殺，然後不斷地後悔、不斷地阻止我衡量。

我覺得在那個時代出現這樣的劇本，是一件非常神奇的事情，因為當時的戲劇，都必須要顧及通俗面，需要緊張的情節和很刺激的愛恨情仇。可是《哈姆雷特》根本不是這一回事。哈姆雷特基本上不是一個英雄，他甚至不能被稱為一個有行動的人，他更像我們自己。所以我大學畢業製作就選了這個劇本，認為我應該把這個劇本弄懂，可是那時候我其實還沒有完全弄懂，只是試著把莎士比亞的語言很清楚地表達出來。

後來，到了研究所、進入劇團之後，我一直還想著《哈姆雷特》。這很恐怖，我後來稱之為冤魂一樣，三不五時要來一次，就好像作祟，四年一次。一直到二〇一三年，我還做了《王子》，就是一個跟《哈姆雷特》有關的單人演出，融合了《哈姆雷特》的情節和我的個人史，加入了我小時候跟爺爺相處的關係。小時候爺爺對我期望很高，我就好像是他的繼承人一樣。爺爺過世之後，對我一切的期望和光榮好像都突然不見了，我好像不被誰期待了，好像失去了根、失去了落點。在哈姆雷特父親死去、他媽媽嫁給別人之後的那一刻，應該就是這種飄浮不定、什麼都不是的感覺：因為國王是他叔叔，他又無法確定自己什麼時候能成為國王。身為一個王子，他沒有任何實權，是浮在空中，無法上去也無法下來。我認為他在那一刻進入一個封閉的世界，所以才有很多閒時間去想，什麼是對與錯、什麼是生命、什麼是存在等等問題。不如說《哈姆雷特》是個很重要的起源，一直到現在都不斷地在自我探尋，身為一個人，或演員，有很多值得不斷地翻出來思考的問題。

## 與哈姆雷特的微妙關係

《哈姆雷特》對我來說是一個很重要的精神支柱，不管是在當演員上，或是對莎士比亞的認識上。我做《王子》時，劇團的團長問我說：「你做完這次應該不會再做了吧！」我說我不知道耶。說真的《哈姆雷特》這個題目太不討喜了，我當初說要做《哈姆雷特》，他的眼神告訴我：「不要好不好，可以不要不要嗎？因為票房可能會不好。」我回答他，也

許他還會再回來，他似乎是一個可以不斷地被檢驗的問題。但我也必須承認，越深入研究《哈姆雷特》的情節時，會發現這齣戲真的很不好演，有很多不合理之處，無法找到太多的戲劇性情節，讓一般觀眾可以得到一點娛樂。因為哈姆雷特實在是太多話了，而且都是對自己講。也許過了一個階段後，我可以再找到新的詮釋去豐富它。

◎ 獨白已經很難了，你又讓它變成獨腳戲，難怪團長會擔心票房不好……你如何把哈姆雷特和個人經驗放在一起？

▼ 獨腳戲我就能想很多的哏，我把這個戲分成很多個部分，第一部分改自《哈姆雷特》本文，我一人飾演不同角色，像是哈姆雷特和奧菲莉亞的對手戲裡，一人飾兩角，到了最後的大決鬥，大家都死掉的戲。我一人分飾五角，這樣的方式也可以連貫故事、呈現文本。

另外，比較知性的部分，是我跟爺爺的關係，以現代的詮釋來說，就是「每個人其實都是哈姆雷特」。每個人到了一個關卡的時候總是會覺得失落，而我的關卡則是最疼我的爺爺不見，我能夠依靠的也不見。因為我是獨生子，爺爺覺得我是我們家的希望，把所有最好的都給我，希望我以後能功成名就。可是我還沒有做到很好，可以投射的對象就不見了，就像哈姆雷特所仰慕的典範突然不見了。他開始面對現實世界時，很多東西是他無法接受以及他覺得不堪的。

我小時候看世界的角度，就有點像哈姆雷特，我從來都不相信大人世界所講的規則，他們講的都不是實話，大人講完之後，一轉身卻不是那一回事。後來才回想起來，為什麼哈姆雷特說的話，我會很認同，因為他一直不斷地告訴你，這是不對的，就像一開始

施冬麟

他在他媽媽的婚禮、同時也是他爸爸的喪期這麼矛盾的狀態下，他媽媽說：「你不要再難過了」，可是哈姆雷特卻回答說：「難過是可以裝出來的，可是真正的難過卻是你看不見的。」這就是所謂的，外在可以表演出來的喜怒哀樂，與內在真正的悲哀和痛苦是無法等同的。所以我覺得哈姆雷特跟我的關係有點微妙。

◎ 之前我們訪問鴻鴻，他的畢製《射天》，也是改編自《哈姆雷特》，出發點跟你也有相似之處，他想要做「人人都是哈姆雷特」。

▼ 畢竟經典的東西在做的時候一定會被檢驗，因為歷代演哈姆雷特的演員這麼多，每做一個版本，大家都會比較手法。但是我不在意，我心中始終認為我真的懂哈姆雷特，劇本從頭到尾對我來說沒有任何矛盾之處，所以我是這麼認為。當然希望有朝一日能讓我做個完整的版本去證明這件事情。

◎ 哈姆雷特本來有機會可以殺他的叔父，但他選擇不殺，你覺得為什麼？很多人會在這段過不去。

▼ 在《王子》裡我討論到這點。對一般演員來說，這裡一定會過不去，明明仇人就在這裡，我只要一個動作他就死了，我就報仇了，而且我名正言順。哈姆雷特說他不能這樣做，表面上的理由是因為當時的宗教觀以為，他的叔父當時正在祈禱，如果殺了他，就會幫助他進入天堂。但真正的理由是，哈姆雷特也是個一般人，只是他的稱謂、工作是個王子，一般人是要真的殺人，不是那麼容易的。如果哈姆雷特是個這麼容易殺死別人的人的話，在此刻或是在前一刻就把他殺了，因為殺人對他來說很容易，而理由又夠充分，為什麼不

做？殺人真的沒那麼容易，因為他是一個生命，在那一刻，你的動作就是無法做出來。

我覺得哈姆雷特是個人道主義者。他第一個殺的人，是他用計，讓他朋友去送死。因為他朋友是被國王派來的，背叛了他，所以他改了送去英國的公文，改成處死他的兩個朋友；但這是在情急之下以及氣憤之下做出來的行為，並不是真的想殺人。他真的動手的時刻，在於最後一刻，所有人──包括他自己──都要死掉的同時，如果不做還有什麼時候呢？他知道所有的陰謀都是國王做的，所以不得不做，最後的結局卻是每個人都死了。對我來說，他說明了一件事情：歷史循環必然如此，我們所認知的英雄世界，正義不是永遠都會得勝的，而是必須付出代價。在繞了一圈、終於了解人是怎麼回事後，就必須要死。這個王宮的權力一夕之間垮台了，挪威的王子來接手，這才是真正的歷史。

歷史並不是有個正義使者出來、把壞人殺掉、然後「yeah！」，就結束了，不是英雄或是超人，到最後永遠都會奪得勝利的概念。對我來說，這是一種不斷地提供省思的劇本和角色，在做任何事情之前他始終會停下來想。如果我是當事人我可能也無法動手，就算我再痛恨仇人，我寧願想一個更好的方法來處置這個問題，而不是一刀兩斷地解決掉。因此，我的獨腳戲裡探討的一點，就是當初哈姆雷特不殺叔父，後面所有人都會因為這個決定而死掉；哈姆雷特基本上就是反英雄。

## 讓阿公阿嬤都可以欣賞的戲

◎ 你加入金枝演社之後，也參與了幾個莎士比亞製作。請跟我們聊一下吧。

▼ 這樣講可能不準確：金枝的《羅密歐與茱麗葉》有個很鮮明的特色，就是很台，也為了不造成隔閡感，有些元素是本土觀眾可以辨識的，你一看不覺得是外國發生的事情。所以那時設定幫派械鬥是本省掛和外省掛，可是我們並沒有直接影射台灣的東西，基本上是一邊講國語、一邊講台語，在服裝的風格上也有點不同。我覺得這只是一種初步的分法。

其實《羅密歐與茱麗葉》才是我過不去的劇本，我到現在還是覺得它有點瞎，雖然這樣說並不公平，因為它是那個時代留下來的經典，樹立一個非常浪漫的經典愛情故事，一見鍾情，為了愛不顧性命到最後雙雙殞滅。可是用現代戲劇編劇的角度來看，它真的很不合理。尤其是最後兩個主角快要死掉的那個橋段，在國家劇院實驗劇場演時，每一場觀眾都覺得，這一幕怎麼會這樣奇怪，整個過程怎麼演觀眾都會笑。雖然我不是演羅密歐也不是演茱麗葉，但我在旁邊看這個橋段，我覺得好彆扭，明明是悲劇，但怎麼會這麼好笑。我只能說莎士比亞把很多灑狗血的橋段，統統放在一起，這是一大堆的意外所組成的一個故事，可能很扣人心弦，但怎麼樣才能演得又悲壯、又唯美、又浪漫、又淒美、又很痛苦，真的是一個難題啊。

◎ 所以之後《玉梅與天來》有克服這個問題嗎？

▼《玉梅與天來》是喜劇，我覺得也是一個雙方對立的背景。更明顯的是，一邊是台客幫、一邊是外省幫，簡化了某些橋段，讓最後歡喜收場，是一個更大眾口味的戲。其實《玉梅與天來》是浮浪貢系列的前身，比較通俗、好消化、好咀嚼，然後有歌有舞。

◎ 這是受到《羅密歐與茱麗葉》的啟發嗎？

▼ 我覺得有一點，可能是從原著跳到自我創作，再跳到從自己出發的創作。加入劇團與導演認為的比較本土的元素在裡面，衍生出的一條戲路，是很大眾、俗民的戲，就是一般大眾、甚至阿公阿嬤都可以欣賞的。這方面我還滿開心的，至少在台灣不容易做到這樣，每個年齡層都可以看，可能跟這有點關係。莎劇在語言的處理上比較複雜，我們導演要的卻是比較簡化的，因為他不希望太多思考性的東西，又要很多表演的東西在裡面，所以語言本身勢必會被削弱。

好像東方劇場和莎士比亞有個可以契合的部分是，時空是可以延展的，可以不斷地跳換，所以不像寫實的劇本需要固定場景。莎劇擁有很多幕很多場，不斷進進出出，和京劇很像；但某種程度上又不一樣，因為莎士比亞只要用嘴巴就好，因為莎劇說來說去，都是嘴巴上的戲。當我們要用東方劇場表演時，會碰到的矛盾在於，東方劇場很多是在身上的表演。最近蜷川幸雄的《哈姆雷特》就是一個例子，他們所有演員都是一直說、一直說，尤其獨白的時候，因為話太多了、不講那麼快會講不完。所以在詮釋原版的《哈姆雷特》時，嘴巴花的時間一定會比身上多。

我們現在詮釋莎劇的時候，有很多需要去磨合，比如東方和西方、身體和語言、中文和英文……這是很大的問題，無法簡化地描述，同時也是個有趣的問題：全世界的人都在搬演《哈姆雷特》，但我們的立場和英國人是絕對不一樣，我們所取的比較是精神。後來我導的《仲夏夜夢》，秉持的基本原則就是，我只要抓到精神就好了，所以我可以統統打掉重來。我的《仲夏夜夢》，基本上只有幾句台詞是裡面的，但其他都不是，也

就是我取了它的結構重新發展。

## 愛情藥其實就是荷爾蒙

◎ **請多說明一點。**

▼ 我無法接受《仲夏夜夢》的架構。「仲夏夜夢」四個字，最後是「夢」，他指的其實是「觀眾的夢」。最後演完之後，皆大歡喜，精靈帕克（Puck）對著觀眾說，我們演的這個戲，如果演得不好請大家見諒，就當作一場夢。在歷史上，這齣戲當初是寫給一個貴族的婚禮，所以是喜劇收場的戲。但要探討愛情只是這樣的結局，我覺得不夠。因為我有點悲觀，我覺得愛情叫作鬼打牆，所以我要讓這個鬼打牆延續到無止境，我把《仲夏夜夢》變成了角色的夢，而不是觀眾的夢。因此最大的結構更動在於，只留下四個混亂的戀人和最重要的精靈，我稱她為慾望女神，我給她一個老公，叫作夢。對我來說，夢與慾望，是人腦袋中一直在作祟的東西，慾望一直督促你去做什麼，可是我們往往不能真想做就去做，所以越想做、越不能做的事，就會壓抑、進入夢的場景。在我心裡，真正主宰這個世界的，是慾望女神而不是夢王，夢王是慾望女神的奴隸。裡面有個藥，我把它變成愛情的藥，是慾望女神控制所有人的藥，包括夢王，所以一切都是由她開始的。

我剛說鬼打牆的結構是，一開始時是兩男兩女，其中一個女生是主要的角色，是戲班子的女主角，因為愛情受挫，回到故鄉碰到她的青梅竹馬。他們熱戀了，但是他們的父母互相仇恨，上一代的事情影響到下一代，這個女生無法完成戀愛的慾望，於是她進入

實就是荷爾蒙，只要荷爾蒙上身就會不顧一切，荷爾蒙消失你就會

了自己的夢。第一層森林其實就是夢的環境，身邊的人物還是在裡面出現愛情的追逐；結束之後，她跳出了這個夢，回到了現實。現實裡另外一個喜歡她的男生是很暴力的，他得不到她的愛，所以他開槍把她殺了。殺了她之後，她又醒了，她又跳出了一層，然後跳回了所謂的現實。

當初我在一座古蹟演出，旁邊有棵大樹，這兩個戀人事實上是來這裡觀光的現代人。他們只是一般的情侶坐在樹下，這女生醒來之後好像經歷了一些事情，但她不知道他發生了什麼事情，她對旁邊的男朋友說：「快說你愛我！說你愛我！說你愛我啦！」在現代的環境中，我們談的戀愛就是這麼鬼打牆，情侶之間就是你愛不愛我、你是不是和別的女人約會什麼的。但其實後面潛藏很大、遠古承續而來的，你之所以會這樣行動、有這樣的認知，是因為行為的累積，關於慾望一些反反覆覆的、內在的東西。

其實每個人心中都有《仲夏夜夢》，在你裡面一直作祟，愛情藥其實就是荷爾蒙，只要荷爾蒙上身就會不顧一切，荷爾蒙消失你就會有「什麼？你在幹嘛！」的反應。所以我不認為愛情是多麼了不起的東西，我覺得愛情就是生物性的運作，人的各種感覺、想法會混在一起行動，才會造就這麼一個混亂交織的世界。但在現代人醒來之後，看起來好像一切都沒有發生，你會覺得這樣愛不行、這樣不好。但在這麼說的同時，慾望又告訴你，你少來。這對我來說，才是《仲夏夜夢》。當你在日常生活越壓抑時，你的夢裡就會發生越多事情，有天會以奇怪的狀態突然冒出來.；你就會突然愛上杯子，因為你的慾望的驅使讓你無法行動，所以我只好去愛杯子、收集很多的杯子，這對我來說是有可能的。

《仲夏夜夢》要講的就是這個，說穿了慾望能表現的方式有很多種，愛情只不過是我

[ 其實每個人心中都有《仲夏夜夢》，在你裡面一直作祟，愛情藥其有「什麼？你在幹嘛！」的反應。]

們比較關心的話題，以及很容易和慾望連結上的；就像為什麼會吸毒，是因為需要。我認為一直瘋狂購物其實和吸毒沒什麼兩樣，因為你需要它，或者是不斷地去參加宗教活動，其實也是因為心中的力量與能量無處可去，所以需要一些出口等等。愛情對我來說也是個鬧劇，它就是這麼快發生的，我突然愛他愛得要死這樣的行為，對我來說是對的。我很喜歡借用莎士比亞，因為他已經做得很好。不管他給人什麼結局，也許我不太滿意，但他處理關係其實是很細膩的，我可以從裡面看到很多東西。在改編《仲夏夜夢》時，我覺得很多想法同時在進行，我希望做出一個通俗的版本，主題還是要扣得很緊，要有娛樂性，但還是要有嚴肅的題目在裡面。

莎劇三部曲：《哈姆雷特》、《仲夏夜夢》、《暴風雨》

◎ 下一個想做的莎士比亞劇本會是哪一個？

▼ 對我來說，莎劇裡有我體會出的三部曲。一是《哈姆雷特》，是個人的醒悟與思考，只是個開端，但卻是無止境的。二是《仲夏夜夢》，是人世、人際關係，要跟別人來往時，就會觸及到的，因為你的慾望會投射到別人身上；一來一往的過程，就是社會性或者是關係。三是《暴風雨》，其實也是個不好讀、不好演的劇本，因為裡面也怪，劇情一直跳來跳去。但主旨是被放逐的魔法師，為了要恢復他的名譽，所以他把仇家弄到這個島上，然後教訓一番，最後沒有殺他，而是將他的女兒嫁給仇家的兒子。最耐人尋味的是，最後他拿了他的魔法杖，然後把它折斷。

《暴風雨》從頭到尾都是一個作者、創作者、藝術家的內心世界，這麼多紛紛擾擾之後，他覺得夠了。當然我沒有覺得夠了，對我來說我可以了解但我還沒辦法完全體會。所以，我想像的《暴風雨》，其實是從一個人開始的，就是這位魔法師。但是魔法師同時指的是藝術家、創作者，一切事情都是我自己生出來的，可能生命中碰到了一些挫折、很想把仇人殺死，可是最後我要選擇放下；我讀到的是這樣的經歷。與其說是一個傳奇或是神話，我覺得比較像個人經歷。其實某種程度上，藝術家或者是演員，面對的是他自己；同時，也扣連到劇場這個藝術形式，出現了又要消失，就是一種魔法。我想做《暴風雨》正是這個原因，《暴風雨》是一個值得在劇場實踐的狀態，可以提供不同的眼光。

◎ 那我們就期待你的《暴風雨》咯！那你覺得理解莎劇對演員有什麼樣的幫助？

▼ 我覺得不能讀原文有點遺憾。我英文也不好，但是我覺得中文版本有點硬。我們以前在練習表演時，那個句子真的很硬，其實超難演。不過，如果能克服莎劇的表演方式，就能夠得到很多新的體驗，因為跟寫實表演是截然不同的。寫實表演就是，我坐在這邊，什麼話都不說，但有很多內心戲。可是莎士比亞根本就不是內心戲，很重要的是，要怎麼表達，原來光講話就可以這麼精彩。如果你可以把一個莎劇獨白講得完整、動聽、字字清晰，還能讀到角色的想法，那就是工夫。除了內心很有感受、很真實之外、嘴上的工夫也是要鍛鍊的，而那是另外一個不同的路徑，我覺得值得去研究。在劇場裡，語言上的表達遠比內心的東西還重要，因為傳達出去之後，觀眾接收到什麼，演員必須負責。所以，莎劇是很好的練習媒介，如果可以理解它的表演方式，演員就可以擁有不同的技能。

# 訪談後記

《哈姆雷特》是台灣最常被搬演的莎劇之一。雖然是莎士比亞最長的作品，但搬演作品的可能性，使它不斷成為舞台焦點。

因為《哈姆雷特》與個人生命歷程的應合，施冬麟對於這個作品情有獨鍾，也數度在舞台上挑戰《哈姆雷特》。雖然他與鴻鴻都以「人人都是哈姆雷特」之詮釋角度作為創作起點，但施冬麟的三個《哈姆雷特》改編，與鴻鴻的《射天》，風格並無相似之處；若再與呂柏伸製作的兩個《哈姆雷》比較，以及台灣其他可見的《哈姆雷特》作品相比，都可見其獨到之處。除了依循莎劇原作的悲劇基調之外，亦有將之改作為喜劇、狂想曲等各種形式者；例如，屏風表演班的代表作《莎姆雷特》（可見靳萍萍訪談），以及玉米雞劇團的《他媽的，哈姆的，悲劇》。

已有許多團隊嘗試以台語演出莎劇，而金枝演社的台味風格獨樹一格。施冬麟訪談中，提到根據《羅密歐與茱麗葉》做出的兩個不同演出，也提供另一個悲劇改作為喜劇的例子。訪談中，施冬麟提到自己心目中的莎劇三部曲，目前已經做完兩個，也預告了下一個可能的莎劇創作，或許我們即將可以看到。

## 莎翁怎麼說

哈姆雷特：
我們不能迷信預感，
因為連一隻麻雀之死，都是預先註定的。
死之來臨，不是現在，即是將來；不是將來，即是現在；
只要對它有所準備就好了。
既然無人能知死後會缺少些什麼，早死有何可懼？任
它來罷！
——《哈姆雷特》，第五幕第二景

此段為哈姆雷特與雷厄提斯決鬥之前，哈姆雷特對好友何瑞修
（Horatio）所言。原本何瑞修想要勸阻這場比試，認為這是國王的
詭計，是為了除去哈姆雷特所設的局。但哈姆雷特決心坦然面對，
也迎向了最終的死亡悲劇。

# 所有癥結
# 就在細微的
# 變化裡

謝盈萱

劇場演員，國立台北藝術大學戲劇系畢業。劇場演出
頻繁，深獲台、港、中等華文地區觀眾喜愛。演出劇
目有非常林奕華《恨嫁家族》、《三國》、《賈寶玉》、
《華麗上班族之生活與生存》、《水滸傳》、《西遊
記》、《包法利夫人們——名媛的美麗與哀愁》；台
南人劇團《木蘭少女》、《Re/turn》、《哈姆雷》；
莎妹劇團《理查三世》、《羞昂 APP》；楊景翔演
劇團《明年，或者明天見》；表演工作坊《暗戀桃花
源》、《如夢之夢》；好劇團《愛情放映中》。謝盈
萱參與型態多元的作品、演出不同類型的角色，並跨
足影視，作品有電影《時下暴力》，電視影集《麻醉
風暴》、《加蓋春光》等。並以《麻醉風暴》裡宋紹
瑩一角，獲得金鐘獎第五十屆「迷你劇集／電視電影
女配角獎」提名。

訪談時間／二○一五年七月二日　　校閱整理／吳旭崧

◎ 先謝謝盈萱百忙之中來參與這場訪談。

▼ 我謝謝你們竟然敢找我。

◎ 當然要找你。你最近的莎劇演出令人印象深刻，一個是《哈姆雷》是台南人劇團的，另外一個是王嘉明的《理查三世》，所以一定要把你挖過來談一談。那我想我們就按照順序好了，先從《哈姆雷》開始……當初怎麼會想接演這個劇本？

▼ 其實當初我對哈姆雷的興趣多過於葛楚。後來當然還沒有玩到這麼大，讓一個女孩子來演哈姆雷，但我覺得導演呂柏伸用了同樣的演員去扮演戲中戲的角色很有趣，所以除了葛楚，我還可以嘗試一點別的角色。

對我來講，他處理《哈姆雷》的方式，又是另外一種戲中戲。真的就像一個台南人劇團演出《哈姆雷》，然後裡面的戲中戲又再是《哈姆雷》這個戲裡面的演員再去演。

因此，那個時候接的主要原因，是因為覺得這件事情滿有意思的。

◎ 那你會不會想演奧菲莉亞？那是有些女演員的夢幻角色。

▼ 不會耶。我覺得每個演員都有自己的特質，就像是我不會想要去演茱麗葉是一樣的道理。奧菲莉亞的特質不是屬於我這個人的樣子，或表現出來的某一種演員的狀態——如果我今天去演奧菲莉亞，誰要來演皇后？

◎ 呂曼茵可以演皇后。

▼ 對耶，好我先記下來。那誰來演哈姆雷？黃士偉可以演。

◎ 對！其實女生的哈姆雷也不是沒有人演過，所以也許你可以考慮？

▼ 我知道，但如果要改變的話，對我來講，需要一個很強大的原因、導演的方向，否則沒有辦法說服我，為什麼要讓一個女生來演哈姆雷。還有奧菲莉亞是由男的還是女的來演？所以必須要有一個明確的策略。

◎ 也先來請你談談為什麼接了王嘉明的《理查三世》好了…當初為什麼會想要演這個戲？

▼ 那時演《哈姆雷》的時候，我跟魏雋展做過一個小訪談1，當時是隨口說出我想演理查三世，其實我從以前就很想演這個角色。

大學的時候，看過班上的同學做過《理查三世》某一個片段，就對這個劇本滿有興趣的。我一直在等待某個男演員能夠演出理查三世的角色，但是這個劇本在台灣始終沒有被重製。等到嘉明找演員的時候，我就跟他說我想演理查，但他那時候還沒辦法確定形式，到底是會由女生、男生來演，或者是其他形式，所以他先把我們全部都找來。然後做了一個月的訓練，他在旁邊看，給我們一些練習，最後才決定角色。當我知道我可以演理查的時候，即便只是聲音，對我來講都是一件爽的事！

◎ 兩位導演都是排練莎劇，排練風格卻相差很多。

▼ 我覺得柏伸導戲的時候非常確定。比方說，他會先給我們一些空間去走、先去排練一

與莎士比亞同行

262

遍，可是其實他會滿確定某些部分，像是走位或者是舞台關係，我們跟著他的方向走，其實滿快的。我想每個演員都知道，跟嘉明合作的心臟要大。我們一直到進劇場的時候，他都還在試很多東西，可是我覺得這也是有趣的地方⋯在劇場工作了一段時間後發現，其實有很多東西已經有一定的程序，可是跟王嘉明工作是沒有規則的。比方說，這齣戲他需要根據國家劇院整個劇場的結構，才有辦法在空間裡面跑來跑去，光是要找這個空間位置，就花了大家很多時間，一直到進劇場的時候都還是。

對很多演員來講，他們都還在嘗試新的方向、跟自己角色的關係。這點我的運氣就比大家好，因為我只要坐在那個位子上就好2。

◎ 是，但坐在那個位子，對你的挑戰是什麼？

▼ 我覺得這件事情也很有趣。因為你當一個演員，自己的身體就是那個角色、那個道具、那個偶，所以在演戲時，當然是用第一個位置去跟觀眾對話，你的眼睛、動作、表達。

我記得我一開始配音時，視線會很忍不住的往觀眾席去，我會想讓自己成為那個人，但其實不應該。因為我應該要隨偶的動作去跟觀眾對話，我要透過它，所以我一開始常常犯的錯誤，就是找不到相對位置。後來慢慢、慢慢地，我才開始習慣透過三個操偶師去跟觀眾對話。我覺得這是這次表演中我覺得最有趣的部分。

## 聲音演出理查

◎ 除了演偶的理查三世的聲音，你還演了另外一個角色。

▼ 對，亨利七世。

◎ 嘉明有沒有讓你知道為什麼這麼分派角色？還是需要你自己建立起邏輯？

▼ 我覺得他很明確，因為我一拿到這兩個角色，我就知道他要幹嘛。當然我也覺得他很有勇氣，因為那時候我同時還在巡演另外一個戲，所以工作之前我告訴他，說我速度很慢，所以要拿下本來3，恐怕會有困難；尤其如果劇本又到這麼晚才可能出來，因為他一直在做韻腳的改寫。我猜這大概就是其中一個原因，其他角色都不能帶本，只有理查三世可以帶本，所以應該是這個原因讓我來演理查三世。

我其實非常非常感謝他，因為我終於能夠完成我的夢想之一：終於可以在舞台上扮演男生的角色，而不是說演寶塚或反串，而是我真的演一個男生，詮釋男生所觀看這個世界的角度，包括參與戰爭啊、跟女人求歡，那是身為一個女演員但是扮演一個男人的時候，你可以去做的。它有一個更複雜的腦內狀態。

◎ 是一種滿足感嗎？

▼ 是。因為我對理查三世向安求婚的片段，一直有很大的想像。我一直在等哪一個男演員可以把那個片段詮釋出來，因為他必須要能夠說服所有在場的人，不管是對手、女演

員或者是女性觀眾，看完那段以後，真的相信自己會願意嫁給他。當然身為女生，得天獨厚的是，我可以把所有想像中的、看過的或身邊所有女孩子的感覺，放到那個片段裡。當然我不確定有多少人看完那個片段覺得真的想嫁，但至少我在詮釋的時候，已經把所有我認為可以做的情感說服，全部放到裡面。我還滿感謝王嘉明可以給我這個機會。

◎ 我覺得你為理查配音時，聲音表現力非常好，所以有時候我會好奇，如果你連身體也是理查時會怎麼樣。

如果現在沒有身聲分離的機制，我很希望看到你演理查。

▼ 我想過這件事情，可是後來我滿感謝嘉明沒那麼做。因為他的形式與拆解，才能由一個女生的聲音來扮演、詮釋理查，以及由一個女生的身體來詮釋亨利七世。如果沒有做這個詮釋的話，也許反而太直接了。而且有趣的原因是，在每個人的想像中，理查三世一定是各型各款，我的腦袋也有一個我想像中的形象，所以嘉明用偶來詮釋，反而更讓我們去填補你所看到的不足。如果我來演，應該會太血淋淋。

◎ 那是一個跟演其他的戲不太一樣的經驗嗎？

▼ 很不一樣。我覺得排練時間更久的話，一定可以做更好的詮釋。比方說北藝大的版本，其實學弟妹他們的聲音跟身體的融合做得非常巧妙。我覺得我們這個版本還有空間可以改動，例如，我覺得我跟彭浩秦——他是亨利七世的聲音——一定可以做得更好的。其實在舞台上我的慣性是，有時會有點不按牌理出牌，因此我的節奏有時候會不一樣，可是他抓我的節奏抓得很好，所以我滿感謝他給了我空間去做比較自由的詮釋。如果有更多

時間的話，我覺得我應該要把一些表演的狀態再鎖得更緊。

◎ **你覺得對於想要演莎劇的演員，會有什麼建議嗎？準備工作會是什麼？**

▼ 我覺得畢竟現在在台灣做莎劇，絕對不能真的走英式古典的風格，因為光是語言就已經經過了翻譯與修改。我覺得演出各種各樣的表演體質或是劇本，都跟你對文字的理解與敏感度、或文字造成你的想像是什麼有關；莎劇的語言量非常龐大，它用各種的詞句去雕琢、去堆疊、去形容，更是依賴演員的詮釋與想像。

我在大學的時候，其實也經歷過一段時間，根本不知道自己在講什麼的階段。今天我們可以演外國文本，不管是莎劇或者是契訶夫，但是我們先要知道的是，你的角色到底在講什麼？他所要詮釋的、要告訴觀眾的是什麼？你必須要先知道你在講什麼你才能夠去……

◎ **講出來。**

▼ 對，然後你才知道你的情感要去哪裡，你在這個片段裡面要給觀眾的是什麼樣的東西、你的角色存在的意義是什麼，在這整個故事結構裡面它的功能是什麼？角色的功能遠大於你在舞台上要炫技，或者是你要做各式各樣的自我陳述，其實角色是最重要的而不是演員。

◎ **所以其實還是要從基本功夫開始下手？**

▼ 嗯，我最大的基本功真的是來自於語言，身體我自己覺得可以放第二，因為如果你連自己都不知道自己在講什麼，那要觀眾怎麼跟著你一起進去故事的內容？我覺得現在對語言下的工夫是滿匱乏的，因為我們太習慣短短的句子，用 Line 講幾句話，不需要有一個完整結構的句子去表達你自己。這個問題也不只是存在於年輕人，如果我好幾天待在家裡面不工作、不出門，我也會慢慢進入一種失語的模式，沒有辦法完整的表達自己。我覺得這是滿恐怖的，因為你就只是純粹地從電腦上得到畫面、破碎的文字；現代的社會裡，變成需要去訓練語言，可是它應該是我們的本能。

## 表演需要找到適合自己體質的方法

◎ 你可以跟大家聊聊你怎麼做角色功課嗎？做莎士比亞的角色功課會跟其他角色不一樣嗎？

▼ 其實不會不一樣，因為在台灣，大部分的導演處理莎劇，已經直接跳過了關於文化、歷史等背景的問題。所以其實我要抓住的就只有導演他現在的形式，我覺得對演員來說這樣的導演手法，要準備的就簡單多了。當然我們還是要理解一些背景，但其實我在做功課的時候，光是處理專注於角色的性格、動機、還有他跟其他角色之間的關係，就已經需要耗費一些心力。

▼ 大家覺得好像有一個特別的關卡，或者有一扇門打開，角色就做完。其實它就是一個

◎ 對，因為大家都知道你是一個做角色功課非常充足的演員。

基礎，大家怎麼做角色功課我就是怎麼做。但是對我來講，有很多的細節不可以被放掉，其實所有的癥結就在那小小的、細微的變化裡面。就比方說……

◎ 葛楚好了。

▼ 其實那時候導演已經把葛楚身為皇后的背景拿掉了，所以她已經少了某一種位階的關係，比較以她是個一般的媽媽來處理，可能是比較優雅的媽媽。所以在葛楚的角色上，我並沒有處理太多她身為皇后遇到的很多障礙。但如果是亨利七世的話，因為服裝設計上已經做了一個強烈的視覺，我們的身分、樣子就是一個男性，盡量不要看起來像是女扮男，萍萍老師給了我們西裝一些像是袖扣等元素。

對我來講，這個就是細節：光是演員跟服裝之間的關係，就可以講出你的身分——你怎麼處理西裝跟你的關係，你怎麼去動手、站在舞台上、你怎麼去跟你的臣民講話，或者跟同輩的人講話、跟位階更高的人講話。我覺得這所有動作，就已經可以讓觀眾知道你現在的位置、你的身分，或者是你是不是有文化。處理角色不只是性格，還有很多身體跟人之間的關係的觸碰。

這些都是細節，可是都是非常容易被忽略掉的，但都是很基本的事情，反而不應該往太多的表演技巧走，像是思考在舞台上要怎麼炫技等。其實最基本的東西是最重要的。

◎ 應該常常請你跟學生演員交流。

▼ 因為自己也經歷過那個階段：當你只有五分鐘站上舞台，因為年輕，讓你可以盡情地

會，這齣戲演完了之後，還不知道明天在哪裡的時候，年輕演員都

揮灑跟使壞。而且可能只有這次的機會，這齣戲演完了之後，還不知道明天在哪裡的時候，年輕演員都會想盡辦法告訴觀眾：「我在這裡！你們要趕快看我。」我完全能夠理解為什麼會這樣。慢慢年紀大了之後會發現，反而這樣子的演員你會忽略掉，但眼光會停在那些非常扎實地做角色的演員身上，那是年輕時不會了解的。因為年輕的時候，自己看的，也是這些目眩神迷的表演，但真的會讓你動容的，還是那些最基本的工夫。這些需要點過程。

◎ 很多人都覺得你的演員功課做得很仔細。

▼ 比起很多擁有某些天賦的人，我可能不是那麼聰明的人，這一點我很清楚。我看書很慢，我對文字的理解慢，我接受這件事情，所以我要花比別人更多的時間去看懂一句話。那麼，一直到演出完，我都還有機會把看不懂的東西看懂，或以為懂了但其實沒有，都還有機會改變。所以一直到最後一場之前，我覺得我都不可以放過任何一次的機會。我自己找到的方式是這樣子，但也許有一些人反而是要把本丟掉，才能夠開始揮灑他的表演也不一定。但我覺得表演真的是需要花時間，去找到適合自己體質的方法。

◎ 我想這是對的，每個成功的演員真的都花了很多心血在基礎建設上。

▼ 歐，還有生活。

◎ 可以分享一點嗎？

[因為年輕，讓你可以盡情地揮灑跟使壞。而且可能只有這次的機會想盡辦法告訴觀眾：「我在這裡！你們要趕快看我。」]

▼ 可能是因為這一陣子慢慢接觸更多的影像表演之後發現，我一直以為我是一個還算入世的演員。像是，我很喜歡看綜藝節目，因為我需要知道現下流行的狀態，才能夠跟現在年輕的觀眾接軌；然後我需要知道社會上發生什麼事情，一些奇奇怪怪的資訊我都必須要去接觸。可是我後來發現，那些訊息都不見得是第一手的，只要不是親臨現場，或者不是真的在過那樣子的生活，成為某一個人或某一個角色，只靠著想像，有些是很難很難。

像是我最近接了一個必須了解按摩小姐生活模式的角色，我突然發現，很多事情是我不理解的，那樣子的生活模式、那樣子的狀態或那樣子的人物，完全不在我的考慮範圍。所以我的生活就只有存在於這麼小的某一個台北區域，除此之外我不再往外去繞。我覺得這很恐怖。我們想要讓自己成為某一種演員時，其實不應該是往某一種高度去；要成為演員，應該是要跟所有人做朋友，各式各樣的人，去貼近各種生活，那不應該是有高度的。

◎ 那莎劇是有高度的嗎？

▼ 當然沒有啊。

◎ 我也是這麼覺得。

▼ 我想起來我大一的時候。在這之前，我完全沒有接觸過戲劇表演，我考進北藝大其實是一個非常美妙的錯誤。

◎ 很開心你考進去。

▼ 我其實很感謝自己不知道哪裡來的念頭。那個時候，林如萍是我們表演老師，她也是我主修老師，她給我們做了《羅密歐與茱麗葉》，因為她說，我們這個年紀不做《羅密歐與茱麗葉》，以後也沒有機會可以演《羅密歐與茱麗葉》。

◎ 太老了。

▼ 嗯。然後當然選了自己喜歡的片段詮釋。如萍看完我的片段，她就給了我一句話：太悲情了。

## 曲高和寡就不是莎士比亞

◎ 你演茱麗葉嗎？

▼ 對。我那時候覺得《羅密歐與茱麗葉》就是一個悲情故事，多麼悲傷且浪漫，後來慢慢大了之後，才了解其中的悲情是什麼。這就是跟很多人一樣，一開始對於莎士比亞有錯誤的認知跟了解，覺得莎劇就是經典，所以它要講非常嚴重的內涵跟偉大的故事，然後演員就要認真地去詮釋。可是其實它就是經過淬鍊的《世間情》，短短的二、三個小時之內，有戰爭、愛恨情仇的交織、血淚動人的故事。其實就是一個娛樂，是各種不同程度的娛樂。所以對我來說，王嘉明處理莎劇的娛樂性做得好，當然我知道好像有些觀眾覺得他太⋯⋯

◎ **各式各樣的形容，賣弄啊或是斷章取義什麼解構啊、建構都有。**

▼ 為了取悅而取悅……可是對我來講，莎士比亞一開始不就是這樣子嗎？它就是一種娛樂，不管用任何方式在娛樂觀眾，為那時候的觀眾帶來各種形式的放鬆，哭哭笑笑也好，或者是取笑當時當刻的某些政治方向也好。我覺得嘉明其實做出了一種現代的莎士比亞：如果今天他做得非常困難、曲高和寡，就不是莎士比亞。我演理查三世的時候，我都坐在舞台上，感覺得到觀眾跟著我們走，連我自己身為一個演員，其實都會跟著台上其他演員走，我常常笑場。

◎ **有時候好像可以猜到你在笑場。**

▼ 我以為那個時候其實燈光很暗，所以我想說算了，而且嘉明也允許我在台上放鬆。

◎ **你覺得從莎士比亞身上學到什麼？看過的印象深刻的莎劇演出？**

▼ 我覺得莎劇的可變性真的是太大了。我記得一次去紐約玩的時候，我們到一個酒吧，裡面在演《仲夏夜之夢》，所有男生就穿一件小短褲、滑著溜冰鞋、邊演戲邊幫你上東西、上飲料。我覺得莎劇可以去做各式各樣的改變、詮釋，只要你有不一樣的想法，你都可以把它放在現代、未來、過去，或是台灣、日本。之前來過的阿姆斯特丹劇團的《奧賽羅》我非常喜歡，我在台下看得哭到不能自已。

先講那個男演員，他真是讓我甘拜下風。我後來聽朋友說，原本他們演出的時候是在比較中小型的劇場，我覺得那是對的。因為在兩廳院那麼大的劇場，他們的表演其實投

射已經很遠了，可是我覺得很可惜的是，二樓跟三樓的觀眾其實看不到非常非常細節的東西，包括他的表情、手部的動作。那些東西對我來講是非常重要的，可是這些演員並沒有為了服務那麼大的空間而去把表演調整成大的，他還是在那麼小的範圍裡面做好他的詮釋。那個男演員非常厲害，我覺得他的表演非常穩重，在台灣少有到年紀這麼大的演員做這樣子的演出，朱宏章老師也還沒到年紀那麼大的感覺。

◎ 金士傑老師。

▼ 歐對，金老師。我覺得那位男演員是個非常好的表演範本。最厲害的還是導演，這個是我至今看過全裸的表演裡面，少數對我來講完全不尷尬，而且合情合理的。導演最厲害的是他選擇了玻璃屋，就只有那片薄薄的玻璃，完完全全就拉出了我們觀眾跟舞台上的某一種狀態，也就是它完全阻隔了我們去偷窺。

如果今天少了那塊玻璃，我們其實還是會尷尬的，因為我們明明白白地理解到：我現在正在看，因為他的距離就是這麼近，我們就是當一個觀眾。

可是當他把玻璃屋圍起來的時候，其實我們的位置跟身分反而像是隔壁的鄰居，現在真的在偷看對門的人家裡發生了一件兇殺案，這對我來講是非常有趣的；而且當他把簾子拉起來的時候，其實你會更專注，不想錯過一分一毫。那個兇殺案在發生，也讓我們的身分變得非常特別，我們既像是鄰居又是個觀眾，我們到底應不應該拿起我們的手機去報警？我覺得這件事情很驚悚。

有時候當我看到好看的戲，我會跳開來去看、去觀察我身邊觀眾的反應；所有的觀眾

反應都跟我一樣，我們完全沒辦法喘氣，就是那個時候你是非常專注的。我覺得一齣好戲要做到的是這樣，你可以透過戲劇劇去讓觀眾理解，即便他今天沒有看過劇本，或我們是不同文化的人，或者他第一次進劇場看戲，好的導演或好的演員其實是可以做到這樣子的狀態，可以用一齣戲，讓觀眾進入你要講的故事的氛圍裡面，而不會有任何阻礙。

◎ 如果有人想看莎士比亞，不知道從何下手，那你會推薦他哪個作品？

▼ 我覺得看劇本還是有某種困難度，經過導演的詮釋可能還是比較有空間。但我覺得就從最有浪漫情懷的《羅密歐與茱麗葉》來切入，因為開場就很精彩，有一個說書人告訴大家，這是關於兩個家族仇恨的故事，而且其實你可以不要把它當成一個劇本，而是當成一個愛情小說來看。

編註

1 魏雋展在這個製作裡，演出主角哈姆雷。訪談可見：http://tainaner25.pixnet.net/blog/post/171043675-〈聽他們聊表演，在《哈姆雷》之前：專訪謝盈萱〉。

2 《理查三世》舞台像是座解剖劇場，謝盈萱「配音」的位置，就在右舞台方向高層的階梯上。

3 即演出時不帶劇本上台。

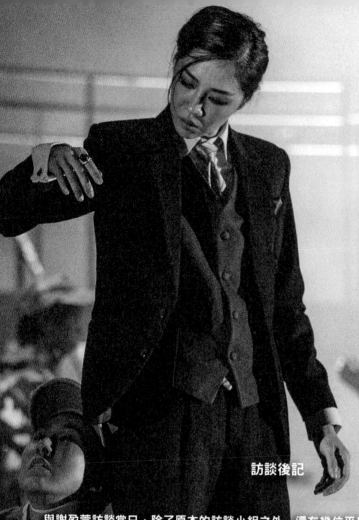

## 訪談後記

與謝盈萱訪談當日，除了原本的訪談小組之外，還有幾位平日安於幕後的工作人員一起參與，我想應該是為了一睹有「劇場女神」封號的盈萱真面目吧！對我而言，雖然這幾年看了許多盈萱的舞台演出，其中不乏搞笑喜劇，但研究所時初見盈萱高高酷酷的樣子，卻仍是我對她的主要印象。也許是因為訪談參與人數較多，訪談的氣氛意外地輕鬆活絡，我們也對盈萱對於表演與生活的認真追尋，有了更多理解。

盈萱對於自己的高度要求，也反映在她的生活態度上。她特別提到，巡迴演出時，打開心胸認識不同的地方，都是自我成長的機會，因為對於一個表演者來說，「只要踏出一步走到外面去，你得到的所有畫面、聲音、味道、感官所看到地上的所有狀態或身邊的人，其實那都是一個你未來有可能會用到的東西」。也因為願意時時學習新事物，而不會故步自封，以想當然耳的態度面對未知。對她來說，「來的東西都是一種考驗與訓練」，認真面對每場演出、每天的生活，是她對工作與生活的態度。

我們在訪談中，還交換了對茱蒂·丹契的仰慕。希望盈萱的舞台生涯如丹契一般有趣且長久！

## 莎翁怎麼說

理查三世：

　　既然，人的樣貌是按照神的形象，而我生得跟任
何人都不一樣，

　　那麼關於兄友弟恭、慈悲與愛的神聖配方，我內
在靈魂完全沒有建檔。

　　大家看我的模樣比較搭配扭曲的心腸，

　　我只好扮演一位嫉妒幸福、喪心病狂的混帳，

　　來證明自己的存在，滿足大家的期望。

　　——《理查三世》，第一幕第一景，王嘉明改譯

《理查三世》的開場，是最為人所知的莎劇段落之一。理查三世
在此對觀眾宣告自己的野心，並邀請觀眾一起見證他一步步拿下
英格蘭王冠的過程。

1599    《亨利五世》*Henry V*

1599    《皆大歡喜》*As You Like It*

1600    《哈姆雷特》*Hamlet*

1601    《第十二夜》*Twelfth Night*

1602    《特洛伊羅斯與克瑞西達》*Troilus and Cressida*

1603    《量罪記》*Measure for Measure*

1603-04 《奧賽羅》*Othello*

1604    《終成眷屬》*All's Well That Ends Well*

1604    《雅典的泰門》*Timon of Athens*

1605    《李爾王》*King Lear*

1606    《馬克白》*Macbeth*

1607    《安東尼與埃及豔后》*Antony and Cleopatra*

1607–08 《泰爾親王佩里克里斯》*Pericles, Prince of Tyre*

1608    《科利奧蘭納》*Coriolanus*

1609    《冬天的故事》*The Winter's Tale*

1609    《十四行詩》*The Sonnets*

1610    《辛柏林》*Cymbeline*

1610    《暴風雨》*The Tempest*

1612-13 《卡丹尼奧》*Cardenio*

1613    《亨利八世》*Henry VIII*

1613-14 《兩位貴族親戚》*The Two Noble Kinsmen*

＊因莎士比亞作品寫成之年代至今仍未有定論，此為推斷年表。

## 附錄：莎士比亞創作年表
## A Conjectural Chronology of Shakespeare's Works

1589 《維洛納二紳士》 *The Two Gentlemen of Verona*

1589 《馴悍記》 *The Taming of the Shrew*

1590 《亨利六世》第一部 *Henry VI* Part 1

1591 《亨利六世》第二部 *Henry VI* Part 2

1591 《泰特斯》 *Titus Andronicus*

1592 《亨利六世》第三部 *Henry VI* Part 3

1593 《理查三世》 *Richard III*

1593 《維納斯與阿多尼斯》 *Venus and Adonis*

1593-94 《魯克麗斯失貞記》 *The Rape of Lucrece*

1594 《錯誤的喜劇》 *The Comedy of Errors*

1595 《愛的徒勞》 *Love's Labours Lost*

1595 《理查二世》 *Richard II*

1595 《羅密歐與茱麗葉》 *Romeo and Juliet*

1595 《仲夏夜之夢》 *A Midsummer Night's Dream*

1596 《約翰王》 *King John*

1596 《威尼斯商人》 *The Merchant of Venice*

1596 《亨利四世》第一部 *Henry IV* Part 1

1597 《溫莎的快樂夫人們》 *The Merry Wives of Windsor*

1597 《亨利四世》第二部 *Henry IV* Part 2

1598 《無事生非》 *Much Ado About Nothing*

1599 《凱撒大帝》 *Julius Caesar*

# 圖說及圖片來源
# Image Credits

| | |
|---|---|
| P. 7 | A performance in progress at the Swan theatre in London in 1596: Public Domain. |
| P. 17 | The title page of the First Folio of *William Shakespeare's plays*: Public Domain. |
| P. 31 | 台灣文學館「世界一舞台」展內「與莎士比亞同工」展示區。 |
| P. 46-47 | 《背叛》演出照片，陳芝后飾亦襄、曹芳榕飾行遠。榮興客家採茶劇團提供。 |
| P. 60-61 | 《約／束》演出照片。國立傳統藝術中心（台灣豫劇團）提供。 |
| P. 75 | 胡老師創立的台大戲劇系，也常見莎士比亞製作。圖右為台灣文學館「世界一舞台」展裡，台大戲劇系《羅密歐與茱麗葉──獸版》服裝展示，由戲劇系王怡美老師設計，王嘉明導演。左側則為台南人《哈姆雷》服裝，由任職於台大戲劇系的呂柏伸導演。 |
| P. 89 | 台灣莎士比亞資料庫網頁截圖：http://shakespeare.digital.ntu.edu.tw/。 |
| P. 90-91 | Procession of Characters from Shakespeare's Plays:Public Domain. Yale Center for British Art, Paul Mellon Fund. |
| P. 106-107 | 《哈姆雷》演出照片，林子恆飾丹麥國王、林家麒飾波隆尼、李劭婕飾奧菲莉亞、魏雋展飾哈姆雷。台南人劇團提供。 |
| P. 122-123 | 《理查三世》演出照片。莎士比亞的妹妹們的劇團提供。 |
| P. 136-137 | 《天問》演出照片，王海玲飾李爾。國立傳統藝術中心（台灣豫劇團）提供。 |
| P. 151 | 《慾望城國》演出照片，吳興國飾敖叔征。當代傳奇劇場提供。 |
| P. 164-165 | 《豔后和她的小丑們》演出照片，魏海敏飾埃及女王，盛鑑飾安東尼。國立傳統藝術中心（國光劇團）提供。 |
| P. 181 | 莎士比亞展兩廳院海報。 |
| P. 183 | Stratford on Avon historic map 1902: Public Domain. |
| P. 198-199 | 莎士比亞環球劇場模型：國家兩廳院提供、台南人劇團製作。投影：宜東文化製作。 |
| P. 214 | 國家劇院「莎士比亞在台北」系列文宣。閻鴻亞提供。 |
| P. 215 | 《射天》演出照片，蕭艾飾王后、陳明才飾孟辛。閻鴻亞提供。 |
| P. 230-231 | 《馬克白》演出照片，姚坤君飾馬克白夫人。台南人劇團提供。 |
| P. 244-245 | 《理查三世》演出照片，周姮吟飾瑪格莉特、張詩盈飾約克老太太，梅若穎飾伊莉莎白。莎士比亞的妹妹們的劇團提供。 |
| P. 258-259 | 施冬麟獨腳戲《王子》演出劇照，陳少維攝影。金枝演社劇團提供。 |
| P. 276-277 | 《理查三世》劇照，謝盈萱飾理查三世。莎士比亞的妹妹們的劇團提供。 |